水袖光影集

林清華　著

第八輯
總序

　　甲辰春和，歲律肇新。纘述古今之論，弘通文史之思。

　　《福建師範大學文學院百年學術論叢》第八輯，以嶄新的面貌，在臺北萬卷樓圖書公司出版發行，甚可喜也。此輯所涉作者及專著，凡十有五，略列其目如次：

　　　蔡英杰《說文解字的闡釋體系及其說解得失研究》。
　　　陳　瑤《徽州方言音韻研究》。
　　　　　　　以上文字音韻學二種。
　　　林安梧《道家思想與存有三態論》。
　　　賴貴三《韓國朝鮮王朝《易》學研究》。
　　　　　　　以上哲學二種。
　　　劉紅娟《西秦戲研究》。
　　　李連生《戲曲藝術形態與理論研究》。
　　　陳益源《元明中篇傳奇小說與中越漢文小說之研究》。
　　　傅修海《中國左翼文學現場研究》。
　　　雷文學《老莊與中國現代文學》。
　　　徐秀慧《光復初期臺灣的文化場域與文學思潮》。
　　　王炳中《現代散文理論的個性說研究》。
　　　顏桂堤《文化研究的變奏：理論旅行與本土化實踐》。
　　　許俊雅《鯤洋探驪──臺灣詩詞賦文全編述論》。
　　　　　　　以上文學九種。
　　　林清華《水袖光影集》。
　　　　　　　以上影視學一種。

林文寶《歷代啟蒙教材初探與朗誦研究》。

以上蒙學一種。

　　知者覽觀此目，倘將本輯與前七輯相為比較，不難發見：本輯的規模，頗呈新貌。約而言之，此輯面貌之「新」處，略可見諸兩端：

一曰，內容豐富而廣篇幅。

　　如上所列，本輯所收論著十五種，較先前諸輯各收十種者，已增多百分之五十的分量，內容篇幅之豐廣不言而喻。復就諸論之類別觀之，各作品大致包括文字音韻學、哲學、文學、影視學、蒙學等五方面的研究，而文學之中，又含有戲曲、小說、詩詞賦文、現代散文、左翼文學各節目的探討，以及較廣義之文化場域、文藝理論、文學思潮諸領域的闡述，可謂春華競放，異彩紛呈！是為本輯「新貌」之一。

二曰，作者增益而兼兩岸。

　　倘從作者情況分析，前七輯各論著的作者，均為服務於福建師範大學的大陸學者。本輯作者十五位乃頗不同：其中十位屬福建師範大學文學院，另五位則為臺灣各高校教授，分別服務於成功大學中國文學系、臺灣師範大學國文系、臺東大學兒童文學研究所、東華大學哲學系等高教部門。增益五位臺灣學者，不僅是作者群體的更新，更是學術融合的拓展，可謂文壇春暖，鴻論爭鳴！是為本輯「新貌」之二。

　　惟本輯較之前七輯，雖別呈新氣象，然於弘揚優秀中華文化，促進兩岸學者交流的本恉，與夫注重學術品質，考據細密嚴謹之特色，卻毫無二致。縱觀第八輯中的十五書，無論是研究古典文史的著述，還是探索現當代文學的論說，其縱筆抒墨，平章群言，或尋文心內涵，或覓哲理規律，有宏觀鋪敘，有微觀研求，有跨域比較，有本土衍索，均充分體現了厚實純真的學術根底，創新卓異的學術追求。

「苟非其人，道不虛行」，高雅的著作，基於優秀學人的「任道」情懷。這是純正學者的學術本能，也是兩岸學界俊英值得珍惜的專業初心。唯其貞循本能，不忘初心，遂足以全面發揮學術研究的創造性，足以不斷增強研究成果的生命力。於是乎本輯十五種專著，與前七輯的七十種作品，同樣具備了堪經歷史檢驗而宜當傳世的學術質量，而本校文學院「百年學術論叢」的十載經營，十載傳播，亦將因之彰顯出重大的學術意義！每思及此，我深感欣慰，以諸位作者對叢書作出的種種貢獻引為自豪。至若臺北萬卷樓圖書公司各同道多年竭力協謀，辛勤工作，確保了叢書順利而高品格地出版發行，我始終懷抱兄弟般的感荷之情！

　　中華文化，源遠流長。歷代學人對中國悠久傳統文化的研討，代代相承，綿綿不絕，形成了千百年來象徵華夏民族國魂的文化「道統」。《易》曰：「觀乎人文，以化成天下。」即言聖人深切注重中華文明的雄厚積澱，期盼以此垂教天下後世，以使全社會呈現「崇經嚮道」的美善教化。嘗讀《晦庵集》，朱子〈春日〉詩云：「勝日尋芳泗水濱，無邊光景一時新。等閒識得東風面，萬紫千紅總是春。」又有〈春日偶作〉云：「聞道西園春色深，急穿芒屩去登臨。千葩萬蕊爭紅紫，誰識乾坤造化心？」此二詩暢詠春日勝景。我想，只要兩岸學者心存華夏優秀道統，持續合力協作，密切溝通交流，我們共同丕揚五千年中華文化的「春天」必然永在，朱子所謂「萬紫千紅」、「千葩萬蕊」的春芳必然永在。願《福建師範大學文學院百年學術論叢》的學術光華，永遠沁溢於兩岸文化學術交融互通的春日文苑！

<div style="text-align: right">

汪文頂

謹撰於閩都福州

二〇二三年十二月一日

</div>

自序

　　我生性變動不居，行事作風純以興趣為先。在學術上也難以安定，無法固守於某個方向進行深耕。因此，自知所學所研，總是游離於電影與戲劇之間，無法貫通，更不成體系。好在作為一個非典型學者，早不抱「體系」妄想，反倒自得。

　　近年來，日漸沉迷於劇本創作，也略有作品問世，以之觀照理論，常有嗟嘆羞愧之感。一嘆理論照不進實踐，二嘆實踐亦與理論脫軌。

　　尼采說：「把你的生活當作一件藝術品去過」，真是讓人激動，但又知易行難。如同本書書名，看似色彩斑斕，實則無有章法，於是強行以「隔岸觀影」、「臺下看戲」與「親自上場」為題，試圖自我標榜，其實乃是心虛。但人生一場，能做些有趣的事，哪怕在外人眼中視作光陰虛度，何嘗不是獲得了「意義」？

　　感謝福建師大文學院的溫厚與寬容，在學術消費主義的卷席之下，仍能保持足夠濃度的人文氣息，存留一片自我生長的園地。

　　感謝萬卷樓，曾經現場拜訪過那不算寬敞的工作室，給我留下了很美好的記憶。

　　感謝呂玉姍老師的細心編輯！

<div align="right">林清華</div>

目次

三　親自上場

一

隔岸觀影

從話本邏輯到蒙太奇邏輯
──二十世紀二三十年代中國影像敘事實踐的變遷

一　話本邏輯與說書人傳統的演進

　　以詩文傳統為根基的中國傳統戲劇敘事，對早期電影敘事有著強烈的規訓與制約，這是不爭的事實。其實，究其更深的根源，在傳統戲劇敘事的背後，還隱藏著一個更為具體的敘事邏輯，它不僅決定了中國傳統戲劇敘事的主要框架，也幾乎決定了其他傳統敘事形態的主要面貌，它雖然只是中國傳統小說的敘事樣式，卻似乎成了所有傳統敘事形態的通用準則，無論是戲曲還是其他藝術樣式，都受到它深刻的影響。因為它所代表的敘事框架，暗含著中國傳統社會的道德與教化指向，所以在某種程度上，它已經不僅僅是一種單純的敘事手段，而上升為某種含有意識形態意義的敘事邏輯，即所謂的「話本邏輯」。中國傳統戲劇敘事的基本形態說到底也是「話本邏輯」規約的結果。

　　根據胡士瑩的《話本小說概論》所定義的話本概念：「話本，在嚴格的、科學的意義上說來，應該是、並且僅僅是說話藝人的底本。」[1]其敘事結構包含四大部分：入話、頭回、正話以及篇尾。所謂「入話」大體上是以詩詞入話，這些詩詞與後面的正文有直接的關聯，具有營造意境、培養情緒、抒發感慨、點題引題的作用。「頭回」也是話本敘事的獨有模式：「在不少話本小說的篇首，有時在詩

1　胡士瑩：《話本小說概論》（北京市：中華書局，1980年），頁155。

詞和入話之後，還插入一段敘述和正話相類的或相反的故事。這段故事，它自身就成為一回書，可以單獨存在，而位置又在正話的前頭，所以叫做『頭回』。」[2]就說書現場而言，「頭回」的主要功用在於拖延時間，以等待更多的聽眾。所謂「正話」，便是話本的主體部分，是鋪展情節、塑造人物和描寫環境的主要載體，就其形態而言，與現當代小說並沒有太大的差異，但在敘事結構上，大部分的話本都採用一種預警式的敘述方法，即話本一開始就指向一個特異的結局，直接預示人物的命運。譬如「這回書單說一個官人，只因酒後一時戲笑之言，遂之殺身破家，陷了幾條性命」（《十五貫戲言成巧禍》）。這段話毫不隱藏、簡明扼要地概述了故事的開端、發展與結局。同時，在「正話」展開的過程中，說書人不斷地介入事件裡邊，打斷敘事的節奏，發表自己對事件、人物的看法，與聽眾進行交流，使敘述主體與敘述客體都處在自己的控制之下。所謂「篇尾」是整個話本的結局，卻不是故事的結局，而是說書人對所敘述故事的總結和交代，它也是一個相對獨立的附加部分，說書人藉以發表總結性意見，進行職業化表演，展示他對故事的主觀理解和把握，或評論，或勸誡，但總體上都離不開符合封建意識形態的說教。

　　從宋元到明清，這四大結構成了話本演繹的一種邏輯，無論是擬作者的文字敘事，還是說書人的口頭敘事，乃至根據話本演繹而成的戲曲敘事，都要嚴格地遵循這一邏輯。通過比較可以發現，在話本的四大結構之間，存在著一種類似於圓環的關係，從頭至尾，都穿插著一條隱形的鏈條，即符合民族意識形態規訓的獨有的敘事美學。頭尾呼應，框架清楚，層次分明，不管敘述過程如何散漫、碎化，但整體的敘事結構都必須顯示出一種近乎圓形的封閉性。這種封閉性其實是中國深厚的農耕文明的顯現。根深柢固的自給自足的文化心態，在很

2　胡士瑩：《話本小說概論》，頁138。

大程度催生了對敘事藝術的圓轉完滿的形式訴求。無論是話本還是戲曲敘事，都是對這一民族敘事的慣常模式的遵循。

　　根據陳平原的研究，早期話本是一種相對單純的說書藝術，無論是敘事還是價值取向，都要生動活潑得多。但隨著文人創作的介入，話本開始逐漸脫離說書傳統，成為真正的案頭之作。陳平原認為，文人獨立撰寫的小說，與根據說書藝人底本改編的小說的最大差別，莫過於後者重情節而前者求教誨。小說家顯然更醉心於懲惡揚善的說教，大段大段地發表未必十分精彩的議論，這樣，擬想中的「說書藝術」逐漸被文人自以為是的「道德文章」所取代。就像自怡軒主人在《娛目醒心編·序》所說的，小說「既可娛目，亦以醒心」，不管是忠孝節義，還是因果報應，都必須「隱寓於驚魂眩魄之內，俾閱者漸入於聖賢之域而不自知」[3]。然而，反諷的是，雖然文人與說書人分屬於兩個不同場域的掌控者，但是不論文人的介入如何充分，在與說書人的較量中，仍然處於下風，因為他們在文本場域「未必十分精彩的議論」要想獲得近乎十分廣泛的道德教化效果，必須依賴說書人的現場評說。案頭之作畢竟屬於精英化創作，其接受群體也相對有限。唯有說書人掌控大局的書場，才能與戲場一樣，直接面對廣泛的「受教」群體，說書人恍若現代沙龍中的主持者，堂而皇之地引導文人意識形態的傳播指向。因此，在話本敘事格局中，說書人作為一種「代言人」，卻扮演著比著者更加顯要的角色。因此也可以這麼認為，在文人對說書藝術強勢介入、日益把話本逼向案頭文學的同時，說書人卻因為與文人意識形態的聯姻，其在場優勢反而得到進一步鞏固，所創制的民族敘事模式，滲入到隨後的各種敘事藝術之中，甚至連文人最後都不得不「屈服」於說書人的話語權力。一個重要的表現是，文人創作的擬話本和後來的長篇章回小說，說書人成為故事的敘事主體

3　陳平原：〈說書人與敘事者——話本小說研究〉，《上海文學》1996年第7期。

和最權威的敘事成分，統領文本的發展過程。顯然，這是文人主動的有意識妥協的結果，謀求假借說書人的口吻更有效地傳達自己的意識形態立場。

不難想見，幾乎與宋元話本同時興起的宋元雜劇以及之後的明清戲曲，之所以表現出同樣的敘事美學特徵，也正是基於這種「說書人傳統」的需求。話本敘事中的說書人傳統，以打斷敘事進行道德評說的演進方式，在宋元雜劇乃至後來的明清戲曲中，是以眾多的插科打諢的形式出現的，他們也常常游離於主體敘事之外，以一種調侃的方式，完成說書人的道德評說的任務。所以，不論藝術形式是否發生變換，但話本的敘事成為一種邏輯，與衍生出來的說書人傳統一起，作為一種民族敘事體制的表徵，深深地影響著民族藝術的敘事範式，乃至某種試圖獲得民族文化身份、參與民族審美秩序的建構。

話本脫胎於古老的史傳傳統，對真實性的強調遠遠超過對虛構性的需求，這體現的是一種民族化的敘事態度。具有史傳傳統的敘事藝術總是害怕墮入虛構（欺騙）的質疑中，極力以各種證據與理由來證明敘事內容的「確有其事」。這雖然是中國傳統敘事藝術尚不發達的表現，但其實也體現著民族意識形態的規訓指向：事若不實，如何能證明作者的道德品性？又如何維護作者的文化權威？更為關鍵的是，又如何能載道立言、引人遵從封建道德禮教與官家意識形態？是故，在說書人的開場與篇尾中，總是要以某某名士「所見」、某某名士「親聞」，或直指故事的發生地點、時間來佐證故事的真實性；甚至打斷敘事的流程，插入另外一段恍若親見的故事來增強主體故事的存在合理性。

當然，民族敘事中的話本邏輯與說書人的「講述」傳統並非一成不變。參考孟昭連對中國古代小說敘事主體的研究，我們發現這樣一條明顯的軌跡：唐傳奇的敘事主體是作者本人，最多是作者與敘述者並存。到了話本階段，作者開始退場，代之以說書人和敘述者在場。

最後，連說書人也逐漸退出文本，只剩下敘述者充當故事的見證人，並最終引發非說書體的現代小說的出現。這一演進軌跡，其實與西方文論所強調的敘述觀念殊途同歸。西方文論根據敘事成分在作品中介入程度的不同，將敘事藝術分為「講述」和「展現」，認為「講述」的敘事作品中作者主觀介入較多，影響作品的真實感，而「展現」的敘事作品則排除作者的主觀意識，所以是「客觀」的，真實性更強。這種認識淵源於柏拉圖關於「純敘事」和「純模仿」的區分。柏拉圖在〈國家篇〉中將敘事方式分為兩種：一種是詩人「處處出現，從不隱藏自己」，即「純敘事」，另一種是「詩人竭力造成不是他本人在說話」，而是某一個人在說話的假象，即「純模仿」[4]。一般而言，推崇「展現」的小說，都反對通過作者這個「中介物」來「講述」故事。可以說，從「講述」向「展現」的轉移，是敘事藝術的發展規律，中外皆然。因此，中國敘事藝術的變化軌跡，也可以視之為一種對「主觀」向「客觀」、「講述」向「展現」轉變的追求。具體而言，這種由「主觀」轉向「客觀」、由「講述」轉向「展現」的標誌是：作者對故事的公開介入開始減少，甚至基本消失。「看官聽說」、「話說」、「且說」、「卻說」這一類「講述」故事的固定用語使用頻率降低，與「展現」相關聯的描寫手法逐漸增多，也即「有我」逐漸隱退，「無我」開始登場。譬如《儒林外史》第一回寫王冕放牛時看到三個「頭帶方巾」的人在村外樹蔭下喝酒的場面：「那邊走過三個人來，頭帶方巾，一個穿寶藍夾紗直裰，兩人穿元色直裰，都有四五十歲光景，手搖白紙扇，緩步而來，那穿寶藍直裰的是個胖子，來到樹下，尊那穿元色的一個鬍子坐在上面，那一個瘦子坐在對席，他想是主人了，坐在下面把酒來斟。」孟昭連據此指出：「在這一場面描寫中，敘述

4　柏拉圖著，王曉朝譯：〈國家篇〉，《柏拉圖全集》（北京市：人民出版社，2003年），第2卷，頁358。

者像是一個置身場外的『偷窺者』，只依靠自己的視覺功能看到『胖子』、『鬍子』和『瘦子』，依靠自己的聽覺功能聽到他們的談話，此外便無意告訴讀者更多的東西。這種敘述者全知能力的自我限制，在真正的說書體小說裡，是基本不存在的。」[5]不過，這種窺視式的敘事方式其實正是影像敘事的一個基本原理，敘述者如同躲在攝像機鏡頭後面的電影導演，通過隱藏自己的存在，「展現」給觀眾貌似客觀的視覺圖景，使得讀者不再依賴說書人以打斷敘事進行道德評判的方式來獲得強加的審美體驗，而是通過對相對客觀的視覺「展現」去生發自我的價值判斷。在這裡，「視覺化」的呈現已經開始顯示它潛在的解構力，對話本邏輯的內在結構產生巨大的衝擊，也為「影戲」的出現醞釀了合法性的實踐淵源。

其實，在「影戲」出現之前，書場本身就已經充當了這種「視覺化」呈現的部分載體，說書人以自己巨大的敘事威權全面掌控著相對封閉的書場。在敘事形式上，他既可以是編劇，參與故事的改寫與創作；也可以是演員，飾演故事中的不同角色；甚至也可以是導演，負責故事中的人物、情節與現場觀眾的情韻與道德的鏈接。這些權力使得說書本身成為一種「視覺化」實踐，或者一種粗俗簡陋的影像敘事的原型。

二　話本邏輯對中國早期電影的滲透

且不說一九〇五年北京豐泰照相館拍攝的《定軍山》僅是對京劇表演片段的簡單記錄，即便八年之後的影片《難夫難妻》雖然由鄭正秋與張石川導演，但所有的演員卻都由文明戲的演員擔任。影片拷貝

5　孟昭連：〈作者・敘述者・說書人：中國古代小說敘事主體之演進〉，《明清小說研究》1998年第4期。

雖已丟失，不過根據時人的一些口述仍能瞭解到相關的情況。首先，就影片的敘事內容而言，它講述了一對素不相識的男女被逼成婚的故事，「入話」、「頭回」、「正話」以及「篇尾」等基本要素赫然在列，整個敘事框架幾乎是對話本結構的嚴格遵循；其次，相比《定軍山》，《難夫難妻》的拍攝手法依然沒有產生什麼技術性飛躍，按照張石川在《自我導演以來》中的說法：「導演技巧是做夢也沒有想到的，攝影機的地位擺好了，就吩咐演員在鏡頭前面做戲，各種的表演和動作，連續不斷地表演下去，直到二百尺一盒的膠片拍完為止。」「鏡頭地位是永不變動的，永遠是一個『遠景』。」[6]從某種意義上說，《難夫難妻》其實是一齣文明戲的完整複製，談不上所謂的電影語言，說到底還是「講述」傳統在「影戲」中極為頑強的保留。早期電影理論研究者周劍雲在評述長篇電影時說：「長本戲都犯千篇一律的毛病。中國人做小說和演戲總在末了一回、末了一本，故布疑陣，故作驚人之筆，戛然中止。說什麼『要知後事如何，且聽下回分解』，這叫做『賣關子』。長本影戲也是如此。中國長篇小說和長本戲總是壞人害好人，公子落難小姐許婚，好人歷盡千難萬險，到後來壞人遭殃好人團圓，就此完結。長本影戲也是如此。」[7]這樣的情節設計顯然還是一種話本邏輯的表現。

　　即使已經從形式上脫離了話本的「影戲」，最初也還是以「奇技技巧」的面目出現的，是茶館、書場的「餐點式」節目。因此，它所賴以生存的場所也就決定了早期的電影敘事必然要受到說書人傳統的影響。尤其在無聲電影時代，「說書人」只不過是改換了名稱，以各種面貌與身份充斥在電影敘事中。十九世紀末第一批外國影片在上海放映時，就有這樣一位講解員出場擔任解說：天華茶園演美國影戲，

6　張石川：〈自我導演以來〉，《明星半月刊》第1卷（1935年）。

7　周劍雲：〈影戲雜誌序〉，《影戲雜誌》第1卷第2期（1921年）。

「有美女跳舞形，小兒環走形，老翁眠起形，無不歷歷現諸幕上⋯⋯並有華人從旁解說，俾觀者一覽便知」[8]。這種講解員在不同的地區有不同的稱呼，但任務都是既為外國影片擔任翻譯，又為觀眾講述影片的情節。甚至一些在書場閒時、熟識了影戲的說書人直接改換門庭，幹起了為觀眾「說影戲」的新活兒[9]。

當然，說書人變換了名稱與身份，堂而皇之地游動在電影放映的現場，充其量只是一種外圍的物質存在。它只是一個早期稚嫩的影像敘事的補充，同時充當著影戲產業鏈的某一環節罷了。而「說書人傳統」之所以對中國電影的敘事產生著重要的影響，則在於它對早期電影內在的敘事結構的制約，這是一種無法擺脫的民族烙印，進而生成為屬於早期電影本身的話本邏輯。

值得注意的是，說書人的影子在早期電影中常常現身，表面上看是在扮演他的一貫角色，不過，在電影的無聲時代與有聲時代，他的面目卻又是不同的。首先，在無聲電影時代，說書人的角色是由「字幕」來完成的。與西方無聲電影的字幕所起的作用不盡相同，中國早期電影的字幕除了代替劇中演員的說話、提示動作之外，還發揮一個重要功能：發表議論，進行道德說教。譬如在一九二二年的影片《勞工之愛情》中，忽然插入一段字幕寫道：「可憐的鄭木匠！因為求婚失望，只好關上排門去睡覺。」這一句「可憐的鄭木匠」，以打斷敘事節奏的方式出現，顯然是典型的說書人語氣。又譬如一九二六年的影片《一串珍珠》的開頭字幕寫道：「君知否？君知否？一串珍珠萬斛悲，婦人若被虛榮誤，夫婿為她作馬牛。」這樣的開頭，與話本小說中的「入話」幾無區別，都是以詩詞的形式昭示故事的內容與發展

8　〈天華茶園觀外洋戲法歸述所見〉，上海《游戲報》第54號，1897年8月16日。

9　參見范寄病：〈觀影雜話〉（上海《時代電影》1936年12月第12期），北京《晨報》「真光電影劇場『添聘宣講員』啟事」（1921年10月19-25日），溫少曼：〈香港早期文化雜記〉（《武漢文史資料》2000年第1期）。

方向，既言說了故事的類型，又隱含著深刻的意識形態規訓；其次，有聲電影出現之後，人物之間的對話可以直接用聲音呈現，但字幕並沒有一下子銷聲匿跡，而是與聲音一起左右電影的敘事結構，繼續發揮它特殊的意識形態功用。即使到了三十年代末，字幕不再是一個關鍵性手段，但是，說書人的影子卻並沒有完全就此退場，而是又變換了身份，以畫外音的面貌繼續堅守著屬自己的場域。在聲音技術還沒有完全成熟的時候，早期電影中的畫外音常常是以「插曲」的形式出現的，比如《大路》等影片中的插曲既是對電影敘事的輔助，完成劇中角色「心中所想」內容的聲音化，同時又是對電影敘事的打斷。在插曲本身，情節推動停滯了，而敘述者轉入對影片意識形態的拓展上。它常常游離於電影敘事之外，以看似跳出現實敘事邏輯的歌聲，或同情或譴責或探討事件發生的社會根源等等，這與說書人跳出話本與現場觀眾進行交流的方式頗為相似。即便當聲音技術比較成熟之後，費穆的《小城之春》在畫外音（旁白）的運用上，依然帶有濃厚的話本中全知敘事的痕跡，既以推動情節演進，亦以展開敘述者的反思與議論。當然，西方的早期電影也常常出現提示性的字幕與畫外音，但其「道德說教」的指向明顯要比中國早期電影弱得多，或者說表現得不如中國早期電影那般直接與強烈，這與其偏重「展現」的敘事傳統是有關係的。

字幕與畫外音在中國早期電影中的表現形態，是說書人傳統在影像敘事中的遺留；更深層次上，它也是話本邏輯所代表的民族敘事形態在不同的敘事載體上的共同表徵。問題在於，隱藏在早期電影的這種種程式化的表象背後是一種自覺的審美需要，還僅僅是一種早期電影在技術層面上尚缺乏足夠反抗力量的結果？對此，李歐梵曾有過這樣的分析：

　　為什麼觀眾會被這麼程式化的情節吸引住？一個中國電影學者

認為這完全是出於「民族性格」，它可追溯至敘述藝術中的傳
統美學口味……它更被進一步定義為一種傳統中國小說和戲劇
的顯要而正統的特色……我們甚至可以更大膽地認為，某些外
國電影比其他電影流行是因為它們採用了傳統中國小說的那種
程式化的情節曲折的敘述模式……這種敘述模式對本土的電影
觀眾是有很大吸引力的。[10]

　　顯然，李歐梵傾向於把它視為一種自覺的審美需要，但在筆者看
來，情況並非全然如此。中國早期電影，與「影戲」一樣，出於「戲
教」傳統的規訓，以及尋求自身合法的民族身份與審美秩序的傳播策
略。它所面臨的困境使其必須先有所妥協，這種「妥協」的結果帶有
相應的敘事層面的傳承。「說教」傳統由此進入影像敘事的流程中。
以話本邏輯與說書人傳統為表徵的中國傳統敘事模式，所代表的不僅
是一種美學上的含義，更是一種符合民族意識的敘事態度，無論是怎
樣的一種敘事藝術，都必須同時具備「載道」功用，附加強大的意識
形態意義，否則便無法進入民族審美所建構起來的藝術秩序。同時，
因為早期電影在技術層面的力量不足，以及敘事方式的無法自足，不
可能一蹴而就地轉入蒙太奇、場面調度等影像敘事獨有的表達方式，
這些都必然促成一種妥協的結果。於是，我們可以在早期電影的經典
作品中找到明顯的說書人痕跡。某種層面上來看，這又是一種民族意
識形態的魅影存留。在妥協中選擇、改造與突破，才造就了後來電影
實踐的開闊視界。儘管像《難夫難妻》那樣文明戲的複製拍攝樣式，
敘事依舊是根深柢固的講述傳統，但一經攝影機的「展現」，也就同
時被賦予不同的邏輯色彩，雖然它並沒有為中國早期電影帶來一種屬
於自己的演故事方式，但它至少通過攝影機的中介，昭示了某種新的

10 李歐梵著，毛尖譯：《上海摩登》（北京市：北京大學出版社，2001年），頁112。

邏輯可能。當然，也正因為「視覺化」敘事開端的簡單化、幼稚與不成熟，才使得早期中國電影在相當長的一個時期內仍然帶有濃厚的話本邏輯痕跡。但是當影像敘事的力量強大到可以自足，並形成一套嚴密而豐富的實踐體系的時候，便可以不再依賴於話本邏輯與說書人傳統，而是兩相並舉，吸取話本邏輯與說書人傳統的敘事精華，逐步摒棄它們可能帶來的對影像敘事的危害，才終於引來了中國電影的自身敘事邏輯的確立和完善。

三　蒙太奇邏輯：突圍與崛起

　　中國電影發展史，可以說是一部在民族性與藝術性上互相博弈、妥協、融和的歷史，也由此才能產生中國電影獨特的藝術風格。以話本邏輯為內在核心以及以說書人傳統為外部呈現的演繹形態構成中國電影敘事的重要部分，它或顯或隱地影響了中國幾代電影的藝術風格，餘韻至今。在這一深厚的話本邏輯與說書人傳統中，體現的是一套獨有的對時間和空間的理解與表現形式，它對時間連續性的強調遠勝於對中斷性的追求，或者說，在民族的敘事思維裡，線性時間所代表的不僅僅是一種藝術的規範與追求，更是一種根深柢固的文化意識形態，它從敘事文學的史傳傳統開始，一直發展到話本演義，乃至後來的明清戲曲、近代文明戲、現代話劇，儘管它們之間有一些細微的變換，但基本遵循的還是一種「一以貫之、不可斷絕」的時間理念。時間在敘事藝術中幾乎是單線條的，即使有「花開兩朵，各表一枝」的敘事策略，但也只不過是一種迫不得已的選擇與需要，時間終究是呈流線發展，而非對傳統時空敘事的反抗，更談不上形成獨特的敘事思維。而電影敘事邏輯之所以區別於中國傳統的話本敘事邏輯，恰在於它依託獨有的工具與物質材料，擁有獨特的處理時空的手段，並最終形成一套獨立的審美規範與思維模式。縱觀中國早期電影的發展，

雖然以話本邏輯與說書人傳統為敘事結構的戲曲敘事依然頑強地滲入到多數電影的講述脈絡之中，但隨著電影科技的日益更新所帶來的影像敘事手段的不斷豐富與自足，中國早期電影其實也在不斷降低對話本邏輯與說書人體系的依賴，或者說，情節結構可以是「話本」的，但故事展開則是「影像」的。因為，在獲得更大的敘事力量支撐之後，二十世紀二十、三十年代的中國電影已經開始嘗試運用影像思維去發展屬於電影創作自身的邏輯，這便是蒙太奇邏輯。由此，中國電影敘事開始出現在情節設置上以「話本邏輯」為核心的「說故事」與在表現手段上以「蒙太奇邏輯」為基礎的「演故事」互為扭結的互文現象，即以蒙太奇去演繹話本。這種互為扭結的現象長時間地伴隨著中國電影的進程，影響至今。只是隨著蒙太奇邏輯日益被接受，逐漸成為一種常態，乃至成為電影身份的主要表徵，這種互為扭結的現象才開始淡化，話本邏輯不再是情節設置的核心，而逐漸被蒙太奇邏輯的開放式結構所替代。

這是因為，電影畢竟是有別於以紙面與口舌為物質載體的新型藝術。它具有屬於自己的工具和物質材料乃至相應的生產範式。就世界範圍而言，早期電影的實踐者和理論家所苦苦追求的擺脫戲劇而自立門戶的理想，正是建基於電影所獨有的生產範式之上，而中斷與連續的統一是眾多範式中最具有個性也是最有反抗力的部分。繪畫與雕塑只能表現某種極致的瞬間，而無法去把握時間的連續性，也解決不了原本中斷部分的連續；而舞臺上的戲劇與紙面或口述文學的優點恰在於連續，它們可以隨心所欲地表現連續，但卻不能自如地去表現某種中斷的瞬間，即使經過特殊的技巧化處理，其力量與效果也遠遠不及電影那般直接而具有衝擊力。因此，綜合來看，只有電影的中斷與連續才接近一種完美的藝術形式，它既可以在必要的情況下使現實生活中原本連續發展的時空在瞬間中斷，又可以讓原本中斷的乃至貌似毫無邏輯的生活瞬間得以奇妙地連續在一起。正是這樣一種特殊的能力，

使得影像敘事在處理時空的層面超越了諸多的藝術形式而獲得更充分的自由，也因為這種自由，使得影像敘事本身能夠越來越顯示出自己獨特的個性，也越來越在藝術層面上建立自己獨有的審美規範，並最終形成獨立的思維邏輯。尤其在聲音成為電影結構的重要部分之後，又給影像敘事增加了一個新的維度，一個新的刻畫時間和空間的手段。因為聲音作為現實世界的基本存在進入到電影的世界，無疑使影像敘事對現實世界的還原程度得到進一步提升，真實感和立體感得以進一步凸顯，而且也正因為畫面和聲音彼此所建構起來的複雜多元的關係，使得影像敘事形成另外一種獨立的思維模式—視聽思維。「在電影中，視聽手段除了創造獨特的藝術形象之外，還能從畫面中線條的排列、面積的對比、位置的經營、光和色的處理、聲音的合成，以及運動和運動的組合中來展開形象的思維」[11]。

　　在這一整套獨立的審美規範與思維模式裡，蒙太奇無疑是最具影像個性的敘事方式，它在處理「時間的中斷」層面尤其具有對傳統敘事範式的反抗性。

　　對電影的蒙太奇語言具有決定性影響的人物是美國早期電影導演大衛・格里菲斯，他所創造的千變萬化的蒙太奇語言，其實都建立在一個簡單的電影思維之上，即電影鏡頭是可以根據需要來進行中斷和重新連接的。「早期的這一批美國電影導演從電影處理連續性中斷的可能中所致力於探索的是如何更合理、更巧妙、更能吸引觀眾地完成一次敘事」[12]。中國早期電影受到美國電影的極大影響，這是電影史上公認的事實，美國早期電影導演的理論與實踐，也深刻影響到中國早期導演的創作。這種影響來源於兩個層面，一個是技術示範，一個是實踐動力。首先，就技術手段而言，中國早期電影顯然要滯後於西方，它必然是西方電影技術的舶來品，一些電影公司為了追求營利，

11 顏純鈞：《電影的讀解（修訂版）》（北京市：中國電影出版社，2006年），頁37。

12 顏純鈞：《電影的讀解（修訂版）》，頁42。

也會千方百計地引進這些先進的技術設備；其次，外國影片尤其是美國影片在當時占據了中國電影市場巨大的份額，幾乎當時同年放映的美國影片都會迅速進入中國影院，中國早期電影導演也可以在第一時間通過這些影片對外國新進的創作手法有一個及時的感觸、吸收與模仿。這一方面是受到了市場營利原則的驅使，電影公司要求導演對本國觀眾所追捧的外國電影類型進行模仿以追求高票房；更為重要的是，這些外國電影新的敘事方式以及創造性的鏡頭運用（當然包括蒙太奇）給本國的電影導演以巨大的觸動，激發了他們濃厚的學習興趣，並在自己的創作實踐中加以應用，甚至結合本土敘事美學進行更大膽的嘗試。比如拍攝於一九三一年、由卜萬蒼編導的影片《桃花泣血記》，雖然在情節設置上依然擺脫不了話本邏輯的影響，總體結構與傳統話本並無太大差異，但在表現手段上已經有了比較強的蒙太奇意識，特別是在男主人公終於衝破家庭的束縛趕去與病危的貧家女見最後一面的片段裡，就明顯借鑒了格里菲斯經典的「最後一分鐘營救」的手法：從少爺衝出家門，到衝進破屋的小門，前後長達四分鐘之久，鏡頭不斷在奔跑跌倒的少爺、垂死支撐表情淒苦的貧家女、守在病床前雙目失明的老父親以及不停哭泣的嬰兒身上切換，營造出一種緊張、淒婉的氛圍。但影片中同時加入了中國傳統的表意元素——桃花，作為人物的命運象徵，時常與女主人公的鏡頭進行銜接，預示女主人公的悲歡，顯然又是受到了蘇聯蒙太奇之父愛森斯坦的影片的影響。在客觀鏡頭與主觀鏡頭之間的巧妙銜接下，導演的價值主張與意識形態立場得以比較充分的展現。

　　其實，早在二十年代《影戲雜誌》創刊初始，就已經出現了一篇介紹蒙太奇發明者史密斯夫婦的文章，文中通過這對夫婦的自述，詳細地介紹了電影剪輯及相關的製片過程。[13]

13　慶月：〈羅息及吉密斯密斯小傳〉，《影戲雜誌》第1卷第1期（1921年）。

　　正是通過以上諸多電影內外因素的驅動，蒙太奇語言的初始形態在中國早期電影敘事中逐漸成為一種常用的創作手法。採用分鏡頭的方法進行拍攝，擺脫了單一視點和舞臺空間的限制，逐步發展成多視點、多空間的敘事藝術。在某個層面上，它在早期中國電影中敘事的地位日益得以凸顯，或許也是一種對中國傳統時間觀念的反抗性表達。由話本邏輯與說書人傳統所合構的傳統時間的線性準則，在蒙太奇的中斷與連續所營造的現代時間中遭遇巨大的挑戰，影像敘事已經開始按照影像自身的視聽思維去表現一個故事、一份情感甚至一種思想了。蒙太奇不僅成為一種電影的敘事法則，也成為一種思維的法則、語言的法則，乃至一種認識世界的邏輯。

　　當然，在中國深厚的話本語境下，蒙太奇邏輯的學習和使用絕不是一蹴而就的。正如《難夫難妻》拍攝時「鏡頭的地位是永不變動的，永遠是一個『遠景』」，後來通過放映外國影片的預告片，才發現剪輯技術的存在，於是將之模仿到自己的預告片中，並逐漸開始形成剪輯的觀念。到拍攝《勞工之愛情》時，中國電影已經具備粗糙的剪輯技巧。畫面上的演員一張口，截斷插入對白字幕，再接下一個鏡頭，所有剪輯工作都由導演一人包辦，使用的道具唯有一把剪刀、一瓶膠水、一片刀片和一臺粗糙的量片機。雖然粗糙，但全劇的二百三十八個鏡頭，從全景、中景到近景、特寫皆備，字幕的銜接、場面的調度，都井然有序，已然具備了現代的電影剪輯意識。

　　剪輯意識的出現，說明電影自主性開始在早期中國電影理論者與實踐者的心裡生根發芽。譬如，一九二一年的《影戲雜誌》第一卷第二期就發表了一篇署名為柏蔭的文章，論及對商務印書館準備邀請舊戲演員拍戲的意見：「我總以為舊戲的資格是決不能用於影戲的。舉動言笑，都是大相逕庭，這種無聊思想，可以顯出主事人影戲常識的淺薄。他們現在又欲如法炮製這種消極的辦法，我是決不敢贊

同。」[14]可見，當時的一些評論家雖然沒有具體指出舊戲的「資格」到底怎麼不容影戲，但確實已經意識到舊戲的生產方式與影戲的生產方式之間存在著很大的差異，在他們的觀影經驗裡，已經隱約具有對影戲所獨有的蒙太奇形式的體認，並試圖以此與戲劇區別開來。

相比《難夫難妻》的「文明戲複製」，中國電影在實踐中逐漸積累了越來越多的蒙太奇使用經驗，再經由孫瑜等具有美國留學經歷的導演的發揮，蒙太奇逐漸成為中國早期電影導演創作上的共識，乃至成為一種理所當然的意識。比如阮玲玉主演的影片《新女性》在處理時空的中斷與連續上，對蒙太奇的掌握與運用顯得嫻熟而恰到好處，可以將敘事蒙太奇與抒情蒙太奇有機地融合在一起，甚至出現了疊加蒙太奇。在影片中第一次出現了這樣一個橋段：畫面分割為二，大上海的燈紅酒綠以及各種光怪陸離的都市景觀占據了畫面的絕大部分，而各式各樣的龐大的女性群體則始終被壓縮在畫面的左上角，壓迫感瞬間就得到極大的彰顯，中國女性、尤其是都市女性的生存處境呼之欲出，與主人公韋明的困境形成情韻與環境上的蒙太奇鏈接。同時，影片中還用對比蒙太奇揭示出都市中的兩種生活形態：一邊是工廠女工們在辛苦勞作，一邊是舞廳中的「新女性」在繚繞的煙霧、鮮豔的紅酒、淫靡的音樂中欣賞表演，而表演內容又與上面的對比合構出新的對比：第一個是衣著性感暴露的桃花皇后在進行色情表演，另外一個則是被上了鎖鏈的女奴遭受男性的鞭打，但最終起來反抗。前後正／反鏡頭一組接，原來隱藏在單個鏡頭裡異常豐富的意識形態含義便像火花般迸發出來，使電影受眾直觀地感受到鏡頭裡所看不到的東西；影片中也出現了多次的閃回鏡頭，女主人公抱著患病的女兒無奈地走出醫院大門的鏡頭、無恥男性醜惡的嘴臉等等，已經可以毫不突

14 柏蔭：〈對於商務印書館攝製影片的評論和意見〉，《影戲雜誌》第1卷第2期（1921年）。

兀地在影片的敘事結構中進出。更重要的是，這部影片還出現了鏡頭內蒙太奇，當女主人公韋明從王博士的豪華轎車上憤怒地跳下來的時候，「適時」地遇上了李阿英。在描述這一「相遇」的鏡頭裡，出現了極具隱喻蒙太奇色彩的一幕：李阿英的影子越來越大，最後吞沒了韋明投在街上的「瘦弱」的身影。另外一個重要的蒙太奇橋段是在影片的結尾，女工們聽到工廠的汽笛聲（汽笛聲在這裡象徵一種號角式的革命信號），湧上街頭，堵住王博士的豪華轎車。車上掉下來一張報紙，上面有一個女人（韋明）的照片，這群女工昂首踏過這張報紙。與此同時，「新女性」的歌聲響起，構成聲畫蒙太奇：「不作戀愛夢，我們要自重！不作寄生蟲，我們要勞動！」在這裡，蒙太奇已經不僅僅是一種敘事的手段，也成為影片導演進行意識形態宣傳的思維方式。受過李阿英歌聲「培訓」的「新女性」們正在以社會變革者的身份自豪地湮沒以男性為中心的舊勢力，導演蔡楚生從左翼意識形態立場出發，通過嫻熟的蒙太奇修辭，指出了韋明的根本弱點在於她的小資產階級立場以及對個人價值的迷信，因此她必將被重新定義的「新女性」剔除，並最終被左翼意識形態所否定，像被踐踏的報紙一樣在電影中消失。很難想見，如果電影的敘事理念與相對應的技術手段不足以支撐思維的傳達，或者技術本身不是已經成為思維的一部分，如此宏大的意識形態主題又該如何被如此細緻而縝密地傳達出來。

　　因此，經過中國早期電影學者在理論與實踐兩個層面的探索與借鑒，蒙太奇作為影像敘事的基礎性手段得以確立，不僅把中國電影的創作觀念提升了一個檔次，更重要的是，它對一直處在「線性」語境中強調時間的物理特性的中國傳統敘事是一種巨大的衝擊。時間被分割了──這種現代化的時間意識，對以線性的物理時間為主體的中國敘事傳統而言，是一種極大的衝擊。因此，一旦蒙太奇所代表的時間處理方式替代以「話本邏輯與說書人傳統」為代表的時間處理方式，就已經不僅僅是一次敘事技巧上的對抗，它更是一種意識形態意義上

的超越。蒙太奇邏輯作為影像敘事的基本邏輯，它所擁有的藝術手段，譬如閃回、跨越式組接等等，彷彿正是為這種時間的多樣性與多變性準備的，因而更能展現這種對時間碎片化的現代性認識，但是，必須指出的是，在這種看似碎片化的無序中，其實還是有著內在的聯繫。正如列維·斯特勞斯所描述的那樣：

> 這種邏輯頗似一個萬花筒，萬花筒裡也有大大小小的碎片，它們可以形成各種結構圖式。碎片是分裂和破碎過程的產物，自身存在純係偶然……它們不能再被視為獨立於這個成品的完整實體，它們已經成為其「表述」的難以確定的零散片斷，但是，如果說它們必然有效地參與新型實體的形成過程，那就應當從不同視角觀察它們。[15]

這種萬花筒式的片斷性與聚合性其實正是蒙太奇固有的邏輯基礎，通過單個鏡頭的構圖和多個影像的組接，蒙太奇作為一種思維的載體，自身就成為一種新型的「美學秩序」。它雖然是以片斷與聚合為基礎，但並不是隨意的或毫無根據的，恰恰相反，任何一種看似沒有意義的鏡頭組接方式，其實都反映著編排者的價值判斷與意識形態立場。比如在袁牧之於一九三五年拍攝的處女作《都市風光》中，就出現了這種類似於萬花筒式的視覺邏輯結構：某鄉下小車站，有四個農民正憧憬著去上海享受幸福生活，適遇一個玩西洋鏡者招攬生意，於是他們將其圍住，開始目睹西洋鏡中五光十色萬花筒式的都市生活。在之後的景觀展示中，每一個細微的自足的鏡頭都似乎是獨立的，它們之間似乎並不受因果關係的支配和制約，甚至有點類似於周星馳的

15 轉引自伊芙特·皮洛著，崔君衍譯：《世俗神話──電影的野性思維》（北京市：中國電影出版社，2003年），頁23-24。

「無厘頭」式組接。玩西洋鏡者迷幻的歐式歌聲，四個農民之間「三句半」式的對話方式，閃爍著電光霓虹的奇怪的鐘樓，絢麗的舞廳、妓院，哥特式的教堂，川流不息表情麻木的人群，魚貫前行的汽車等等，被毫無情節邏輯地拼接在一起。即使進入慣常的情節敘事之後，人物、事件以及敘事節奏依然是神秘和非理性的，常常突如其來，旋即消失，奇異詭譎，令人不安，看上去似乎毫無理性秩序可言。但是通過上下鏡頭的對比與銜接，還是可以發現，各個獨立的意象之間其實是有著某種內在的聯繫和規律的，它們似乎不是現實中的生動狀態，但卻是都市現實中的真實存在。袁牧之正是想通過這樣概括性的排列手法和出人意料的剪輯方式完成自己對都市狀態的價值判斷，細節雖然沒有得到充分展示，但這種赤裸裸的非線性時間的存在卻反而使得人們真切地感受到銀幕上迅速掠過的一系列意象的持續性，以及某種打破了時空界限後的永恆感，這是一種按照蒙太奇邏輯表現出來的暗示效果。這種萬花筒式的「展示性電影」偏離了我們在中國傳統戲劇和文學中必須遵循的嚴謹的戲劇性結構，既無主次不同的事件，也無輕重不等的細節，每個橋段都與價值呈現有關，而它們之間的關係又不存在著明顯時序性的差異。可見，即使是處女作，袁牧之對蒙太奇的把握也已經達到了相當嫻熟的地步，無須再經過某個新時空觀念的適應過程，而視蒙太奇為理所當然。

<div style="text-align: right;">—— 本文原刊於《文藝研究》2012年第3期</div>

一九三一至一九三五年：有聲電影與新視聽敘事的開啟

　　相比一九二七年便已傳入上海的美國有聲片，中國觀眾更期盼在國產電影中看到自己的明星說話。這種期盼在一九三一年初因為有聲片《歌女紅牡丹》的出現終於獲得了初步滿足。據史料記載，當《歌女紅牡丹》於一九三一年一月在明星大戲院試映之後，便迅速獲得各方讚譽，被稱為「中國電影界的創舉」[1]，不僅在全國各大城市引起轟動，影響更遠下南洋，一時成為華語世界的文化盛事。

　　不過在技術層面，因為只能採用蠟盤發音，《歌女紅牡丹》的初試啼聲並不盡如人意。直到下半年，出現了兩部技術上更為成熟的採用片上發音方法的有聲電影——華光影片公司的《雨過天青》和天一公司的《歌場春色》，有聲電影才初步獲得了與默片抗衡的能力與資本，並於四年之後累積到具有全面覆蓋默片的能力。這四年間，中國的默片與有聲電影並行不悖，甚至成就了中國電影一段輝煌的歷史。直到一九三五年的三月八日，阮玲玉留下「人言可畏」的遺言後自殺，四個月後鄭正秋辭世，年僅四十七歲。似乎是在配合著這兩位默片時代標誌性人物的離去，默片也於這一年在中國影壇徹底宣告退場。

　　從第一部有聲電影的出現，到無聲電影的退場，歷時雖短，卻有著特殊的意義，因為這一電影現象已經超越電影技術史的層面，具備更深層次的文化藝術意涵。應該說，有聲電影時代的到來是影像敘事

1　《上海電影志》編纂委員會：《上海電影志》第三編《影片》，上海市：上海社會科
　　學院出版社，1999年。

的一個關鍵性拐點，因為聲音的出場使得敘事從觀念到方法都有了進一步調整和更新的可能。影像借助聲音從依賴文字構建的默片中突圍，隨著時間的推移以及社會形態的逐步演進，視聽成為其中主要的敘事手段，對默片所倚重的中國傳統敘事觀念形成了一定程度上的解構，由此電影敘事觀念的新變呈現得愈加顯豁。

一　聲音對日常生活敘事的強化

有聲電影的特點不僅在展示內容上更加貼近人們的日常生活，而且在表現形式上極大地豐富了生活圖景的各種可能性，從一維擴展到二維乃至三維。相比默片，影像敘事不再局限於單純的視覺手段，而是隨著對現實世界的還原程度的加深，通過畫面與聲音的複雜多元的建構，發展出一種以視聽思維為特色的新敘事方法[2]。也就是說，丟掉文字的拐杖，擁有自己獨立的生產方式的有聲電影將比默片擁有更全面、更直接地面對日常生活的敘事能力。

聲音替代文字的敘事介入，消解了文字在默片影像敘事中的附加意義。在敘事層面上，默片因為聲音的缺席而需要文字的在場扶持。這種在影像人物的嘴唇運動之後再輔以一段字幕顯示說話內容的形式，所彰顯的不僅僅是由於技術原因聲音沒能作為敘事手段出場的情形，更潛在地表徵了一種對中國傳統敘事手段的依賴和信任。不經意間，中國傳統敘事的民族指認性與審美特色滲透到默片敘事中。以聲音替代文字，把敘事從影像加文字改寫為影像加聲音，這是當時中國電影界發生的一件大事。早期電影學者黃嘉謨描述當時的情形說過，「無聲電影所靠以表明劇中人對話的字幕，從此便一掃而空」[3]。值得注意的是，即便在電影的誕生地，同樣在口語與書面語的敘事傳統

2　參見拙文：〈從話本邏輯到蒙太奇邏輯〉，《文藝研究》2012年第3期。

3　黃嘉謨：〈論有聲電影〉，《電影月報》1929年第9期。

中成長起來的歐洲觀眾，對有聲電影的出現最初也是懷有極大的敵意。當時在法國就有一條著名的反對有聲電影的標語：「噪聲嗎？是的！語言嗎？不！」在日本，有聲電影也遭到「辯士」們的普遍抵制，因為他們通過擁有文字而獲得的特權受到了威脅[4]。在文字傳統深厚的中國，有聲電影的面世自然會引發爭論。在一些知識人眼中，聲音的使用是對藝術的極大傷害，使電影越發滑向瑣碎的日常生活、使其「下里巴人」的標籤變得牢固，這無疑是一種倒退。「有聲電影刪去文字會使電影的普遍性變成局部化……我們去看電影原是為求享受而去。享受藝術，享受安靜和享受優美的音樂。現在的有聲電影卻將安靜和音樂都毀滅了……我不相信這麼多聲音有什麼值得我們欣賞的。」[5]可見，有聲電影在當時強烈衝擊了人們潛移默化依賴的中國傳統敘事所構建的審美習慣，原先以「影戲」為特色的默片與傳統敘事所達成的協商性平衡，被聲音打破，而且隨著聲音技術的成熟，敘事能力的快速提升，聲音與影像整合而成的新敘事功能越發凸顯出來。

　　二十世紀二十年代，平江不肖生創作的暢銷小說《江湖奇俠傳》曾被改編為多部電影，其中有關「劍」的敘事變化就很能說明問題。文字在中國傳統敘事中所具有的原初象形指認功能已經在漫長的歷史演變中逐漸模糊，文字不僅與它所表述的對象在外在形態上不再具有緊密的形式（形象）指認性，而且以文字為中心的文本敘事，「文字的基本語義單位總是隱藏了概括、邏輯與時間刻度的截取框架」[6]，也就是說，漢字已經「剝離了原始語言所具有的一切感覺因素，變為無聲無形的、一個個孤立的符號，並派生出純粹抽象的世界」[7]。在

4　李多鈺主編：《中國電影百年1905-1976（上編）》（北京市：中國廣播電視出版社，2005年），頁86。

5　黃嘉謨：〈論有聲電影〉，《電影月報》1929年第9期。

6　南帆主編：《文學理論〔新讀本〕》（杭州市：浙江文藝出版社，2002年），頁93。

7　今村太平：〈電影與文學〉，《世界電影》1988年第2期。

小說中，「劍」具有文字所賦予的獨特的抽象化意義，比如它分別代表「正義」、「邪惡」、「忠誠」等，讀者對劍的認識也是建立在文字對其塑造的意義表徵基礎之上的。不過，在由《江湖奇俠傳》改編的默片《火燒紅蓮寺》（1928）中，影像符號與敘事對象之間已經看不出任何附加意義，銀幕上的劍只是一把劍而已，劍背後的內涵指向徹底消解，失去了文字所賦予的複雜的抽象意味。這種情形同樣發生在一九三二年根據張恨水小說改編的默片《啼笑因緣》中，關壽峰賣藝時手中之刀的附加意義也被抹平了。但是，聲音構造的視聽敘事在另一個維度上彌補了附加意義損失後可能遭遇的意義真空，那就是利用日常生活情景的還原，賦予景物以意涵。在邵氏電影公司根據《啼笑因緣》改編的有聲片中，關壽峰在街頭賣藝時揮舞一把「紙糊」的大刀，經由他本人聲情並茂地闡釋，電影觀眾還原了大刀的來龍去脈。這裡，藉由視與聽的雙重手段，觀眾從日常生活場景中不斷還原大刀存在的價值，這應該是一個既有別於文字、也有別於默片的更為貼近日常生活的現實。

　　從這一意義上說，視聽敘事在還原日常生活本來面目方面具有遠超默片的能力，而且這種能力還有可能達到巴拉茲・貝拉指出的創造「一樁壯舉」的程度[8]。拍攝於一九三四年的影片《桃李劫》在影片開頭對生活噪音的展示，便是一次不小的敘事突破，它刷新了中國電影界對於聲音世界的認知。在應雲衛、袁牧之這些電影新人的作品中，你不僅可以感受到「每一個聲音都具有它獨特的空間色彩」[9]，而且還可以感受到同一個聲音在不同空間裡所呈現的不同的空間特質。譬如老校長讀報獲知曾經最優秀的學生殺人被判死刑時校園裡傳來的青年學生刺耳的喧鬧聲、公園裡的鳥叫蟬鳴、陶建平工作公司的

8　巴拉茲・貝拉著，何力譯：《電影美學》（北京市：中國電影出版社，2003年），頁207。

9　巴拉茲・貝拉著，何力譯：《電影美學》，頁226。

各種雜音、輪船汽笛聲與碼頭嘈雜的送別聲、洋行裡求職人群的喧嘩聲、飯店外的車鳴聲與陶建平焦慮尋找妻子時樂隊歡快的靡靡之音、妻子遭經理侮辱時窗外紛亂的雷雨聲、煉鋼廠裡各種機器的擊打聲、訣別時嬰兒的啼哭聲與風雨呼嘯聲、逃跑時急促的犬吠聲與尖銳的警哨聲……它們就像愛森斯坦所構想的那樣，通過一種多聲部蒙太奇將一部影片當作一個音樂總譜來寫作：「複雜的視聽體中，人們可以將五種表現材料（畫面、音響、對話、文字、音樂）看做管弦樂隊的幾個聲部，它們有時齊奏，有時對位演奏，有時採用賦格曲式……」[10] 應該說，從《桃李劫》開始，中國電影敘事實踐所干預的已不再只是日常生活中的視覺畫面，日常生活中的各種聲音也開始被納入敘事，視聽敘事為這些聲音整理出秩序和意義。觀眾通過影像觀察世界的載體也將不再只是眼睛，而是也開始學習用耳朵去感知、捕捉影片的意義，最後用大腦去綜合各種聲畫信息，以獲得視聽的快樂和思考。可以說，正是聲音的介入與解讀，使敘事所直面的世界變得完整，人們前所未有地在影像敘事中回到了身邊的日常生活狀態。《桃李劫》結尾處對槍聲的處理也使我們意識到，聲音在參與敘事時還可能呈現對意義的設問。正因為我們看不到槍決的場景，這幾聲槍響的穿透力卻被放大，超越了可見的世界，彷彿它射中的不止是陶建平，甚至不止是老校長，它射中的是整個不公平的社會，它的震懾力量是集中的，但情感幅度卻是寬廣的，直接與當時的電影觀眾發生情感關係。如果導演讓我們看到槍決的場景，槍聲的源頭也被找到，那樣的話，槍聲的意義空間將會被縮小。作為中國第一部聲音直接參與敘事的電影，《桃李劫》發掘出默片敘事所未曾有的經驗，以至於我們可以忽視它在技術上的不完美，而專注於它利用聲音的表現力為影像敘事重構所帶來的新的可能性。

10 安德烈‧戈德羅、弗朗索瓦‧若斯特著，劉雲舟譯：《什麼是電影敘事學》（商務印書館，2005年），頁36。

　　由於聲音的加入，電影與現實生活之間構建起一種更為親近的關係。還原日常生活已成為有聲電影藝術的基本要求，它甚至已不僅僅是一種敘事上的要求，也是藝術重新直面世俗生活的意識形態要求。聲音給了影像敘事以更大的可能性，通過複製式的手法將日常生活進行如實地完整搬演。默片時代的電影《閻瑞生》（1921），除了沒有聲音，整部影片是案件的簡單回顧與重演，似乎可以說是原封不動地記錄了生活事件的原貌。而一九三一年有聲電影的出現則進一步強化了影像敘事的這種複製日常生活的能力，對文字參與默片形成的「陌生化」敘事進行了必要的改寫，從而在更大程度上恢復了藝術與世俗生活的聯繫。張石川甚至因此動起了重拍無聲電影《空谷蘭》（1925）的想法，他的理由是，「以前無聲的《空谷蘭》，有許多精彩的場面都沒法使它盡量闡發，而有聲的中間卻得到了充分的傳達，比如劇中良彥在母像前哭訴，紉珠與蘭蓀夫婦的爭辯，柔雲在良彥病中的大聲呼喊，以及宴客時的歌唱等等」[11]。如同早期電影學者思白（陳鯉庭）所言：「聲片的自由性，影像與音的自由的組合，是一定要開始發揮它那強大的魅力的吧。現在的聲片，非從音樂與演劇的統制下解放出來，向著聲片的自由的天地邁進不可。」[12]

　　值得注意的是，伴隨有聲電影的出現，聲音的另一種表現形態——演員自身的發音也成為此一時期參與敘事成敗的重要方面，聲音是否具有正統性暗含了敘事的意識形態意味。這種聲音的劃分其實對應著社會地位與文化身份的區分，把參與主體進行了一番意識形態意義上的歸類，構建了一種所謂的聲音秩序。一般而言，傳統戲曲的聲音表現是在一種特殊的藝術風格和藝術規則的指引下進行的，與日常生活經驗形成尖銳的對立。由於這種「陌生化」的聲音難以適應影像敘事

11 張石川：〈重攝〈空谷蘭〉之經過〉，《文藝電影》第1卷第3期（1935年）。

12 思白：〈創造中的聲片表現樣式〉，《民報·影譚》1934年8月30日-9月2日。

中日常生活還原的要求，以至於當有聲電影出現後，諸多戲曲出身的演員因為無法擺脫濃厚的戲曲表演程式與國語水平低下，與有聲電影藝術特性之間的裂縫越來越明顯，不得不淡出觀眾的視野，他們的位置被沒有戲曲表演經歷卻善於展示日常生活狀態並能以官話發聲的演員所取代。天一公司早期的幾位當家明星武旦粉菊花、吳素馨等皆被迅速淘汰，曾經在默片時代紅極一時的影后張織雲，只拍了一部有聲片《失戀》（1933）便因無法適應國語發音選擇長時間息影。相較之下，胡蝶則視國語為自己的法寶，「因為有了這一得天獨厚的條件，也就順利地過渡到有聲片時代」，甚至連阮玲玉也不得不「請專人教授」國語。[13]

對於電影觀眾來說，在面對影像時，對其表層形態的指認都是一樣的，銀幕上所展現的任何人與物對其而言都只是一種自然屬性的流露，不存在一個類似於文字敘事體系中的准入門檻問題。也就是說，視聽影像敘事省略了一個文化的培訓與識別過程，它以直觀而感性的聲畫與審美主體的視覺與聽覺對接，之間不存在太多艱深的編碼與解碼的阻礙，因此，它似乎更傾向於布爾迪厄所說的「感官趣味」[14]。在有聲電影出現之前，這個感官只有視覺，沒有聽覺。直到有聲電影的出現，電影才徹底實現了以一種視聽方式作為敘事工具的可能。

13 胡蝶口述，劉慧琴整理：《胡蝶回憶錄》（北京市：文化藝術出版社，1988年），頁56。

14 布爾迪厄在對現代美學中的趣味問題研究時認為，現代美學存在著兩種截然不同的趣味，一種是「感官趣味」，另一種是「反思趣味」。「感官趣味」是不純粹的，簡單、粗俗，而「反思趣味」則顯得純粹、精緻、優雅，是一種昇華了的審美愉悅（參見布爾迪厄著，林明澤譯：《藝術品味與文化資產》〔臺北市：立緒出版社，1997年〕，頁63）。

二　聲音的戲謔化與俗藝術趣味的培育

　　有聲電影的出現使得日常生活敘事逐漸成為常態，從一個側面引發了對中國傳統敘事中雅、俗觀念的衝擊。在中國傳統文化語境中，雅與俗似乎有著天然的界線，二者之間也存在著濃烈的意識形態色彩。中國傳統文人以雅士自居，摒棄那些看上去俗不可耐的大眾審美趣味，不過雅、俗界線並非一成不變。譬如對戲曲的態度便發生過有趣的轉化。戲曲曾一度被視為「俗語丹青，以為故事，扮演上場，愚民舞蹈，甚至亂民假為口實，以煽庸流，此亦風俗人心之患也」[15]。此後經過統治階層與士紳階層的「戲教」改造，這些「俗語丹青」逐漸提升品格，成了雅事，煌然成為中國雅文化的代表。乃至到了清末，戲曲進一步走上了精英化道路，名角、名家、名戲成了戲曲的三個最重要的評判標準，聽戲似乎成了最為風雅的一種藝術活動，諸多文人雅士趨之若鶩。戲曲經由自身的磨礪，終於擠進所謂雅文化的門檻。

　　比較而言，工業化、商業化和大眾化的歷史語境使得電影甫一出現，其「俗」文化本性就成為與生俱來之物。不僅如此，電影走進中國各階層觀眾的視野還有一個歷史事實不容忽視，那就是，在戲曲登上大雅之堂後，雅是雅了，但如果沒有俗作為對立面，必然會失去自身的品格和價值。也就是說，戲曲從俗至雅的成功翻身，意味著俗文化代表出現真空，而電影在十九世紀末的及時出現，宿命般地被貼上了俗文化的標籤，成為一種新的俗文化的代表。早期電影學者周劍雲便這樣描述當時文藝界對待電影的態度：「多數人以影戲為幼稚的藝術，尚未受到社會上的崇拜和尊敬，故文藝界的文人，不願從事於電影界的工作，恐怕一旦投身以後，要降低自己的身價及名譽。」[16]如

15　王利器輯錄：《元明清三代禁毀小說戲曲史料》（上海市：上海古籍出版社，1981年），頁211。

16　周劍雲、程步高：《編劇學》，《昌明電影函授學校講義》，1925年。

此看來，電影一開始就站在了雅文化的對立面，甚至部分複製了戲曲當初的處境，扮演起不容於雅的「俗語丹青，愚民舞蹈」的角色。然而，從默片到有聲電影，其藝術合法性不減反增，經由視聽兩種手段的扶持，電影為藝術精英主義所詬病的商業性與藝術性逐漸實現了有機融合，在意義呈現、韻味傳達與商業動機三個層面充分展開與傳統敘事觀念的協調，其結果是把雅、俗之間的界限逼到了最小化的境地。

　　如果說《桃李劫》在聲音的使用上更多地強調聲畫對位的寫實時空，在紀實美學的框架下主要追求聲音在日常生活中的自然還原，那麼袁牧之導演的《都市風光》（1935）已經開始探討聲音在視聽敘事中如何走得更遠。影片一開始，四個農民進城之前的對白方式，是傳統曲藝中的「三句半」節奏，充滿戲謔色彩，比如張小雲之父脾氣火爆，處處與人爭吵，其內容皆圍繞一個「錢」字，導演乾脆用一連串的「嗚里哇啦嗚」來擬聲代替，遊戲感十足；還有隨處可見的不和諧音，比如模仿石獅子的吼叫聲，走路時的踢踏聲、打噴嚏聲、打呼嚕聲……影片裡甚至還出現了中國電影史上第一個卡通圖像——米老鼠，這無疑是影片對當時流行元素的及時消費。就敘事而言，把都市裡的哭喊聲、大笑聲、呻吟聲和舞曲聲用聲音蒙太奇的方式混剪，不僅觀眾的感官與獵奇心理得到極大滿足，而且都市風光背後的無意義、無價值也被揭露出來。表面上看，戲仿、拼接、遊戲、碎片化、無節奏感等文化元素充斥影片，但是各種能造成對比的聲音的並置、拼接，敘事效果卻比畫面的拼接更為強烈、簡潔，富有多義性，而敘事層面戲謔、無明顯節奏、隨意性所強調聲音的「雜耍」特徵，有效地將意義與韻味隱藏在看似戲謔有趣的敘事過程中。

　　很顯然，如果說默片囿於表達手段的單一，那麼以《桃李劫》、《都市風光》、《浪淘沙》為代表的有聲電影，借助聲音與畫面之間無限的組合能力，突破了傳統敘事的藩籬，使得「下里巴人」的外殼與「陽春白雪」的內涵並行不悖、互相兼容，從而以雅、俗共賞的開放

姿態逼近一個又虛幻又真實、又自閉又寬廣的現實世界。

在默片徹底消失的第二年，吳永剛導演的《浪淘沙》進入觀眾的視野。這是一個將聲音的獨立塑造與輔助功能完美融合的視聽敘事。在影片開頭，一段具有哲思性的議論文字和陣陣海浪的聲音混合，既提醒了劇情，也預設了立場。當阿龍到家時，鬧鐘明顯快於實際時間的滴答聲，輔以周圍鄰居既懼怕又期待的圍觀式構圖，很巧妙地把劇情推向既緊張又曖昧的境界；當阿龍殺人逃亡後，又把漸強的「阿龍殺人啦」的內心獨白與不同的逃亡環境疊加，對阿龍惶恐、無處安身的處境加以強化；警探帶著警犬追捕阿龍時，除了阿龍急促的腳步聲，又在燈光處理上對警探追趕時的身段進行逆光處理，突出他們的壓迫感，進一步凸顯阿龍的內心焦慮；尤其是阿龍與警探在荒島上垂死掙扎的橋段，音響、構圖與光線的組合達到了之前中國電影所未曾有過的藝術高度，灼人的烈日如利劍般始終懸置，各種或明或暗、恰到好處的光線布置、不穩定的鏡頭運動方式、兩個瀕死之人可怕的喘息聲……成功地將外在的視覺與聽覺內化為深入毛孔的心理感覺，這種效果是中國傳統戲曲敘事乃至無聲電影敘事都無法達到的。可以說，聲音與其他藝術手段之間的巧妙綜合構成了《浪淘沙》基本的藝術特色，它區別於《都市風光》對聲音的「雜耍」式呈現，而且進一步將聲音置於藝術的綜合性考量之下。通過這部影片，我們甚至可以斷言，在展示與探討深刻人性圖景的精神層面上，綜合各個藝術手段的有聲電影具有更為寬廣的敘事能力。

中國有聲電影敘事站在俗文化立場上，針對以精英主義為特質的雅文化，謀求深入打破雅、俗界限。這一企圖首先必須具備足夠強大的表達能力，在時間與空間兩個維度、視覺與聽覺兩個向度都能獲得極大的自由。從藝術史的角度來觀察，戲劇本身是以綜合藝術的面目出現的，它融合了包括文學、音樂、舞蹈、繪畫在內的藝術元素，再細分的話，還有裝飾、燈光、甚至技術工程等等。它把這些藝術門類

和藝術元素有機地糅合在一起，創造出一種全新的戲曲藝術，但是戲曲的發展顯然受制於舞臺，無論再怎樣綜合，在時空方面仍然存在局限。即便是中國古典戲曲在時間處理上有類似十步千里的表現能力，但還是無法展示一個完全開放的時空狀態，受到時空表現力的羈絆。有聲電影的空間比舞臺藝術的空間要來得深廣，再加上聲音的維度，音畫之間有著更多的組合可能性，因此在同樣的時間流程中，觀眾看到的不再是一個固定的空間，而是一個瞬息萬變、不斷更迭的流動空間，觀眾對空間的感受也不再被限定在一個畫框式的距離內，而是可以隨著攝影機的運動和聲音的運動而獲得最大化的自由。中國古典戲曲可以用寫意的方式表現人物在不同空間環境中的狀態，但是它們一般在五十齣左右，最長的可到六、七十齣，變化的空間範圍與所能展現的空間密度也十分有限，即使像《牡丹亭》這樣的可以連演兩天的長本戲，演出時間裡所展示的空間還是有限的，一部有聲電影的表現時空則要遠遠超出這個範圍。夏衍說過：「電影表現的特徵，是在『連續的空間』的使用！它的那種可驚的速度，可以在幾秒鐘裡面，表示出在無數不同的場面之發生乃至進展的不同的事件。它可以不必借重不自然而勉強的『預備說明』，可以不受任何的場所的限制，它的那根敘述的絲線，可以向著作者所準備著的故事的高潮，從容而悠閒地前進。簡單地說，電影藝術在本質上已經克服了空間的限制。」[17] 拍攝於一九三七年、由夏衍編劇的有聲片《壓歲錢》，就通過一元錢的循環流動，展示了將近五十處不盡相同的都市實景空間，豐富的空間形態顯然為影像敘事提供了諸多的表現可能性。因此，有聲電影的出現正好接過了默片的俗藝術趣味培育的接力棒，它對應著社會形態的演進，把對以精英主義為特徵的雅文化的反抗推入一個新的境地，它最大限度地試圖填平藝術與生活之間的鴻溝，從而也進一步打破了雅、俗文化的界限。

17 沈寧：〈《權勢與榮譽》的敘述法及其他〉，《晨報》1934年1月21日。

三　聲音透過商業性對左翼意識形態的軟化

　　有聲電影與日常生活之間的聯繫以及「俗」藝術趣味的培育，從另一個角度看也是藝術性與商業性之間博弈的結果。作為現代藝術，電影從不避諱自己的商業屬性。薩杜爾便認為，有聲電影對無聲世界的取代速度只是商業推廣程度的問題，「在電影中運用語言，無論從美學上或者從商業上來說，在當時都成為一種必要」[18]。在哈貝馬斯看來，商品性不是文化走向墮落的誘發元素，而是一種文化獲得的反抗性力量，以此會更有效地揭開籠罩在傳統敘事身上的意識形態魅影。他認為，「只有在被公平交易的基本意識形態所肢解了的世界觀把各門藝術從儀式的實用的關係中釋放出來時，獨立的藝術才確立起來」[19]。因此周憲指出：「或許我們可以這樣來解釋文化的『去魅』特性，那就是文化世俗化過程的一個重要方面就是商品化。商品這個最普通最世俗的形式，消解了文化的宗教膜拜性，一方面把文化作為世俗活動與宗教活動區分開來；另一方面又使得文化作為一個獨立的領域充分發展起來。」[20]

　　歷史地看，電影在中國的興起與商業運作上的成功密不可分。西班牙人雷瑪斯是一個成功的推銷員，他把電影視為占據中國娛樂市場的一個重要工具，是一種有利可圖的商業行為，而不是為了某種新型藝術形式的傳播。一九二一年的影片《閻瑞生》可以說是中國電影商業化的發軔之作，「幾個投機商人看到案件有利可圖，便投資拍攝了電影《閻瑞生》」[21]。《閻瑞生》以及之後的《海誓》（1921）與《紅粉

18　喬治・薩杜爾著，徐昭、胡承偉譯：《世界電影史》（北京市：中國電影出版社，1995年），頁272。

19　哈貝馬斯：〈啟發性批判還是拯救性批判〉，收於鄧曉芒譯，劉小楓主編：《現代性中國的審美精神》（北京市：學林出版社，1997年），頁196-197。

20　周憲：《審美現代性批判》（北京市：商務印書館，2005年），頁232。

21　程季華主編：《中國電影發展史》（北京市：中國電影出版社，1980年），頁97。

骷髏》（1922）等影片都具有鮮明的商業性，它們都注意到取材的商業價值，採用了所謂的愛情片和偵探片的敘事策略，尤其注重迎合中國的消費群體，故事結局非常符合其所追求的所謂「大團圓」的審美情趣與價值判斷，而影片的敘事結構也一如既往地處於傳統敘事頭尾相接的封閉狀態：《閻瑞生》的伏法處斬所昭示的善惡因果報應，《海誓》與《紅粉骷髏》的有情人終成眷屬等等，說到底，它們都是一種迎合觀眾謀取票房的商業化敘事[22]。

　　電影的商業屬性，促發了視聽影像敘事的進一步發展。當然，商業規則與藝術規則之間如何協調的問題始終是中國早期電影學者論爭的重點，因為特殊的歷史背景使得二者之間的協調顯得尤為艱難。不是藝術性曲高和寡、形影相弔，便是商業性盛極一時、狂舞喧騰，很少出現和諧共存的局面。在默片時代，左翼電影與以張石川為主將的商業電影之間，便有完全不同的兩種境遇。

　　聲音的出現使電影作為意識形態「腹語術」的廣度與深度進一步強化。不過值得注意的是，早期左翼電影在市場上的失敗以及在「軟硬電影之爭」中明顯處於下風的處境，促使左翼電影人對電影敘事與意識形態傳達之間的關係有了更深層次的思考。「逼迫操控者必須不斷更新敘事語言與修辭模式，以適應不同的不斷變化著的現實語境。一個可見的事實卻是，左翼電影的敘事『硬度』明顯有了『軟化』，一種革命式的歇斯底里的話語方式很少再在影片的敘事流程裡突兀地出現，革命話語被置於普世價值與商業誘惑的雙重保護之下。」[23]這一點還可以在蔡楚生自述中得到進一步佐證：「在看了幾部生產影片未能收到良好的效果以後，我更堅決地相信，一部好的影片的最主要的前提，是使觀眾發生興趣，因為幾部生產片，就其意識的傾向論都是

22 李多鈺主編：《中國電影百年1905-1976（上編）》（北京市：中國廣播電視出版社，2005年），頁30。

23 林清華：〈意識形態魅影與中國早期電影的敘事編碼〉，《藝術學研究》2012年第1期。

正確的或接近正確的，但是為什麼不能收到完美的效果呢？那卻在於
都嫌太沉悶了一些，以致使觀眾得不到興趣，所以，為了使觀眾容易
接受作者的意見起見，在正確的意識外面，不得不包上一層糖衣。」[24]
由此不難理解，為什麼在有聲電影出現之後，左翼電影的片頭經常以
「全對白有聲巨構」為噱頭，影片中何以出現了那麼多的歌舞場面以
及許多包裝了革命意識形態的經典電影音樂作品。《漁光曲》（1934）
本是默片，蔡楚生卻堅持在製作後期補錄主題歌，使之成為配音片。
事實證明，《漁光曲》能夠在市場與意識形態層面皆有收穫，音樂與
插曲對影片主題的成功烘托起到了至關重要的作用。《大路》（1934）
的主題歌《開路先鋒歌》、《桃李劫》的主題歌《畢業歌》、《風雲兒
女》（1935）的主題歌《義勇軍進行曲》等無不在商業性和通俗性上
通過音樂特殊的感染力，完成了左翼意識形態的大眾化傳達。

　　切特羅姆有一個說法：「電影的誕生標誌著一個關鍵的文化轉折
點。它奇妙地將技術、商業性娛樂、藝術和景觀融為一體，使自己與
傳統文化的精英顯得格格不入，並對其造成重大的威脅。」[25]有聲電
影因為聲音寬廣的敘事能力以及資本與商業的合力作用，不僅催生出
敘事觀念的嬗變，日常生活還原和「俗」藝術趣味的發酵成為新趨
勢，而且一系列中國電影的敘事類型的出現，也豐富了電影敘事的廣
度和深度，《壓歲錢》之於歌舞片，《新舊上海》之於喜劇片，《夜半
歌聲》之於恐怖片，《桃李劫》、《十字街頭》、《馬路天使》之於社會
問題片，《八百壯士》之於戰爭片，《浪淘沙》之於黑色電影……如果
說傳統敘事藝術打造了儀式感極強的抽象形式，那麼電影生產過程的
這種類型化、生活化敘事的出現則是對原有意識形態儀式感的軟化或

24 蔡楚生：〈八十四日之後：給〈漁光曲〉的觀眾們〉，收於廣播電影電視部電影局黨
　　史資料徵集工作領導小組、中國電影藝術研究中心編：《中國左翼電影運動》（北京
　　市：中國電影出版社，1993年），頁364-365。
25 丹尼爾・本・切特羅姆著，曹靜生、黃艾禾譯：《傳播媒介與美國人的思想──從
　　莫爾斯到麥克盧漢》（北京市：中國廣播電視出版社，1991年），頁32。

消解。誠如本雅明所指出的，對韻味型藝術的「不可複製」性的消解，導致一種新的震驚型藝術的出現。[26]

四　結語

在中國傳統敘事中，文字傳統不僅是一種建構在書寫媒介之上的符號表達體系，更是一種「魅影」式的存在，它被賦予了多重的儀式感，具有超越媒介本身的意識形態意義。因此，對文字的擁有權就意味著更多的引導權。如果說，在聲音獲得敘事能力之前，默片依然需要文字起到溝通大眾的橋樑，那麼當聲音取代文字之後，影像敘事便已成為完整自足的視聽符號，「文字引導」功能的日漸式微和「視聽引導」功能的取而代之，只是時間上的問題。也就是說，當視聽影像敘事獲得了與日常生活完整對接的能力，「文字引導」權所賦予的意識形態儀式色彩遭遇消解也就成為必然的趨勢，這種趨勢既是有聲電影促發的結果，也與隨之而來的商品化所培育的「俗」藝術趣味流行息息相關。

聲音進入電影敘事，視聽作為最直接的電影敘事手段，傳統敘事的式微實屬必然。當時那些視電影為幼稚之物、害怕一旦有染便自貶身價的士人們，最終還是接受了電影，承認這種新視聽藝術具有無法抵禦的魔力與獨特的美學品格，並投身到電影創作的「時髦」之中，一起推動中國電影事業達到了第一次高潮。總之，聲音出現之後，影像藝術的敘事手段獲得了巨大的豐富，也正在被越來越多的藝術所借鑒，這已經成為一個不爭的事實。

—— 本文原刊於《文藝研究》2018年第11期

26 W・本雅明，王才勇譯，朱更生校：《機械複製時代的藝術作品》（杭州市：浙江攝影出版社，1993年），頁9-10。

中國視野：從戲教傳統到電影審查

　　「文以載道」作為「詩文」傳統中的核心觀念，經由歷史話語的層層積澱與建構，被賦予強大的意識形態功能，逐漸成為民族文化與藝術形態的訴求與規訓。與「詩文」由民間走向廟堂不同，中國傳統戲劇作為一種主要的民族藝術形態，在書寫與閱讀層面的立體性以及日益世俗化的發展走向，使其可以穿越不同的意識形態階層，避開「詩文」的自足與封閉，生發出使各種意識形態皆能參與的公共空間效應。它既可以作為彰顯民間意識形態的舞臺，又可以展示以文人為代表的士紳階層的意識形態趨向，而主要以皇權為象徵體系的官方意識形態，也可以把它視為可控制或可利用的對象。

　　自元代以來，來自三個層面的意識形態力量便以各自的方式展開對戲劇敘事話語權的爭奪。官方意識形態集團基於維護政治秩序的考慮，試圖通過強大的國家機器以「禁戲」為手段，實現對民間意識形態的壓制。清人徐時棟指責：「俗語丹青，以為故事，扮演上場，愚民舞蹈，甚至亂民假為口實，以煽庸流，此亦風俗人心之患也。有心世教者，當禁遏之。」[1]可見禁戲主要出於兩個方面的目的：一是維護政治秩序；二是維護道德禮教。當然，二者相輔相成。但是，由於戲曲作為民間意識形態的特殊屬性，使其總是能夠突破官方意識形態的圍剿，找到展示其旺盛生命力的舞臺。單純的國家機器手段並不足以在非實體化的意識形態層面獲得最大化的預期效果，於是官方意識

1　〔清〕徐時棟：《煙嶼樓筆記》，卷4，轉引自王利器編：《元明清三代禁毀小說戲曲史料》（上海市：上海古籍出版社，1981年），頁211。

形態便希望借助以文人為代表的士紳階層的柔性力量來改造戲劇，以協商、潛化的方式將民間意識形態納入到官方意識形態的可控範圍。於是便有了「戲教」傳統的誕生。徐時棟在其《煙嶼樓筆記》中便極力為戲曲尋找道統源流，主張將戲教與戲禁結合起來：「近時力禁淫戲，是也，而猶未盡也。余謂禁演不得演之劇，不如定演應演之劇。凡一戲班，必有戲目，取之以來，遇不知者，詰其戲中大略，以忠孝節義為主，次之儒雅之典，奇巧之事，又次之以山海之荒唐，鬼怪之變幻，而要以顯應果報為之本。又凡忠臣義士之遇害捐軀者，須結之以受賜恤，成神仙；亂臣賊子之犯上無道者，須結之被冥誅，正國法。如此教導優伶，如此嚴禁班主……而人心有不善，風俗有不正者乎？」[2]然後又舉例強調戲教的美好效果：「即如寧波一郡，城廂內外，幾於無日不演劇，游手無賴之徒，亦無日不觀劇也。日日以忠孝節義之事，浸潤其心肝肺腑中，雖甚凶惡橫暴，必有一點天良尚未澌滅者，每日使之歌泣感動，潛移默化於不自知，較之家置一緣，日撻其人，其功相去無萬數也。」[3]徐時棟極為詳細地規定了戲曲必須呈現的敘事內容乃至相應的敘事模式，強調戲曲取得合法性所必須具備的維護道德教化與規範意識形態的條件，從而將戲曲拉入由政治秩序與道德秩序合構而成的審美秩序。

斯圖亞特‧霍爾（Stuart Hall）認為，受眾對媒介文化產品的解釋，與他們在社會結構中的地位和立場相對應。他提出三種假想的地位所對應的意識形態符碼，分別是：以接受占統治地位的意識形態為特徵的「主導—霸權的符碼」；大體上按照占統治地位的意識形態進行解釋，但卻加以一定修正以使之有利於反映自身立場和利益的「協

2　〔清〕徐時棟：《煙嶼樓筆記》，卷4，轉引自王利器編：《元明清三代禁毀小說戲曲史料》，頁211。

3　〔清〕徐時棟：《煙嶼樓筆記》，卷4，轉引自王利器編：《元明清三代禁毀小說戲曲史料》，頁211。

商的符碼」，以及與占統治地位的意識形態全然相反的「對抗的符碼」。[4]如果禁戲是官方意識形態的霸權符碼，戲教便是協商的符碼，它是官方意識形態與士紳意識形態合謀的產物，在維護政治秩序的籬牆外又添築了一道道德秩序的防火牆，甚至民間意識形態也在一定程度上參與了協商符碼的建構。通過對戲曲敘事內容與模式的圈定，官方意識形態成功地利用士紳階層對道德秩序的維護，創造了一種審美秩序，實質上緩衝了民間意識形態對政治秩序的衝擊。戲教傳統的確立與傳承，成為意識形態操控的一種典範，它將三種意識形態維持在一個相對穩定的三角形架構之內，讓利益團體各取所需。客觀而言，戲教傳統的主要功能不僅僅體現在維護政治與道德秩序層面，它也在一定程度上倡導了諸如親善、和睦、仁愛等傳統文化中的良性價值，這些良性價值對民間意識形態在特定歷史時期參與戲教傳統的建構起到了重要的內在召喚功能，也在一定程度上體現了民間意識形態的主體性。

一

　　中國敘事文化最大的特徵之一，是根深柢固的「說書」傳統。傳統戲劇也不例外。夏衍曾經這樣評說：「中國的詩歌、小說、戲劇都有一個共同的特點，就是有頭有尾，敘述清楚，層次分明。這是中國文學藝術的優良傳統之一。京劇、崑曲、地方戲曲，都有這個特點。」[5]在傳統戲劇的閱讀視野中，情節務必曲折，但結構務必封閉，人物、事件的因果報應必須立場清晰、前後呼應，不得有絲毫含糊。對於當時的接受群體而言，這不僅是戲曲敘事層面的文本規範問

4　參見〔美〕斯圖亞特・霍爾著，王廣州譯：《編碼，解碼》，轉引自羅鋼等主編：《文化研究讀本》（北京市：中國社會科學出版社，2000年），頁355-357。

5　夏衍：《為電影劇本的幾個問題》（北京市：人民文學出版社，1979年），頁25。

題，更是一種意識形態層面的立場問題。在民族文化的規訓中，有頭無尾的敘事，也許是一種「政治不正確」的表現，在敘事圖譜裡，結局顯然要比開始重要得多。這也是為什麼中國戲曲缺少真正意義上的悲劇的原因。在戲教傳統的浸染之下，民族的審美結構中是見不得「壞人不受報應、好人不得善終」的，無論怎樣一種悲慘的開頭，最終都必須走向「大團圓」的結局。

因此，中國傳統戲劇敘事結構的封閉性，其實反映著其敘事模式固有的道德立場、價值觀念，以及以「詩文」為表徵的藝術思維準則。這一準則首先是儒家教化的結果，再經由統治階級出於意識形態利益的參與構建，使其在歷史的積澱中，逐漸被各種意識形態利益團體塗抹、修辭，最終演變成一種民族審美規訓。任何一種敘事藝術類型，不論其是古老的，還是新興的，都很難逃出由這種民族審美規訓所建構起來的籬牆。當然，就中國傳統戲劇而言，它作為封建社會相對符合標準的能夠營造公共領域的藝術形式，天然地成為各種意識形態團體爭奪的目標，無論是「戲禁」還是「戲教」，都是其永遠逃脫不了的宿命。這種宿命，其實已經滲透進中國戲劇以及後來所有「場域藝術」的血液。因此，也不難理解，被視為早期中國電影理論史的發端的「影戲」理論，何以與中國戲曲的「戲教」傳統有著千絲萬縷、無法分割的聯繫。

以鄭正秋、周劍雲為代表的中國第一代電影學者，其實是中國傳統文化的繼承者，加上大多是戲劇出身，瀰漫在士紳文人共同體裡的意識形態規訓，像幽靈一般隱藏在他們的血液裡，輕易擺脫不掉。在他們身上，我們依然能找到強烈的戲教思維與改造欲望。鄭正秋明確強調影戲必須具備的三個條件：「（一）就是真、（二）就是善、（三）就是美。」[6]周劍雲與汪煦昌在《影戲概論》裡也大聲疾呼：「請莫忘

6　鄭正秋：〈明星公司發行月刊的必要〉，《影戲雜誌》1922年第3期。

影戲宣傳之能力！請認清影戲所負之使命！」[7]不管是作為一種有意的策略，還是一種集體無意識，他們始終抱著一種朦朧而美好的願望，為電影在中國美學秩序中的合法性尋求一條捷徑。而在當時的現實語境之下，「協商符碼」的範式也許是他們認為最好的選擇，試圖將電影的技術現代性與戲教形式的典範性相結合。原因有三：首先，以電影的外來者身份來看，其在進入中國文化領域的早期，根本不可能直接介入壁壘森嚴的民族文化話語中心。返觀中國文化史，任何一種外來藝術的生存、發展與定型，都需要歷經一段較長的時間，遭遇民族價值觀與審美理念的擇取與修飾，最終被消融為符合民族文化意識形態的一部分：其次，電影在萌芽階段被普遍視為一種影戲雜耍，其文化地位是相當低下的，還不足以形成對現存美學秩序的解構力量：其三，由戲教傳統所代表的「協商符碼」，已經被證明是一種有效而快捷的獲得准入證的方式，無論是出於自覺或無奈，傳承戲教理念都是使電影得以迅速被納入中國文化審美秩序、獲得民族文化認同的途徑。

　　然而，與戲教傳統相比，電影還多了一層他者身份與表現形式上的寫實性，這就必然使其與中國近現代社會固有的文化思維模式之間產生更加錯綜複雜的衝突，它想要在中國的文化身份與民族意識形態權力之間獲得認同，也必然需要一個艱難的調適過程。單純倚仗對戲教傳統的繼承與改造，顯然並不足以抵消民族意識形態的壓制。這就在策略上促成了「影戲」觀的另外一種努力方向，即「他者的我們化」，把影戲的生產機制視為民族意識形態的組成部分，思考如何將民族意識形態在意識與潛意識層面上移植到影戲的審美創作與消費中，使其符合特定社會與歷史時期的審美規訓，藉此獲得在民族語境下合法的文化身份。客觀而言，這種策略其實是對戲教傳統的一次補

7　周劍雲、汪煦昌：〈影戲概論──昌明電影函授學校講義之一〉（1924年），轉引自羅
　　藝軍主編：《中國電影理論文選（上）》（北京市：文化藝術出版社，1992年），頁21。

充。因此，可以這麼認為，電影在中國的文化身份並不是天然給定的，它也可以看作是一種設計。英國學者喬治·萊爾因（Jorge Larrain）在《意識形態與文化身份：現代性與第三世界的在場》一書中詳細分析了文化身份的設計機制，認為「文化身份散亂的構建過程中存在的局限化過程是通過某些機制實現的。因此人們可以發現一個典型的選擇過程，借助這個過程，只有某些特徵、符號和群體經歷得到注意，其他的被排除在外。此外還存在著一個評價過程，通過這個過程，某些階段、機構或團體的價值被描繪為民族價值，其他價值被排斥在外。這樣，一個被認為有著共同價值的道德群體就形成了，其他價值被忽略。對立的過程也常被採用，借助這個過程，某些團體、生活方式和觀念被描繪為出於民族群體之外。文化身份被定義為與這些他者群體相對，由此形成了與『他們』或者『他者』對立的『我們』的概念。」[8]可見，選擇、評價與樹立「他者」是文化身份得以構建的必要過程，甚至也是一種獲得認同的策略。

由於歐美電影出於殖民意識形態的心理，將華人形象定型為文明的異質群體，使得早期電影生產者的民族自尊心受到極大挫傷，民族意識日益高漲。於是，在模仿中開始了反抗，試圖以自己的言說方式來向世界展示一個真實的華人形象。他們開始認識到電影雖然是西方的產物，對其敘事樣式進行模仿與借鑒是應該的，但最終的目的應該是找到中國觀眾所認可的電影樣式，使觀眾通過電影的敘事、人物等影像表達完成民族認同感的建立，並在此過程當中確立中國電影的民族屬性，找到電影的「中國」身份。早期影戲學者孫師毅便抱怨「自偵探長片輸入而後，國內之盜劫偷竊之數，遂與此等影劇之流行而同增。且其所用之方術，亦即本之於影劇上傳來的西方方法」，[9]將本國

8　〔英〕喬治·萊爾因，戴從容譯：《意識形態與文化身份：現代性與第三世界的在場》（上海市：上海教育出版社，2005年），頁222-223。

9　孫師毅：〈影劇之藝術價值與社會價值〉，《國光》1926年第2期。

社會道德的墮落歸咎於國外影戲的教唆。顧肯夫也義憤填膺地指出：「我們看（國外）影戲，無論長篇短篇，要是沒有中國人便罷；若有中國人，不是做強盜，便是做賊。我們中國人在影戲界的人格，真可稱『人格破產』的了！」因此，他竭力呼籲，應該把「在影劇界上替我們中國人爭人格」[10]作為發展民族影戲最主要的目的之一。由此，作為對立面的「他者」敘事在早期電影學者的評價過程中被樹立起來了，於是鄭正秋便隨之對本民族的觀眾有了這樣的希望：「對舶來品之無益於我國者，相約家族親友勿視之；凡中國影片有一長足者，常相與提倡之，俾國產片勿久久被壓迫於外貨之下焉。」[11]由此，影戲的文化身份與民族意識形態之間開始展示出某種彼此包容的可能性。

　　但是，民族意識形態顯然不僅是某些抽象觀念或思想的集合，影戲獲得文化身份的努力要想不被民族意識形態所壓制，乃至成為民族意識形態的組成部分，就必須認清民族意識形態的運作機制。在中國早期電影理論學者看來，要想營造強大的內在召喚結構，最直接有效的手段，在於電影符號與修辭方式的民族化。因此，京劇《定軍山》成為中國的首部電影，與其說是一種偶然，不如說是因為京劇作為中國民族文化的一種強大的表徵符號，成為中國電影史潛意識下的選擇。

　　戲教傳統在「影戲」中的傳承與演進，有其特定的時代背景，它脫離不了中國歷史與文化的積澱，更不可能完全拋開民族意識形態的思維。因此，不管「影戲」是一種來自電影本體的方法與理論，還是僅僅只是一種觀念意義上的產物，它在早期「影戲」論的相關表述中，都具有顯性或隱性的融入民族意識形態語境、參與構建審美秩序、獲取合法文化身份的策略意圖。

10 顧肯夫：〈影戲雜誌發刊詞〉，《影戲雜誌》1921年第1期。
11 鄭正秋：〈我所希望於觀眾者〉，《明星》1925年第3期。

二

　　在上世紀二三十年代的中國，政治、經濟、文化環境之蕪雜，各種意識形態的紛爭始終沒有停歇過，在烽煙之下，早期中國電影的敘事成為各種勢力極力爭奪的對象，都試圖把電影作為宣揚自己的意識形態理念、實現意識形態利益，並獲得文化領導權的載體與途徑之一。

　　同樣，國民黨統治當局對電影的認識也經歷了一個從民間調控到官方控制的過程，或言之，是對戲教傳統的再次補充與強化。譬如成立於一九三一年的「中國教育電影協會」，成員幾乎囊括了當時文藝界與教育界名人，如胡適、蔡元培、徐悲鴻、田漢、鄭正秋等。翌年，該協會的執行委員陳立夫在上海《晨報》發表的〈中國電影事業的新路線〉一文中就明確指出：「中國教育電影協會的職責應該從積極方面努力，鼓勵甚或設法資助中國有希望的影業家，提高他們的趣味，充實他們的內容……創造不違背中國歷史精神和適應於現代中國環境的作品，滿足現代中國人的需要。」[12]文中訂立了中國電影取材的最高標準是「發揚民族精神，鼓勵生產建設，灌輸科學知識，發揚革命精神，建立國民道德」，並將電影取材的最高原則確定為「首先是忠孝，次是仁愛、其次是信義和平。」陳立夫作為國民黨的黨政要員，所訂立的這一系列教育電影的路線，可以視為統治者最初依然秉承戲教傳統，試圖將電影這一世俗化的教育工具的主導權牢牢控制在自己手裡。

　　隨著電影市場的日益擴大，民間電影社團與電影機構成為中國早期電影最重要的生產與傳播載體，或言之，也成為不同的意識形態信息產生與推銷的腹地。當統治者意識到無法完全控制各個電影公司與電影社團的意識形態走向的時候，便開始籌建完全聽命於統治集團的

12 陳立夫：〈中國電影事業的新路線〉，南京市：中國教育協會，1933年。

國家電影生產機構，建立起一整套電影場域的意識形態國家機器，即純粹國營化的電影公司，也就是後來的兩個官營電影組織──中央電影攝影場（一九三三年成立於南京）與中國電影製片廠（前身是一九三五年成立於漢口的國民黨「南昌行營政訓處攝影場」）。

對於傳統戲劇而言，這種國家性的與專門性的、面對民間的意識形態生產機器是難以想像的，之前即使不乏官家豢養的戲班團體，他們的消費群體卻是固定和明確的，幾乎以取悅官家為唯一目的。因此，如果說影戲理論的出現是民間對戲教傳統的一次自覺性補充，官營電影的出現則是統治者對戲教傳統的一次改造與強化。

與此同時，作為從戲劇界中走出來的電影人，鄭正秋等早期電影人在選擇以電影作為自我意義彰顯的舞臺的同時，並沒有完全放棄他們的戲劇理想。

作為一個深受「戲教」傳統影響的知識分子，鄭正秋對通過藝術改良社會情有獨鍾。他一開始就傾向於把電影當作教育國民之工具與改良社會的器物，說到底，他的意識形態取向是偏向於改良的，其載體、途徑與方式都與某些激進的文化團體有所區別。也就是說，在鄭正秋等人看來，電影在獲得民族認同之前，必須要回歸民間，用親近民間的方式來進行教化，從這個層面上說，它既不像官營電影那樣秉持強勢的意識形態灌輸，也不像左翼式的啟蒙那樣抱有一種居高臨下的俯視姿態，而是以一種平等、世俗的方式去貼近民間與改良對象。因此，鄭正秋的影片在經歷了對歐美偵探片的模仿之後，回歸到中國民間最為看重的家庭倫理類型片，並迅速獲得了普遍的認同。

作為家庭倫理片的開篇之作，《孤兒救祖記》是第一部引起中國觀眾廣泛興趣並比較深入展現民族傳統價值體系的作品。在中國的民間文化語境中，「父親」或者「祖父」代表著某種不可撼動的權力，是家庭秩序的最高統治者。然而，在這部影片中，「祖父」貌似不可撼動的權力受到來自家庭內外的多重威脅，獨子身亡，又受侄子蠱

惑，將媳婦驅逐，將自己處於一種孤家寡人的境地，最後險些被侄子謀害致死。基於明星公司教育國民與改良社會的初衷，影片在展示傳統秩序危局的同時，依然給予了某種挽救的可能，而不是如某些激進的啟蒙者一樣，讓舊秩序徹底毀滅以試圖重建新的秩序。因此，我們看到片中「孤兒」對「祖父」的拯救方式，正是傳統道德的最高標準：孝道。以傳統道德來挽救傳統秩序，成了影片最終的敘事策略與價值選擇。

按照斯圖亞特・霍爾的劃分方法，鄭正秋的影片意識形態策略，顯然屬於一種「協商的方式」，即大體上從占統治地位的意識形態出發對不斷變化的社會現象進行解釋，但卻加以一定修正以使之有利於反映自身立場和利益的方式。對於鄭正秋而言，這個修正的過程是體現在具體的影片敘事中的。他們一邊在喧嘩浮躁的時代裡充分描摹中國社會的變動不居與物欲橫流的世道人心，以及由此產生的形形色色的社會與家庭問題，一邊試圖從傳統文化中良性價值的角度對這些問題做出自己的解釋與解決，並始終抱持著一種人道主義的視野與改良社會的思想，而不是對現實的徹底絕望與呼籲毀滅的激進訴求。

三

如果說，在以鄭正秋電影為代表的協商式電影敘事中，世俗的欲望與價值主張占據了至高無上的核心位置，左翼所極力構建的理想主義、神聖的革命價值受到排擠，進而導致對現實秩序有意無意的順從與認同，那麼左翼電影敘事的一個最大特徵便是表現在它對戲教傳統毅然決然的拋棄以及對現實社會徹底的否定，這種帶著毀滅色彩的啟示錄式的激情引發了統治者的恐懼，也直接促成了戲教傳統到電影審查的最後過渡。

譬如《壓歲錢》、《春蠶》、《十字街頭》、《大路》等影片所展示的

一切表象，都被左翼電影匯總起來，凝聚起來，串接起來，目的是要
展示現實生活總體秩序的不合理，揭示它的衰朽，並進而否定這一令
人厭憎的現實。而對萌生中的革命運動，無論是《馬路天使》中小雲
臨死前憤怒的吶喊，還是《十字街頭》中受到召喚的四個年輕人慷慨
激昂的言辭，《新女性》中如汪洋大海一般的女工堅定的步伐等等，
左翼電影都予以滿懷熱情與極具感染力的鏡頭修辭，它們是這個醜惡
現實世界的反面，是代表著未來的力量和希望，是改造這個世界的橋
樑。在它們身上所體現的，正是這種啟示錄式的激情：對「損不足以
奉有餘」的現實無比的憎惡與對光明的急切渴求。它們力圖超越現
實，摧毀現實，甚至依照理想的模式重塑、重造一個新的現實。在這
個意義上說，它們所營造的這個理想的現實，其實就是社會學家曼海
姆所定義的「烏托邦」。在這個烏托邦意識形態的話語體系中，沒有
神聖不可侵犯的秩序，一切都在流動、變易、衰敗、新生之中，它們
想以動外科手術的方式摧毀不可救藥的舊世界，在打掃清地基後矗立
一個晶瑩剔透的新世界，一個「左派宣傳的烏托邦的『新社會』」。[13]

　　隨著左翼電影的敘事感染力的不斷增強，統治者已經嗅到了某種
現行秩序遭遇破壞的危險，正如一位國民黨高官魯滌平所言：「左翼
逆流若不及時加以遏止，則電影宣傳，有關社會視聽，暗念前途，殊
覺危險。」[14]據此，統治當局開始認識到對戲教傳統的秉持已經不足
以維護意識形態的話語權，必須將戲教與禁戲再度結合，開始著手制
定相關的電影檢查條例。

　　第一部真正意義上的電影檢查法令，是一九二六年至一九二七年
北洋政府制定的《教育部通俗教育研究會審查影劇章程》，該章程對

13　杜雲之：《中華民國電影史》（臺北市：「行政院」文化建設委員會，1988年），頁
　　175。

14　魯滌平：《關於挽救電影藝術為中共宣傳呈〈電影藝術與共產黨〉》，該文件現藏於中
　　國第二歷史檔案館，全宗第2號（第2冊），案卷第271號。

影片的內容與主題作了相關限制：

> 第三條審查結果認為有左列[15]各項之一者應禁止之：一、跡近
> 煽惑，有妨治安者；二、跡涉淫褻，有傷風化者；三、凶暴悖
> 亂，足以影響人心風俗者；四、外國影片中近於侮辱中國及中
> 國影片中有礙邦交者。[16]

　　從其限制的內容來看，幾乎與清人徐時棟的指摘如出一轍。一九
三一年二月，民國政府在南京成立了「電影檢查委員會」，正式作為
全國的電影審查機關，專事審查電影。

　　通過仔細考察電影檢查條例，可以發現統治者所檢查的內容有三
個不變的部分：首先，是否觸犯統治者的統治；其次，是否傷及民族
尊嚴與國體；最後，是否有違善良道德等傳統文化價值觀。相比於前
兩者的堅硬與不可觸碰，對傳統文化中良性價值的刻意強調則顯得空
乏，也因此留下了巨大的闡釋空間，並得以成為不同的意識形態團體
極力爭奪的對象。不同的意識形態團體都試圖把自己的意識形態信息
包裹在傳統良性價值的光環之下，對傳統良性價值的概念進行各取所
需式的闡釋與置換。對於統治性意識形態而言，傳統文化中的良性價
值就是精忠報國、維護現有秩序的穩定等概念，這在「中電」與「中
制」出品的一系列敘事性影片中可以得到明顯的佐證。而對於反抗性
意識形態團體而言，傳統良性價值則被賦予了更明確的所指，即人作
為主體的尊嚴、反對壓迫，社會階級平等等現代概念。對於這些自定
義化的傳統良性價值，雙方都有一套與之相適應的電影敘事體系。

　　也可以這麼說，電影敘事與意識形態之間其實存在著一種共謀的

15　檔案原件為從右至左豎排版，故稱「左列」。

16　該文件現藏於中國第二歷史檔案館，收錄於全宗1001-2，第736號卷宗《內務部會擬
　　檢查電影及其組織規則／附日本官所檢查影片規則》。

關係，不可否認的是，因為各種意識的壓制，反而逼迫創作者在敘事層面學會了戴著鐐銬跳舞，這也間接促進了電影敘事的多元化發展。中國電影在上世紀二、三十年代之所以能呈現出相對輝煌熱鬧的局面，客觀而言，正是各種意識形態在電影的敘事場域互相爭奪角力的結果。

四　結語

在筆者看來，無論是對戲教傳統的繼承還是改造，電影本身的藝術特質決定了意識形態對電影的介入將是無法避免的。今時今日的中國電影場域所存在的各種現象，或多或少都可以在電影發展的早期找到歷史的原型與鏡像，呈現出了某種歷史上的延續性。

所以，對早期中國電影敘事與意識形態之間錯綜複雜的關係的考察，最終是為了鏡照於當下，為當代中國電影的發展提供借鑒的可能。歷史證明，意識形態對電影敘事的參與程度會對電影作者創造力的發揮產生直接影響。因此，電影審查者有必要在維護意識形態安全和尊重藝術創造之間拿捏好分寸；同時，電影創作者也應充分理解「戲教」傳統的複雜成因和運行機制，從中國電影早期「協商式」的電影佳作中汲取經驗和養分，在追求藝術理想的同時兼顧社會責任。

<div align="right">——本文原刊於《戲劇》（中央戲劇學院學報）2013年第5期</div>

意識形態魅影與中國早期電影的敘事編碼

　　一九六九年，阿爾都塞發表了〈國家機器與意識形態國家機器〉，在這篇具有里程碑意義的論文裡，阿爾都塞首先提出了「意識形態國家機器」的概念，從而開啟了電影意識形態批評的思路與方法。

　　在阿爾都塞看來，傳統的國家機器包括權力機構、軍隊、監獄、法庭等等，無不具備赤裸裸的暴力特徵，但歷史上，沒有哪一個政權可以僅僅倚仗這些暴力機器而實現對大眾的成功統治。它必須在一套完整的暴力機器之外，同時確立一套系統的意識形態國家機器，它以各種專門化機構的面目出現，譬如宗教、教育、家庭、法律、工會及文化、大眾媒體以及文學藝術等。這些專門化機構與暴力機構的區別在於，它們通過非暴力化的特徵，提供並不斷完善關於統治政權的合法性論述，具有很強的隱蔽性和象徵性。通俗而言，便是一個暴力的權力機構能夠成功地統治或順利地運轉，在相當程度上依賴意識形態國家機器提供某種令人信服的「合法化」表述，它不僅說明統治者的統治是天經地義的，而且說服被統治者接受自己各自的地位和命運，尤其是那些不盡人意的地位和命運。阿爾都塞認為，一個國家有著多種意識形態，但在各種意識形態中，統治階級的意識形態永遠占據主導地位，並利用無可匹敵的控制資源使自己成為主流意識形態，並把個體「詢喚」為主體，使其臣服在主流意識形態之下。這個「詢喚」是一個隱蔽的過程，通過「詢喚」，主流意識形態剔除了主體對於社會的不滿因素，使其產生歸屬感、參與感、安全感和榮譽感，從而主

體將不再對社會秩序構成威脅，絕對服從權威，「自由」地接受驅使，成為統治者的順民。[1]當然，反抗性的意識形態團體，所要做的則是打破這種所謂歸屬感、參與感、安全感和榮譽感，並指出它的虛假性，戳穿埋藏在公平性與必然性面紗下的不公平與偶然性，從而起來反抗統治階級的統治，最終實現自己的意識形態利益。這就必然引出葛蘭西的關於「文化領導權」的爭奪。

　　在葛蘭西的論述中，「文化領導權」可以視為統治階級的統治思想，但不是或僅僅是通過暴力獲得的，其存在常常是獲得了多數人由衷的認同。統治者只有確立了文化領導權之後，才可能確立可以成功運行的國家機器。葛蘭西理論最重要的論述在於，統治階級的文化與被統治階級之間的關係，不僅體現為前者對後者的統治，而且體現為前者如何不斷地與後者爭奪文化領導權並成功地鞏固自己的領導權。也就是說，文化領導權的建立，絕非是一個一勞永逸的靜態存在，而是一個不斷鬥爭的動態過程。因此，所謂文化領導權，絕不可能是鐵板一塊，這也就為反抗性的意識形態團體留下了爭奪文化領導權的可能與希望。

　　在二、三十年代的中國，政治、經濟、文化環境之蕪雜，各種意識形態的紛爭始終沒有停歇過，在烽煙之下，早期中國電影的敘事成為各路諸侯極力爭奪的對象，都試圖把電影作為宣揚自己的意識形態理念、實現意識形態利益，並獲得文化領導權的載體與途徑之一。而中國電影自誕生之日起，便在各種意識形態的夾縫中艱難爬行，也是不爭的事實。首先，它為自己在以民族意識形態為歸依的中國文化語境下的合法性，進行了不懈的努力、妥協與抗爭；其次，在獲得合法性之後，又成為各種政治意識形態競相爭奪的對象，被其左右，乃至在某種程度上失去了藝術的自主性與獨立性。

1　〔法〕阿爾都塞：〈意識形態與意識形態國家機器〉，《外國電影理論文選》（上海：三聯書店，2006年），頁698-704。

　　當然，意識形態對二、三十年代中國電影的滲透雖然主要是以政治鬥爭的面貌出現，但絕不僅僅以政治為唯一的主題。它歸根到底還是源於一系列複雜深刻的意識形態機器的運轉與角鬥。而政治間的鬥爭形式，其實也是借由各自的意識形態團體出面參與到文化領導權的爭奪的。它們對電影的介入，以及在電影中實現各自利益，其實需要一套複雜的編碼過程，一方面它不可能完全脫離電影的敘事，進行自己的意識形態宣傳，另一方面，它要想更好實現自己的意識形態效果，反而需要隱藏起自己的身份。不同的意識形態團體，無論是統治性的還是對抗性的，都必須致力於推銷其文化的審美價值，以保證其意識形態的優越性，而電影及一切藝術所具有的特定審美觀念，以某種道德倫理價值的表徵出現，實際上是為了順應人情社會和世俗政治的規條，以試圖實現對文化的控制與主導權。同時，電影獨有的敘事語言是構建控制權與主導權的關鍵，比如電影的技術手段往往會對某些顯而易見的信息進行修辭，使其遭遇歪曲乃至偷換，以服務於某種意識形態為目標。同時，電影獨有的技術屬性，逼迫操控者必須不斷更新敘事語言與修辭模式，以適應不同的不斷變化著的現實語境。

一　遮蔽與重溫：官營電影的主旋律敘事

　　一九三一年「中國教育電影協會」的成立標誌著統治當局對電影作為一種意識形態機器的認知達到了新的高度。在國外，將電影與教育掛鉤幾乎是從電影誕生時就已經開始，在一九一〇年的一次國際會議上，法國便率先提出了一項「關於學校電影」的報告，並在一九二一年在巴黎成立了教育電影庫，此後，還有名為「電影教育合作社」的組織，專門用大汽車將教育電影送到偏遠的鄉村學校進行放映。同樣，在比利時，也有一個類似的名為「教育與教學電影的朋友」的社團組織。可以說，世界各國政府與民間人士都充分認識到了電影作為

一種教育手段的巨大作用，都試圖通過教育電影來維護某種秩序的穩定，傳播各自意欲推行的意識形態信息。「中國教育電影協會」的成立說到底也正是出於這樣的一種需要。它的成員幾乎囊括了當時文藝界與教育界名人，如胡適、蔡元培、徐悲鴻、田漢、鄭正秋等。次年，協會的執行委員陳立夫在上海《晨報》發表的〈中國電影事業的新路線〉一文中就明確指出：「中國教育電影協會的職責應該從積極方面努力，鼓勵甚或設法資助中國有希望的影業家，提高他們的趣味，充實他們的內容……創造不違背中國歷史精神和適應於現代中國環境的作品，滿足現代中國人的需要。」[2]文中訂立了中國電影取材的最高標準是「發揚民族精神，鼓勵生產建設，灌輸科學知識，發揚革命精神，建立國民道德」，並將電影取材的最高原則確定為「首先是忠孝，次是仁愛，其次是信義和平。」[3]協會的早期工作將重心放在了各個級別的學校，因為「學校接納各個階級的學齡兒童，在校期間，這些兒童最『受擠兌』，他們受著家庭國家機器和教育國家機器的兩面擠壓。學校無論使用舊方法（比如書面化文字）還是使用新方法（比如電影灌輸），都旨在強迫學生接受適量的、統治意識形態隱匿其中的『專門知識』……或者乾脆就是提純的統治意識形態（倫理學、公民教育和哲學）。」[4]其後又推廣到了全社會，認為「應以教育電影為社會教育的新工具，倡導電影教育化應首先側重於教育電影在一般社會中的推廣。」協會按期向各個影院提供教育影片，要求它們以加映的方式在電影開始之前放映，以強迫性的方式使得進入電影院的觀眾接受一次教育電影的「灌輸」。據統計，自一九三五年二月到一九三六年二月止，單就南京觀看過教育電影的人數就達一千九百七

2　陳立夫：《中國電影事業的新路線》南京市：南京中國教育協會1933年印本。

3　陳立夫：《中國電影事業的新路線》，南京市：南京中國教育協會1933年印本。

4　〔法〕阿爾都塞：〈意識形態與意識形態國家機器〉，《外國電影理論文選》，頁710-711。

十四萬四千八百三十五人之眾，整個江蘇省實施教育點的機構——民教館就增加了八所之多。[5]

　　電影社團與電影機構是中國早期電影場域最重要的生產與傳播載體，或言之，也是不同的意識形態信息產生與推銷的腹地。由於統治者掌握了大量的行政與財力資源，並同時擁有暴力性的國家機器，對電影公司與電影社團的發展有著強烈的制約與嚴厲的規定。在此情況下，反抗性的意識形態團體只能以一種隱匿的滲透方式，在體制之下「婉約」地實現自己的意識形態利益，這就促使其在電影敘事上必須極力追求藝術的技巧化。同時，統治性的意識形態採用暴力機器與各個意識形態機器互相配合的方式，來控制電影的意識形態走向，傳播某種道德秩序，以穩固自己的統治地位，正如阿爾都塞所指出的那樣，「無論哪一種意識形態機器都致力於同一目的：生產關係的再生產……傳播媒介機器則利用出版、廣播和電影這些傳播工具按日常服量向每個公民灌輸民族主義、沙文主義、道德說教等等。」[6]正是基於這樣一種目的與需求，當統治者意識到無法完全控制各個電影公司與電影社團的意識形態走向的時候，便開始籌建完全聽命於統治集團的國家電影生產機構，建立起一整套電影場域的意識形態國家機器，即純粹國營化的電影公司，也就是後來的兩個官營電影組織——中央電影攝製場與中國電影製片廠。

　　阿爾都塞認為：「每一個國家機器，無論是強制的，還是意識形態的，都是既用暴力手段也用意識形態方式來發揮其功能作用的……任何一個階級如果不在掌握政權的同時把意識形態國家機器置於自己的控制之下並在其中行使自己的霸權的話，那麼它的統治就不會持久。」[7]阿爾都塞詳細分析了強制性的國家機器與隱蔽的意識形態國

5　杜雲之：《中華民國電影史》（臺北市：「行政院文化建設委員會」，1988年），頁141。
6　〔法〕阿爾都塞：〈意識形態與意識形態國家機器〉，《外國電影理論文選》，頁702。
7　〔法〕阿爾都塞：〈意識形態與意識形態國家機器〉，《外國電影理論文選》，頁701-703。

家機器之間的區別與相互依存的關係，對現當代任何一種統治形態都有很強的穿透性。在他看來，統治階級的身份並不能改變統治方式的基本常態，即國家機器與意識形態國家機器的交替作用，而後者顯然對維護日常的生活秩序發揮更大的功能。依照阿爾都塞的觀點，如果要在諸多的意識形態國家機器中，尋找一個最符合其要素的媒介載體，那麼電影作為一種大眾化的敘事藝術，因其無與倫比的隱蔽性與滲透性，無疑是諸多藝術形式中最佳的選擇。

　　「中電」的成立目的十分明確，毫不隱晦地將加強電影宣傳、重塑國民黨形象、傳播國民黨黨義作為自己最主要的工作職責，具體包括：「攝製本黨所需要之各種影片，以建樹純正的電影之風；搜集電影技術人才，訓練成為本黨的電影專家。」[8]為了達成這兩個目標，中電首先依靠雄厚的國家專項資金，購置建設了一套極為先進的攝製場地，史料上記載：「中央電影攝影場，最近在玄武湖地方建築有聲電影攝影場，外界有該場為東亞稱霸及建築達三十萬餘元之說……該場規模宏大，設備齊全，在東亞首屈一指……擬請卜萬蒼、史東山、蔡楚生、費穆、孫瑜義務導演六個月，預定在半年內攝製新聞片六十餘部，生產建設片十二部，劇片兩部。」[9]動用如此巨大的國家資金投入來進行硬件建設，表明統治階級的確是把電影當作一個黨務事業來推進的。有了先進的硬件做吸引，當時的中電招募到了許多頗有才華的演員、編導以及技術人員，一時之間成為中國電影界最具號召力的新興力量，許多民營電影的專業人員也紛紛轉投中電，以致引起上海電影界的不安，擔心中電從此壟斷中國影業。對此，《影戲年鑒》挪揄道：「最近有許多電影從業人員頗想到『中央』去，倒不是像『影評人』魯思那樣一變而為『三民主義的信徒』，事實上不過因為

8　陳鯉庭：《電影軌範》（重慶中國電影製片廠，1941年），頁35。
9　上海電影週報社編：《影戲年鑒》（1936年印本），頁42、81。

『中央』的錢比較靠得住些。」[10]可見，統治階級利用「中電」達到
意識形態控制的效果初始還是頗為顯著的，至少在表面上動用優勢性
的國家財力籠絡了相當部分的電影從業人員，並在很大程度上占領了
電影的生產與放映市場，將先進的生產工具牢牢掌握在自己手中，以
拍攝符合統治階級意識形態的影片來實現自己的意識形態利益，希望
能以數量上的優勢淹沒反抗性意識形態的聲音，達到對異己力量的壓
抑。正如阿爾都塞所言，以生產工具為基礎的「勞動力再生產在要求
一種勞動力技能的再生產的同時，也要求一種對現存秩序的規則附以
人身屈從的再生產，即對意識形態的歸順心理的再生產，以及一種剝
削和壓迫的代理人們恰如其分地操縱統治意識形態能力的再生產，這
一切甚至在『話語』上都為統治階級提供了優勢。」[11]譬如，中電拍
攝的第一部有聲影片《戰士》，就是一部以宣傳北伐軍愛民助民奉行
三民主義剷除軍閥為目的的教育性戰爭片，旨在喚起民眾對國民黨北
伐時期光輝形象的回憶，強化對國民黨當局的認同感。第二部影片
《密電碼》，也採取類似的敘事主題，塑造國民黨官員的光輝業績。
中電早期所拍攝的這兩部影片，作為統治階級意識形態的載體，在敘
事策略上偏重於對過去經驗的擇取，以歷史代替現實，試圖用過往相
對的光明來召喚觀眾的認同結構，從而對現時的黑暗生發一種規避的
心理，或者造成一種黑暗「暫時」性的假象，繼續臣服在統治者的光
輝之下。相比於劇情片，中電所攝製的大量新聞紀錄片，也主要採取
了類似的敘事策略。一是記錄領袖的重大英明事蹟，以加深民眾對領
袖的愛戴。如關於孫中山的影片《國父奉安》四本，記錄國民黨精神
領袖孫中山先生生前儀容和逝世後的哀容；《總理逝世三、四、五、
十五週年紀念》四種影片，記述南京各界悼念孫中山先生的儀式活

10 上海電影週報社編：《影戲年鑑》（1936年印本），頁255。
11 〔法〕阿爾都塞：〈意識形態與意識形態國家機器〉，《外國電影理論文選》，頁690。

動。如《蔣介石北伐記》十本，記錄蔣介石率軍北伐以及進行訓政和組織民眾的事情。二是記錄國民黨軍隊對抗日軍侵略的歷史影像，如《淞滬血痕》、《國難》、《十九路軍抗戰史》等以共抗外敵為目標，轉移對國內矛盾的注意力。在消費過往溫情與悲情的同時，中電對現實的關注則放在了對反共宣傳片的拍攝上。如《剿赤寫真》六本、《赤匪禍粵記》三本，以及反共故事片《桃源洗劫記》五本和《民眾與軍人》等。

國民黨的另外一個國營電影機構——中國電影製片廠（簡稱中製）通過人員充實、機構重組與經費補給，成為戰時中國實力最盛的電影生產者。同時，因為引進了部分原來左翼的電影人士，中製的故事片創作也得到了有效的發展。一九三七年一月中製拍出了第一部正面表現抗戰的故事片《保衛我們的土地》，導演為史東山。影片圍繞一個東北農民劉山在戰火中四處流離的故事展開。「九一八」炮火毀了劉山的家，他帶著妻子和弟弟劉老四流亡到南方小鎮，經過多年辛苦經營，夫妻倆重新過上了安穩的日子，其弟劉老四則游手好閒，整日酗酒賭博。「八一三」戰火重燃，逼近劉山所在的小鎮，附近正修築工事，老百姓紛紛參加備戰，也有不少人準備逃難，劉山夫婦對逃難有著切膚之痛，深知逃不是辦法，只有拿起武器抗擊侵略才是出路，他告訴意欲逃難的人們：「敵人想侵占全中國的地方，你們逃到哪兒都逃不了。你們看我們東北的同胞們，地方失掉後，被敵人趕上火線打頭陣。假如我們現在不跟敵人拚命，保衛我們的土地，我們將來也會有這一天的。到那時候，我們被迫殺自己的骨肉，自己的同胞！」小鎮居民親眼目睹了日軍的暴行，對劉山的經歷深有感觸，最後決定留下協助軍隊抗戰。而劉老四則為虎作倀，替日軍指引軍事目標，被劉山親手擊斃，他臨終悔悟，說出漢奸藏匿的所在。軍民由此清除了漢奸，奔赴殺敵的戰場。相比同時期中電拍攝的影片，《保衛我們的土地》在敘事結構上並沒有什麼特殊的地方，它仍然採用慣用

的「喚醒」策略來召喚觀眾的情感認同。但這部影片在當時所引起的反響與巨大的社會認同，拉開了屬於那個時代的「銀幕主旋律」。

　　一九三八年四月中製出品第二部主旋律影片《熱血忠魂》，「主旋律」策略進一步強化，該片講述抗日戰爭爆發後國軍旅長辭別老父妻兒奔赴戰場，同為國軍退休將領的父親激勵兒子道：「我只要你盡忠於國家，可不希望你對個人盡孝心。」不久日軍占領旅長的家鄉，燒殺淫掠無惡不作，旅長一家老小均遭殘害，旅長之妻慷慨而言：「殺吧，你們就是殺到最後一個中國人，我們也不會屈服的！」不久旅長帶著隊伍打回家鄉，他尚不知家人已經遇害，只知道自己的家已成日軍的司令部，經過家與國的權衡取捨，他毅然下令炮轟家宅，說道：「為了民族國家的利益，什麼都要犧牲。」影片通過「家國」與「忠孝」的古老敘事母題，塑造了一個精忠報國的國軍將領形象，在激勵抗戰的同時，也成功地宣揚了蔣介石軍政府的意識形態核心，為軍政府的合法性找到了一個大眾化的言說載體。因此，這部影片在國民黨內部獲得了極高的肯定，蔣介石甚至親令各處展映。

　　不久，由史東山導演、陽翰笙編劇的故事片《八百壯士》，成為中製出品的經典影片，也是這個龐大的意識形態國家機器運作生產的標誌性影片。首先，影片的敘事核心是由兩部分組成的，第一部分是一九三七年「八一三」後，日軍在上海發動了全面進攻，國軍五二三團將士在副團長謝晉元率領下堅守閘北四行倉庫，僅四天內就殲敵數百人；第二部分則圍繞作為上海市民代表的童子軍楊惠敏冒著槍林彈雨渡河獻旗的故事展開。國軍帶有某種神話色彩的拚死抵抗與百姓代表的冒死獻旗合構出屬於中國文化中特有的古老修辭系統，在這部影片中，通過編導的鏡頭處理，無論是國軍的造型還是民眾的獻旗行為都塗抹上了強烈的符號色彩，使電影受眾立即聯想到屈原在《國殤》所描繪的「操吳戈兮被犀甲，車錯轂兮短兵接」壯懷激烈的情境。受眾的生理反應被瞬間激起，某種原本隱藏的反抗血液一下子沸騰起

來。這一系列的修辭符碼帶有明顯的意識形態指向，正如丹尼·卡瓦拉羅所言：「修辭和意識形態總是難捨難分，這是因為修辭語言經常極力地服務於意識形態目標」，而「對於修辭的文化理解很容易反映出它的主流意識形態。」[12]事實上，影片敘事採用此種類似於禮儀與宗教化的民族習俗的策略，很大程度上要依賴於殺敵與獻旗行為在我們的民族文化結構中根深柢固的地位，通過禮儀與習俗的影像化修辭，受眾的某種文化沉澱被以一種集體無意識的方式喚起，自然地進入到特定的民族文化規訓之中，影片所試圖展示的某種意識形態信息便得以以一種自然化的常識被每個成員共享，並得到切實的認同。因此，這部影片的重要之處恰在於它彰顯了電影作為意識形態腹語術的可能性，以及適應於特定文化世界的可操作性。當然，《八百壯士》在敘事與意識形態傳達的結合上也並非是完美的，禮儀與宗教化的民族習俗畢竟是一種古代文化的表徵，與電影所代表的現代文化之間必然會出現某些牴牾，二者雖然可以具備相同的意識形態內涵，但具體的敘事語境畢竟發生了某種位移，因為偏重於對儀式感的強調，而在敘事節奏上出現了停滯。因此，當時有評論認為：「看了《八百壯士》，感到很大的遺憾是故事太不夠緊湊地連接，幾處應有的高潮，都沒有把它強調起來，使它更緊張感人，一貫是新聞式的記錄，一個鏡頭一個鏡頭，平淡淡一連串過去了。那種散漫之感，不知是導演還是編劇，不把它處理成一個更緊張的故事，也許是太忠於事實吧。」[13]雖然評論者一味糾纏於影片故事的節奏缺失，而未能體察到影片所承載的意識形態內涵與敘事策略之間的關聯，但也在某種層面上預示著電影的敘事與意識形態傳達存在著貌似無法調和的矛盾與爭議，無

12　〔英〕丹尼·卡瓦拉羅著，張衛東等譯：《文化理論關鍵詞》（南京市：江蘇人民出版社，2006年），頁30。

13　白薇：〈進步的電影——《八百壯士》及《孤島天堂》的觀感〉，《中國電影》第1卷第2期（1941年）。

論是對於集合了巨大的意識形態國家機器能量的官方操控的官營電影，還是以左翼電影為代表的反抗性電影，甚至處於二者夾縫中苦求生存的民營電影，這種矛盾與爭議將會一直存在下去。

二　社會改良與文化焦慮：鄭正秋電影的協商敘事

明星公司作為民營電影的典範，在中國電影史上的地位，猶如「百代」、「高蒙」之與法國電影。鄭正秋是明星公司的發起者之一，更是中國電影的先驅。作為一個從戲劇中走出來的電影人，鄭正秋在選擇以電影作為自我意義彰顯的舞臺的同時，並沒有完全放棄他的戲劇理想。因此，在相對傳統的戲劇敘事與相對現代的電影敘事之間游離，使他的敘事風格常常表現出某種「藕斷絲連」的特質。當然，它不僅是一種敘事風格，而且也直接影響到了他的藝術主張與價值取向，並最終落實到其電影作品的具體敘事策略之上。由於鄭正秋參與了明星公司主要作品的創作，他的作品基本上可以代表民營電影的基本創作取向。

與張石川相信電影是一項有利可圖的事業、主張「處處唯興趣是尚，以冀博人一粲」不同的是，鄭正秋一直堅信電影的教化功能，認為電影創作應該「含有改正社會之意義」。作為一個深受「戲教傳統影響的知識分子，鄭正秋對通過藝術改良社會情有獨鍾。

二、三十年代正是中國社會處於眾聲喧嘩的一個歷史階段，政權的頻繁變更，傳統文化與西方文化的相互撞擊，民族前途的焦慮與思考等諸多問題的產生，使得中國在作為一個民族共同體的物質外殼與精神內涵兩個層面上都受到極大的懷疑與挑戰。基於這樣一種歷史語境，鄭正秋一開始就傾向於把電影當作教育國民之工具與改良社會的器物，說到底，他的意識形態取向是偏向於改良的，其載體、途徑與方式都與某些激進的文化團體有所區別。也就是說，在鄭正秋等人看

來，電影在獲得民族認同之前，必須要回歸民間，用親近民間的方式
來進行教化，從這個層面上說，它不像左翼式的啟蒙那樣抱有一種居
高臨下的俯視姿態，而是以一種平等、世俗的方式去貼近民間與改良
對象。因此，鄭正秋的影片在經歷了對歐美偵探片的模仿之後，回歸
到以中國民間最為看重的家庭倫理類型片，並迅速獲得了普遍的認
同，也就顯得不足為奇了。

（一）社會改良與家庭道德的維持

　　作為家庭倫理片的開篇之作，《孤兒救祖記》是第一部引起中國觀
眾廣泛興趣並比較深入展現民族傳統價值體系的作品。在中國的民間
文化語境中，「父親」或者「祖父」代表著某種不可撼動的權力，是
家庭秩序的最高統治者。然而，在這部影片中，「祖父」貌似不可撼
動的權力受到來自家庭內外的多重威脅，獨子身亡，又受侄子蠱惑，
將媳婦驅逐，將自己處於一種孤家寡人的境地，最後險些被侄子謀害
致死。這顯然是鄭正秋等早期電影人對中國所面臨的社會語境的即時
反應，在他們看來，「祖父」的處境正是中國傳統社會秩序面臨解體
的隱喻，正是這種隱喻引發了感同身受的觀眾對影片極大的認同。但
是，基於明星公司教育國民與改良社會的初衷，影片在展示傳統秩序
危局的同時，依然給予了某種挽救的可能，而不是如某些激進的啟蒙
者一樣，讓舊秩序徹底毀滅以試圖重建新的秩序。因此，我們看到片
中「孤兒」對「祖父」的拯救方式，正是傳統道德的最高標準：孝
道。以傳統道德來挽救傳統秩序，成了影片最終的敘事策略與價值選
擇。時人的一段評論從另外一個側面反映了影片的意識形態旨歸：

　　　　此片之教訓，具有吾國舊道德之精神。楊媳教子一幕，大能挽
　　　救今日之頹風。余每觀忠孝節義之劇，未有不感動落淚者。昨
　　　日余竊窺觀眾，落淚者正不止余一人也……今後造片者，宜注

重於喚醒吾國不絕如縷之舊道德，則於吾國復興，未始無裨益也。[14]

　　為了迎合觀眾的期待，家庭倫理片成了明星公司的主要製作類型。一方面是商業利益的需要，另外一方面則出於教化的初衷。《孤兒救祖記》的成功說明了鄭正秋的「含有改正社會之意義」與張石川的「處處唯興趣是尚」之間是可以通過協商敘事達到某種理性的平衡的，同時也再次證明了對於電影而言，商業性與藝術性並非是不可兼容的，重要的是採取怎樣的敘事策略與表達技巧。

　　於是，在《孤兒救祖記》之後，在鄭正秋等人的主持下，明星公司又相繼製作了《苦兒弱女》、《最後之良心》、《可憐的閨女》、《未婚妻》、《掛名夫妻》、《真假千金》等一系列的以家庭、社會倫理為主要題材的影片，提出了諸多中國社會在激盪的時代變遷中所面臨的家庭與社會問題。當然，基於鄭正秋一貫的協商策略與改良主張，這些問題都一概以「回歸」舊道德的方式得到了一種近乎神話般的解決。由此看來，尼克‧布朗對美國二、三十年代影片的分析結果，同樣適合同時期的中國：家庭的完美成了最高的社會價值標準。

　　因此，與其他主張「打碎了重建」的激進啟蒙方式不同，鄭正秋電影所秉承的是一種溫和的改良社會、教化人心的啟蒙主張。他們一邊在喧嘩浮躁的時代裡充分描摹中國社會的變動不居與物欲橫流的世道人心，以及由此產生的形形色色的社會與家庭問題，一邊試圖從普世價值的角度對這些問題作出自己的解釋與解決，並始終抱持著一種人道主義的視野與改良社會的思想，而不是對現實的徹底絕望與呼籲毀滅的激進訴求。因此，在談到自己創作的多部影片時，鄭正秋都明確表示希望通過影片提出的家庭與社會問題達到改良社會的效果。以

14 佚名：〈觀《孤兒救祖記》評〉，《電影週刊》1924年第2期。

至於同行鄭君裡在評價《最後之良心》時一眼就看穿了影片的敘事策略：「作者站在人道主義的立場暴露宗法的婚姻慘劇，從而希望他們發現天良而自動的提出婚制的改善——這是改良主義的創作手法之必然的結論。」[15]可以說，正是這種救國新民、移風易俗的社會改良思想，構成了明星公司在左翼介入之前主要的製作主張與精神旨歸。但是，為了迎合這一目標，鄭正秋的諸多影片在敘事節奏上也不可避免地出現了一些人為的裂縫，為了自己的意識形態目的，強行製造了一系列不可能的和解。譬如，在影片《玉梨魂》中，鄭正秋沒有根據徐枕亞的原著結局讓筠倩憂鬱致死，而是中斷合理的敘事邏輯與進程，非常突兀地設計筠倩與夢霞兩人在戰地上相遇，有感於對方的「托孤之忠」與「愛國之熱」，彼此之間瞬間萌發了真正的愛情，由名義上的夫妻演化為一對真心相愛的真夫妻。同樣的，在《掛名夫妻》中，女主角妙文起初是迫於封建禮教與家庭淫威，屈嫁於方少璉。但婚後不久妙文的一場傳染病，讓她感受到了方少璉的善良、真摯與愛意。遺憾的是，被傳染的方少璉並沒有保住性命，妙文禁不住在靈前表達了這樣的心聲：「少爺！我睡在靈前陪你一千夜，也抵不到你睡在床前陪我的一片真情哩！」由此，鄭正秋通過對敘事節奏與情感邏輯的強制性斷裂，一些類似階級、社會制度等深層次的意識形態問題被有意遮蔽，從而有效地把自己社會改良的溫情主張與基於人道主義的美好憧憬縫合到影片的敘事之中。

正如一些左翼電影人士所詬病的那樣，鄭正秋協商式的電影敘事過於迷信永恆道德與普世價值的力量，而拒絕將舊有的不合理秩序予以徹底的摧毀。在曼海姆看來，這種迷信，「不過是又一種典型的現代理性錯覺，它無視主宰人與他的世界之關係的基本的非理性機制。」[16]

15　鄭君里：《現代中國電影史略》（上海市：良友圖書印刷公司，1936年），頁89。

16　〔德〕卡爾・曼海姆著，黎鳴譯：《意識形態與烏托邦》（上海市：商務印書館，2007年），頁83。

按照某種所謂的普世價值去解釋社會，不是永遠有效的，更沒有一種道德規則具有永恆的適用性，以及經久不變的、普遍的形式。

　　當然，隨著時代語境的繼續變化，以及鄭正秋自身思想的不斷深化，特別是左翼電影人士逐漸在明星公司內部產生影響之後，這種旨趣與精神旨歸或多或少都在發生著細微的轉移。鄭正秋逐漸對中國的社會現狀有了更深的體認，開始意識到如果傳統的道德模式和價值體系，對社會現象的解釋不能適應新的變化形勢，並且最終實際上還阻擋和妨礙民眾的調整和轉變，那麼這種道德模式和價值體系便是無效的，也是需要改正的。譬如，針對《最後之良心》，鄭正秋指出：「把女兒當貨幣，由著媒約去伸賣，不良的婚制，活埋了多少男女的終身！養媳婦和招女婿底陋習，至今沒有廢盡；抱牌位做親，尤其殘忍得很。這部《最後之良心》就是對不良的婚姻下攻擊的。」[17]針對《上海一婦人》，鄭正秋又提醒觀眾注意以下「四端」：「人格墮落，大抵由於吃飯難；多妻制不打破，婦女終必見侮於男性；欲廢娼而不徒托空言，極應為婦女開闢生路。」進而明確表示：「娼豈生而為娼者，社會造成之也。」[18]可見，其改良社會的主張相比《孤兒救祖記》有了更具體的針對性。如果說，《孤兒救祖記》、《最後之良心》、《掛名夫妻》等一系列家庭倫理片還停留在對傳統秩序淪喪的擔憂以及通過神話式的挽救來加以維持的話，一九三三年鄭正秋編導的《姊妹花》則開始將視角延伸到更深層次的貧富懸殊乃至階級對立的現實之上。在這部影片中，對社會現實的嚴重性有了比之前影片更多的揭露與批判，譬如當大寶媽為了大寶將一家人都聚在一起的時候，大寶發出了憤怒的譴責：「哼哼，把貴人跟女犯人拉到一塊，說是一家

17 鄭正秋：〈《最後之良心》編劇者言〉，《明星特刊》1925年第1期（《最後之良心》號）。

18 鄭正秋：〈《上海一婦人》編劇者言〉，《明星特刊》1925年第3期（《上海一婦人》號）。

人，到底是怎麼一回事……我不懂她為什麼就那樣享福，我為什麼就
這樣受罪，這是怎麼回事？！」然而，作為社會改良思想的堅定支持
者，鄭正秋並沒有就大寶的質疑去挖掘更深刻的內在原因，比如階級
對立、不平等的社會制度等等，而是通過傳統的家庭倫理的重建，成
功地消弭了親情與階級之間的對立，試圖以一種「貧富不分，貴賤一
家」的社會改良主張來軟化強烈的意識形態批評。因此，在影片中，
我們又看到熟悉的大團圓結局：受感化的二寶認識到家庭觀念的重要
與可貴，重新回到傳統秩序的維護者的隊伍之中。可見，以鄭正秋為
代表的明星公司，在創作取向上並不盲信「破壞」與「革命」，而是
更願意在一種相對溫情的批評中將人道關懷普及到社會現實與民間大
眾之中。在左翼看來，這種過時的和不適當的敘事模式與策略可能會
退化為一種統治型的意識形態技巧，成為一種掩蓋而不是揭示現實的
「主旋律」工具。

　　同時，必須指出的是，影史上通常將鄭正秋編劇的《火燒紅蓮
寺》視為引發上世紀二十年代後期三十年代初期神怪武俠惡潮的罪魁
禍首。其實，即使是這樣的一部古裝武俠片，也是鄭正秋改良社會思
想的一種異化表現。影片中惡的一方與善的一方的爭鬥，以善的最終
勝利與惡的受感化為結局，無不是建立在之前家庭倫理片所積聚的敘
事策略與價值判斷的基礎之上，同樣是人心教化與社會改良主張的彰
顯。只是後來受到過多的商業利益的驅使，這種主張被迅速邊緣化，
影片敘事逐漸淪為一種純粹的感官刺激。

（二）文化的焦慮與強行捏合

　　二、三十年代的中國，西方文化對中國的潛入，首先是從都市尤
其是上海生活方式的變遷開始的。相對現代的工商業經濟體系，複雜
波動的政治環境，以及由租界文化與傳統文化並存合構的半殖民半封
建的都市文化景觀，都可以視為西方文化對中國傳統文化造成巨大衝

擊的表現。同時，這一切也為中國早期電影創造了相對充足的物質條件、人才資源、主題來源和觀照對象。剛開始，都市生活的新奇與豐富令人著迷與嚮往，任何一種都市異鄉人剛剛涉足其中，都會產生一種興奮與不適，使得中國早期電影常常在不經意間流露出一種對以都市生活為表徵的現代文化的嚮往，以及對中國傳統文化的懷疑。中國第一部喜劇影片《二百五白相城隍廟》，就講述了一個農民第一次來到上海時出盡洋相的故事。在這部影片裡，編導以農民對都市生活的不適應與驚慌失措來作為喜劇的賣點，試圖以此迎合都市居民的優越感，雖然顯得低級而庸俗，但也在一個側面折射出傳統文化在新興的現代文化面前的手足無措與相形衰敗。然而隨著早期電影工作者對都市文明體認的加深，這種優越感逐漸變得淡薄起來。

　　隨著都市文明的日漸異化，以及早期電影工作者對都市生活的體驗更加深刻，對都市文明有意識的牴觸逐漸替代了對都市文明潛意識裡的嚮往，而更多地表露出對傳統文化迷失的焦慮。由鄭正秋與張石川合作拍攝的幾部影片，如《苦兒弱女》、《上海一婦人》、《盲孤女》等，都是通過從傳統文化世界來的質樸主人公來到上海以後，或被生活或被環境所逼，最終「走向罪惡」的敘事模式，以譴責都市文明對人心的蠱惑與傷害，以及對傳統文化在現代文化的衝擊下無比脆弱的擔憂與焦慮。比如在《上海一婦人》中，鄭正秋在開頭用說書人的口吻直接對人物進行評判：「黃二媛，貴全之新人也，本小家女，為上海之惡濁環境所薰陶，乃日漸墮落而不自覺。」「驕奢淫逸之上海，每能夠變更人之生活，破壞人之佳偶。」[19]在這裡，傳統文化遭遇到了現代文化的巨大壓制。「離開墮落的文明，回到自然的懷抱」似乎成了早期電影工作者一致的追求與渴望。他們一邊對都市的罪惡進行控訴，呼籲人們逃離都市的夢魘，一邊又必須棲身於罪惡的都市，享

19 鄭正秋：〈編劇者言〉，《明星特刊》1925年第3期。

受著現代文化給自己的電影創作提供的取之不盡的敘事來源。因此，在鄭正秋電影的敘事圖景裡，對現代文化與傳統文化種種形狀的差異性描述占據了相當大的部分，但是，基於鄭正秋一貫的改良主張與矛盾心理，面對傳統文化與現代文化的巨大衝突，他依然希望通過一種協商的方式，為二者找到「和諧」的可能。

　　而在《勞工之愛情》中，鄭正秋就通過隱蔽的鏡頭語言，實現了現代文化與傳統文化的強行捏合。其中有一個場景：全夜俱樂部裡，兩青年為麻將發生爭執和扭打，一個穿長袍馬褂、留八字鬍的老頭被請去充當「和事佬」進行調解，這時畫面轉入中景，吊燈下是一桌美酒佳餚；又轉入近景，「和事佬」先後斟酒，同兩青年各飲一杯，後又斟三杯，做出讓他們和解的手勢。於是三人飲酒，終於和解。最後轉入中景，迎面的牆角上掛著一幅油畫，一頂草帽扣在掛衣板的瓷鉤上。「這一場景，形象地展示了二十世紀二十年代初期發生在上海的，傳統文化與近代文化、民族文化與西方文化之間的激烈衝突及其必然命運。『和事佬』與青年，無疑可以看作中國傳統文化與上海近代文化的對應者。影片中，通過『和事佬』的成功勸解，編導者想像性地完成了中國傳統文化對上海近代文化的征服；而這一場景的最後一個空鏡頭，更是意義昭彰；作為西方舶來藝術品的油畫和作為中國人特定裝束的草帽，在同一時空中靜靜地並置，編導者會心而又善良地縫補了西方文明與中國文明之間的內在裂隙。」[20]

　　其實，電影作為一種舶來藝術，何嘗不是那幅掛在牆上的油畫，而民族意識形態又何嘗不是那只草帽，編導者潛意識裡借此傳達的何嘗沒有對中國電影發展道路的思考。在中國電影與民族意識形態之間，其實也需要一種有效而自然的縫合。這一點，對以反抗為主要訴求的左翼電影敘事而言尤為重要。

20 李道新：《中國電影的史學建構》（北京市：中國廣播電視出版社，2004年），頁269。

三　啟示錄與烏托邦：左翼電影的反抗敘事

　　意識形態是一個永遠不會過時的詞彙，它像一個無處不在的幽靈隨時出現在人類歷史的每一個發展階段。對於官營電影敘事而言，意識形態成了維護統治者利益的遮羞布，成了與現實狀況相脫節的虛假意識。當然，這個結論反過來說也一樣成立。在左翼電影看來，意識形態不僅可以是統治者維護利益的遮羞布，也可以是反抗者揭開這塊遮羞布的手，以及描繪符合自我利益的烏托邦的畫筆。因此，意識形態其實代表著某種具有特定價值取向的言說判斷，它說到底是一種相對規範但也並非頑固不化的話語策略，編織一套人們與周圍世界的想像性關係，並對不同集團的特定利益進行合理化的處理。因此，只要社會上存在著不同的利益群體，就會有不同的意識形態的表達和敘事。它們構成社會精神生活的氛圍，滲入到各種文化產品之中，也包括電影文本。

　　在程季華等傳統電影史學者的眼中，那個意識形態紛飛激盪的二、三十年代，統治者與反抗者的身份界定似乎是天然預設好了的，不用怎麼辨別，就可以一目了然。且不說其結論是否正確，即便果真如此，這些以攝影機作為反抗武器的反抗者們，又是如何通過自己的敘事編碼實現自己的反抗目的的？這就成了一個必須深入探討的問題，而且是一個很重要的問題。

（一）欲望主體的偷換

　　拍攝於一九三七年，由沈西苓一手編導的電影《十字街頭》，雖然不能代表左翼電影運動的最高成就，卻為我們提供了一個研究左翼意識形態如何進入電影文本敘事的經典範本。更為重要的是，它揭示了左翼電影在敘事策略與技巧上的一個慣用手法：欲望的修辭與主體的置換。正是在這部影片中，我們可以找到欲望與意識形態兩者之間

的結合部，以及主體敘事與歷史敘事之間的結構性裂縫。對於欲望的認識，從古至今都有人對此進行過精妙的論述，對於欲望的敘事，更是多種多樣。就生理結構而言，欲望是人類生命力的一種展示，也是社會發展的動力。從藝術的形態與效果而言，電影作為一種欲望機器，是展示人類欲望最直接、廉價的舞臺，關於欲望的敘事甚至已經滲透到電影的肌理之中。「從某種程度上說，欲望已被符號化，成了人們創造的文化世界的一部分，而不僅僅是生理的欲求。它們相互纏繞，交錯，疊合，又相互拒斥，爭鬥，撕咬，構成了一個永不停息的角鬥場」[21]。二、三十年代的中國電影敘事當然也不例外，縱觀此時的電影場域，在欲望的直接呈現的外殼之下，或多或少都夾帶著某種意識形態的言說。因為意識形態可以給欲望敘事提供支撐，給它進入特定的社會語境鋪設便捷的通道。它依據某些意識形態團體的意願，對世界作出各式各樣的價值排序，揭示著哪些對象是值得欲求的，哪些是應被排斥在外的。此外，「更為重要的，通過展示某種不無烏托邦色彩的對世界的終極性解釋，意識形態為欲望擺脫現實中的難以解脫的窘境提供了一整套象徵性解決方案」[22]，這種象徵性行為在電影敘事中有著舉足輕重的功能。

　　正如電影名字所預示的那樣，《十字街頭》已經預設了某種關於欲望的選擇難題。在欲望面前何去何從，個人愛情與整體性的革命意識孰輕孰重。這些難題的預設使得整部影片如同一個待解的數學應用題，讓主人公與觀眾一起去尋找答案。首先，「解題」的第一步採用的是「排除」法。

　　首先是對小徐的驅逐。小徐以準備跳河自殺的方式出場，已經帶有強烈的自我否定與自我驅逐的意味，雖然被老趙制止，但在此後的

21　王宏圖：《都市敘事與欲望書寫》（南寧市：廣西師範大學出版社，2005年），頁21。

22　王宏圖：《都市敘事與欲望書寫》，頁21。

敘事進程中，小徐為了回家，向生活屈服，以出賣自己文憑的方式宣告了對現實秩序的順從。此後，他就在影片的敘事中被驅逐，消失在觀眾的視野。再一次出場時已經是故事的結尾，他的生命已不復存在，一個原本鮮活的生命只是化為報紙上的一行鉛字：時代輪下的犧牲品，大學生投江自殺……由此，影片借由小唐的嘴，宣告了對小徐的徹底排除：「我們要做人就要像大個，小徐太軟弱……」「我們現在要生存下去，不是像小徐一樣，就得像大個。」「只要我們有勇氣，像大個一樣，我們總可以活下去的。」在這裡，小徐代表的是一種追求小資產階級式生活的欲望，它的破滅成為影片用以控訴社會的祭祀道具，同時被排除在左翼意識形態所要構建的革命群體之內，這個群體必須是「像大個一樣的」或受到大個感召的人組成的，這是影片一開始就已經設置好的。

其次，是房東對房客的驅逐。這是顯而易見並始終在場的意象，在故事展開的主要空間，即老趙所租住的簡陋破敗的那座房子裡，女房東藏在眼鏡後面左右巡視的眼睛，以及討要房租時的冷嘲熱諷的話語方式，始終魅影一般地縈繞在老趙的周圍，揮之不去。對於失業的老趙而言，女房東的不時出現意味著一種來自商業社會的威脅，以及對金錢的欲望。他總是竭力避免與之碰面，卻總是被抓個正著，於是女房東時不時的驅逐行為，不僅意味著他的無處安身，也意味著金錢至上的都市秩序對他造成的心理壓迫。

再次，是對情欲的排除。左翼電影對青年男女的愛情一直抱有某種矛盾的心態，一方面，將愛情視為突破現實秩序的一種手段，認為愛情所代表的對個人幸福理想的追求，與左翼所強調的建立新社會的願景有著某種內在的契合。另外一方面，在描寫青年男女追求愛情的同時，也在進行隱約的批判，認為青年男女過度沉湎於對個人愛情的追求，將失去對現實世界的關注，無法認識到唯有先改變舊的社會秩序，才有可能真正實現自己的幸福。因此，在左翼電影的愛情敘事

中，出現了一種看似悖反的格局：在追求愛情的同時，也在驅逐愛情。在這部影片中，也出現了同樣的敘事策略。但是，相對於《三個摩登女性》等其他影片，它還是採取了較為隱蔽的修辭技巧，將「追求」與「驅逐」巧妙地同構起來。之所以說其隱蔽，是因為它利用了一個具有文化與精神象徵的符號：魯迅的畫像。魯迅畫像的完整出場有兩處：一是在老趙找到一個報館校對的工作之後，欣喜若狂載歌載舞，以一系列令人發笑的手段極力要把自己打扮成想像中的「無冕皇帝」的模樣，魯迅以畫像的形式出場了。在這個鏡頭中，編導用微微仰拍的角度，置「魯迅」於一種俯視的姿態，彷彿凝望著這個善良、幼稚、樂天的青年人，對於當時的青年學生而言，魯迅作為一個文化與精神符號，已經成為鞭撻中國國民劣根性的代言人，老趙一系列得意忘形的情景所彰顯的虛偽的國民性正是魯迅所要極力批判的對象，他的適時出場，其實是編導通過文化符號的隱蔽嵌入，表達一種對主人公溫婉的諷刺、提醒與勸誡。此後，魯迅的畫像總是若隱若現地出現在老趙與小楊的戀愛進程中，直到老趙與小楊最終排除誤會擁吻的那一瞬間，「魯迅」又一次以完整的面貌出現在兩個青年人中間。鏡頭構圖很簡單：在魯迅的畫像下，兩個青年人癡情對視。但是，熟悉魯迅作品的觀眾都知道，這個鏡頭很容易就讓人聯想到表現青年人愛情與生存困境的小說《傷逝》。由此，當老趙與小楊還沉浸在初獲愛情的喜悅之中而忘卻現實艱危的時候，導演已經通過有意味的嵌入，實現了小說文本與影像文本的有效縫合，預示了這段愛情必將「傷逝」的結局。果然，小楊為了完成某種左翼所標榜的女性必須獨立的意識形態宣示，選擇了離開。老趙的愛情在這裡似乎破滅了。這還不夠，當他一直哼唱「努力就會有結果，生鐵也能煉成鋼」的時候，來自報社的解職信則擊碎了他個人奮鬥的夢想。個人奮鬥被證明是虛幻的，在這樣不合理的社會制度之下，個人奮鬥並不能挽救自我。由此，愛情與個人奮鬥被雙雙驅逐。作為一種敘事符碼，「魯迅畫像」

在這裡兼具三層意義。首先，當我們在觀賞一部電影的時候，有許許多多不同的關於真實的表層秩序在發揮作用。比如樹、椅子和桌子，以及本片中的「畫像」，也就是現象學所稱謂的「真實世界」，這就形成了對自然的一般看法。這也是「現實」這個詞通常給人的聯想——它構成了我們日常生活中存在的真實；其次，也有一種被稱為「社會現實」的現象，它的真實是依靠社會秩序來形成的。它是立足於意識形態的真實，而且它總是被重點強調，好像它是一般日常生活和客體的首要秩序的組成部分。作為受到統治者極力打壓的左翼電影，如果要逃避監督和審查，不可能以直呼口號的形式進行意識形態灌輸。因此，「魯迅」符碼以及他所代表的精神象徵，這個已經意識形態化的「社會現實」就要發揮作用，而且通過這樣的方式，也就保證了意識形態的日常生活化。第三種秩序產生自我們所謂的「認知的現實」，它由知識體系產生並且生產著知識。這也是現實的結構部分，好比是知識建構的過程，而且顯得如此「真實」。這個版本的現實和意識形態現實一樣，最後的任務就是產生出某些「解釋」。魯迅作為一種反抗性的文化與精神符碼，它的出場，就已經將編導的意識形態解釋滲透其中了。

對愛情欲望的驅逐同樣出現在《新女性》、《三個摩登女性》等一些左翼電影之中。《新女性》通過韋明的悲劇命運將愛情驅逐，而《三個摩登女性》則更加明顯，它將三個不同背景的女性放在敘事流程中進行比較，以確定誰是真正的摩登女性。比較的結果，當之無愧者當然不會是沉湎於情欲與愛情遐想的虞玉，也不會是耽於感官與情感享受的陳若英，只能是也必須是受到左翼意識形態感召的周淑貞。正如影片通過男性角色明確「說出來的」：「只有最理智，最勇敢，最關心大眾利益的，才是當代最摩登的女性！」有意味的是，在左翼電影裡，對於新女性形象的塑造，都是以去女性化的過程來實現的。單就外形而言，《新女性》裡的李阿英的強壯魁梧與瘦弱病態的韋明形

成了極大的反差。在《三個摩登女性》裡，則是對女性化特徵的清除，比如瘋狂追求愛情的虞玉被邊緣化了，並最終受到了左翼意識形態的召喚，而沒有接受召喚的陳若英則受到死亡的懲罰，同時在左翼的範疇裡一起死去的，還有二十世紀初流行的愛、激情等女性化話語。即使在《十字街頭》這部非女性主題影片中，也有相似的造型特徵。劉大個的形象人如其名，高大而陽剛；而作為其反面的，是憂鬱病態的且帶有強烈女性特質的小徐。類似的例子，還有孫瑜導演的《大路》，更是將健康、強壯的男性氣質與革命氣息同構起來。

由此，小資產階級欲望、金錢欲望與愛情欲望都被排除在《十字街頭》的備選答案之外，也就是說，處在「十字街頭」的四個可能性的前進方向已經只剩下了最後一個。這個答案的最終浮現是通過某種意識形態召喚完成的。它被具體地體現在大個對老趙等人的召喚結構中。這個召喚的完成是通過兩種敘事系統組成的：說出來的與沒說出來的。

老趙在安慰小徐時說：「我總覺得我們還有一個使命在的，不過我說不出這個使命是什麼東西，但我總覺得我們是有這麼一個使命的，在這個使命還沒有做到一丁點的時候，我們不應該輕易把生命給拋棄掉。」這是說出來的。可惜的是，作為小資產階級欲望的追求者，小徐並沒有接受這個使命的召喚，最終選擇了自我拋棄，從而也被左翼所渲染的那個意識形態使命拋棄；而老趙雖然意識到使命的存在，但對使命究竟為何物，卻並不明晰。他必須有一個指引者，來看清這個使命。於是，劉大個出場了，他適時地扮演了這個指引者的角色。當老趙謀得一份在報社做校對的職業後，大個及時地提出了自己的「訓誡」：「一、將來敢說敢幹，不要欺騙民眾；二、不要為官家說話；三、始終站在民眾的地位，作為民眾的喉舌。」這是「大個」對老趙所困惑的「使命命題」的第一次解答，也是影片本身說出來的。應該說，老趙基本上沒有辜負大個的期許，因此，他所發表的關於女

工悲慘生存狀態的系列文章，成了另外一種左翼言說載體：媒體。左翼是善於利用媒體的，早在左翼人士真正介入電影實踐之前，他們已經通過媒體資源，掌握了充分的話語權。因此，在電影語言中嵌入媒體話語，以傳達明確的意識形態信息，也就成為一種必然的手段。

當老趙在報社逐漸得心應手，並且開始追求愛情欲望的時候，大個並沒有放棄他作為精神導師的使命，他也以自我驅逐的方式，離開了上海，回到了戰火紛飛的北方，但是，與小徐截然不同的是，他所選擇的是完全不一樣的道路，這可以在他留給老趙的信中得到佐證：「兩位老弟，我不能再混下去了。我要回到老家去，做什麼我不能告訴你們，不過我絕不會亂幹，樂天是一種美德，但也是看不透現實社會的另一種表象，希望能多看一點社會科學方面的書，能更看透社會現實的環境，能更有效地做出一點事情。好吧，過幾天再告訴你們。」自此，劉大個也消失在影片敘事的顯在層面，轉入隱性敘事。但是，他的離開恰恰是意識形態的留下。就這封信而言，它其實就是編導對影片人物的價值判斷，追求個人成功的欲望並不能在殘酷的現實中有尊嚴地生活，而多看一點「社會科學方面的書」，才能看透社會現實的環境。至於到底是具體哪些「社會科學方面的書」，影片雖然沒有明言，但其實已經不言自明了。因此，這封信可以視為已經意識形態立場明朗化的「大個」對老趙等人的第二次召喚，也是對老趙所迷惑的「使命命題」的深化解答。當然，由於影片敘事的需要，以及統治者對意識形態的控制，大個的信並沒有什麼特別激進的反抗話語，因此，他（其實是編導自己）也留下了一個類似於話本小說式的結尾：「好吧，過幾天再告訴你們。」為「使命命題」乃至影片所預設的問題的最終解決，預設了伏筆。

果然，老趙與小楊的愛情夢幻在殘酷的現實面前破碎了，對美好愛情的強烈追求以及老趙所迷信的「努力就會有結果，生鐵也能煉成鋼」的樂天精神最終被證明為「看不透社會現實的一種表象」。在這

樣的意識形態邏輯中，老趙信中所未明說的，終於通過影片敘事說了出來。但是，說的還未完全到位。於是，影片的結尾出現了個體敘事與歷史敘事的結構性裂縫，編導將以愛情故事為樞軸的欲望敘事與關於民族與社會走向的宏大敘事強行捏合在一起，設計了他們在碼頭上沒有任何敘事背景地重聚的橋段。這個時候，老趙與小楊已經少了戀愛青年的色彩，因為愛情欲望已經不是敘事的主體，它已經被成功置換為左翼所渲染的那個關於歷史趨勢的「革命欲望」。當小楊問道：「我們要向哪走呢？」最終接受了大個（左翼意識形態）感召的時代青年們給出了這樣的答案：

> 「向前走啊！」
> 「失業不止一次了，要飯也是常有的事，走吧！」
> 「好，只要我們有勇氣，像大個一樣，我們總可以活下去的。」

　　必須注意的是，這個時候的鏡頭已經從全景轉向了微微的仰拍，每一個人物在表白以上「豪言壯語」的時候，都彷彿一尊雄偉高大的雕塑，這與影片開頭老趙趴在窗口看樓下「要飯者」所採用的俯拍鏡頭形成了鮮明的對比。然後，在全景鏡頭中，這些「活動的雕塑」便在激昂雄壯的音樂中邁過了一道道路坎。在這裡，意識形態信息通過鏡頭語言的修辭直接對接受者形成了「詢喚」。縱觀左翼電影的代表作，雖然有一些人物與細節上的差異，但在技巧與策略上，卻基本遵循了類似的一種修辭與詢喚手段，通過欲望的修辭與主體的置換，完成所謂的宏大革命敘事。鮮活而瑣碎的個體欲望被巧妙地偷換為一種集體化的、公約化的反抗追求。

　　只要通過比較，就可以清楚地發現，與那些具有協商特徵的影片以及萌芽階段的左翼電影不同，真正的反抗式的電影敘事中，欲望的主體已經不再是鄭正秋、早期的程步高等人鏡頭下的深陷於塵世落網

中的「俗人」，而是一群最終從個體欲望中掙脫而出、破繭成蝶的非個人化的群體，準確地說，是脫離了主體欲望，嚮往顛覆現存政治與社會秩序的民眾。在鄭正秋等人的影片中，有關個人欲望的敘事占據了相當重要的地位，不管是最早的《難夫難妻》，還是後期的《姊妹花》，男女主人公個人的愛恨情仇都是作品傾力表現的對象。而在左翼電影的革命話語中，非個人化、匿名的民眾被賦予了神聖的色彩，占據著影像所構建的價值秩序中的顯要位置，並進而成為持久的革命激情與衝動的源泉之一。也就是說，個人瑣屑的欲望必須遭到貶抑、驅逐乃至最終被革命欲望所置換。《十字街頭》裡的金錢、名望、愛情本來都是經典電影中絕好的欲望題材，但這些個人化的欲望敘事，只是一層包裝與修辭，隱藏在底下的卻是真正的敘事核心：非個人化的意識形態追求。

左翼電影試圖將個體欲望敘事與宏大的歷史敘事強行捏合在一起，達到一種由內而外的綜合，使個人與集體、外在的日常生活與隱蔽的革命行為都能得到完滿的展示。但是，在一些影片中，我們卻總是能夠發現一些明顯的不和諧的結構性裂縫。也許正因為左翼電影敘事過於強調將個人化的欲望敘事與宏大的歷史敘事融為一體，希望在具體的個人身上折射出歷史潮流的趨勢，但個人畢竟是個人，他的全部活動常常無法被規整地化約到抽象的歷史意義的框架中。這也是大多數左翼電影都曾經遇到的難題。於是，在《壓歲錢》等影片中，電影類型的建構上出現了斷裂，夏衍似乎想把革命話語隱藏在歌舞片的形式之下，有意製造某種「朱門酒肉臭，路有凍死骨」式的對比，但又似乎過於依靠模仿好萊塢經典的歌舞場景來吸引民眾的觀看，商業策略與意識形態策略出現了明顯的牴牾。類似的情況也出現《十字街頭》中，影片就類型而言，被明顯地截成三段，第一段是現實主義色彩濃厚的悲情片，第二段是喜劇色彩強烈的愛情片，第三段又轉為充滿了革命激情的勵志片。這種情形當然可以視為導演有意為之的敘事

策略，但其實也是強行捏合個人化的欲望敘事與宏大的歷史敘事而留下的斷裂痕跡。在斷裂處，我們最終發現，真正在影片中處於主宰地位的，其實並不是在個人欲望中掙扎的主人公（比如《新女性》中的韋明，《十字街頭》中的老趙），而是那些非人格化的、抽象化的欲望主體（比如《新女性》中的李阿英，《十字街頭》中的劉大個）。儘管影片中有著眾多的人物，豐富的情節線索，但他們都不具備獨立的主體性，或者說，他們都是那個真正的欲望主體手中的牽線木偶，他們的個人欲望敘事先是被減弱，隨後被超越、融解在宏大的敘事話語中，而這一帶有強烈意識形態傾向、革命化的宏大敘事通過類似老趙對「小徐」與「大個」的選擇性認同，展示出編導心目中首肯的中國社會的性質和革命發展的前景。欲望主體在這一圖式化的意念中實現了看似毫無破綻的置換。

（二）啟示錄式的呼喊

　　與其他左翼電影慣用一組關於都市的異象景觀作為影片的開頭一樣，《十字街頭》一開始也是一組蒙太奇鏡頭，以仰拍的角度拍攝了一組接近傾斜的表徵都市文明的摩天大廈，為影片塗抹上了一層「超現實」的修辭色彩，在不知覺間就將上海描繪成一個變形、頹廢、缺乏穩定感與安全感的都市生活的載體。然後是一組極美的外灘鏡頭：晚風、搖船、夕陽，但是鏈接它的卻是失業大學生小徐準備跳河的特寫——這是非常愛森斯坦化的鏡頭組接，通過對比蒙太奇的運用，將都市生活的本質以一種「突兀」的方式展露無遺。在研究中國現代性問題的學者看來，摩天大廈一直是西方現代性「入侵」中國的標誌，而「夕陽」、「晚風」等則是中國傳統文化的表意元素。於是，這兩組蒙太奇鏡頭的對接就具有了某種意識形態內涵，它預示著處在西方現代性與東方傳統性夾縫中的中國社會現狀所必然帶來的一種突兀的以「跳河」為預定結局的個體生活狀態。這顯然與鄭正秋所代表的協商

敘事強行捏合兩種異質文化不同。這樣的開頭在左翼電影中，是以一種約定俗成的模式始終生產著的，《馬路天使》、《桃李劫》等等，都是如此。而《壓歲錢》甚至將這種「開頭」一直延伸到了「結尾」，通過一枚硬幣在都市中的流動，對都市生活展開既具體又富於概括性的總體描述。它深入到社會的表象之下，深入到對社會結構的內在運動奧秘的探究之中，深入到對各個階級間的衝突的剖析之中，深入到對現實世界的否定性評判之中。就電影敘事的完整性而言，它是斷裂的。但它又是一種複合的話語，將都市景觀的描繪、對各階層人物生活的概述糅為一體，裡面有對舊世界的詛咒，有對上層階級奢靡生活的揭露，有對在死亡線上掙扎、食不果腹的底層民眾的深切同情。總而言之，它像一副黑暗世界的圖譜。我們不妨把這副圖譜，與影片《十字街頭》的開頭那一段「編導的話」聯繫起來解讀：動亂的年代下，數萬青年人的悲喜劇。戀愛問題：失戀；生活問題：失業。彷徨！彷徨！在十字街頭！你會遇到戀愛，你會遇到失業，你會苦悶，苦笑，你該同情他們……《十字街頭》會給你一點安慰和暗示！

　　於是，我們就可以從中窺視到左翼電影敘事中的另外一個慣用手法：啟示錄式的話語模式。「所謂啟示錄，本是基督教文學中的一種特殊體裁。在《啟示錄》的文本中，時間劃分為兩大段：即『現存的時代』和『將臨的時代』。它們之間已不單是時間維度上的先後之分，而是染上了鮮明的倫理色彩：黑暗與光明、邪惡與純潔，天使與惡魔……追求正義的激情在字裡行間呈波浪型跳蕩，對現實，已不抱任何希望，投向它的只是輕蔑、毫不容情的詛咒；對未來，則滿懷渴慕嚮往之情，那是人們全部價值寄寓的光明璀璨之地。」[23]《十字街頭》的開篇與《馬路天使》《壓歲錢》以及《桃李劫》等影片對「現存的時代」的詛咒，正是啟示錄式話語的開始，只是《馬路天使》與

23 王宏圖：《都市敘事與欲望書寫》，頁65。

《壓歲錢》、《桃李劫》將這種詛咒持續到了影片的結尾，只有《狂流》、《十字街頭》等幾部影片在詛咒的同時，也預示了一個「將臨的時代」：黑暗的時代必將被時間的狂流席捲而去，受到左翼意識形態召喚的新青年們必將跨越黑暗的世界到達光明的彼岸。正如左翼所意欲反抗的對象所揭示的那樣，左翼電影的敘事策略有以下表徵：

> 其一，鑒於當時社會的破敗與陰暗，左翼電影「不是鼓勵人民咬緊牙關共渡難關，而是做誇大描寫，暗示『舊社會』已經到死亡的絕路，讓人民對左派宣傳的烏托邦的『新社會』產生幻想，誘騙血氣方剛不滿現實的青年、學生和工農等，相信共產邪說」。
> 其二，打著反對剝削壓迫的旗號，居心於「製造內亂，陰謀顛覆政府」。
> 其三，以都市生活的某些負面現象為切入點，「誇大描寫了都市社會的罪惡和青年男女在這社會中被欺壓的種種悲劇，令觀眾產生這個社會不公平，無可救藥的想法，以致憧憬左派渲染的『未來世界』」[24]。

如果說，在以鄭正秋電影為代表的協商式電影敘事中，世俗的欲望與價值主張占據了至高無上的核心位置，左翼所極力構建的理想主義、神聖的革命價值受到排擠，進而導致對現實秩序有意無意的順從與認同，那麼左翼電影敘事的一個最大特徵便是表現在它對現實社會毅然決然的否定姿態，而這種否定姿態正是衍生於啟示錄式的激情。在《壓歲錢》中，人們看到了現代都市癲狂的繁華喧囂與冰火兩重天的社會結構，在《春蠶》中看到了日益凋弊的農村鄉鎮中的貧困與破

24 杜雲之：《中華民國電影史》，頁175-176。

敗，在《十字街頭》中看到了年輕人在亂世中的嚮往與無所解脫的迷惘，在《大路》中看到了工人貧苦艱窘的日常生活，在《新女性》中看到了年輕女性在男權社會中無法生存的困境。所有這一切豐富的表象，被左翼電影匯總起來，凝聚起來，串接起來，目的是要展示現實生活總體秩序的不合理，揭示它的衰朽，並進而否定這一令人厭憎的現實。而對萌生中的革命運動，無論是《馬路天使》中小雲臨死前憤怒的吶喊，還是《十字街頭》中受到召喚的四個年輕人慷慨激昂的言辭，《新女性》中如汪洋大海一般的女工堅定的步伐等等，左翼電影都予以滿懷熱情與極具感染力的鏡頭修辭，他們是這個醜惡現實世界的反面，是代表著未來的力量和希望，是改造這個世界的橋樑。在他們身上所體現的，正是這種啟示錄式的激情：對「損不足以奉有餘」的現實無比的憎惡與對光明的急切渴求。

在鄭正秋等人的協商式電影敘事中，這種「損不足以奉有餘」的社會是可以通過「損有餘以補不足」的道德自律來加以調和的，他們所渴望的光明社會是一種建立在普世價值基礎之上的道德世界，而在左翼電影敘事中，所展示的是完全不一樣的現實與未來圖景，它們力圖超越現實，摧毀現實，甚至依照理想的模式重塑、重造一個新的現實。在這個意義上說，它們所營造的這個理想的現實，其實就是社會學家曼海姆所定義的「烏托邦」。烏托邦就其本義而言，「只能是那樣一些超越現實的取向：當它們轉化為行動時，傾向於局部或全部地打破當時占優勢的事物的秩序」，它「打破現存秩序的紐帶，使它得以沿著下一個現存秩序的方向自由發展。」[25]在這個烏托邦意識形態的話語體系中，沒有神聖不可侵犯的秩序，一切都在流動、變易、衰敗、新生之中，他們想以動外科手術的方式摧毀不可救藥的舊世界，在打掃清地基後矗立一個晶瑩剔透的新世界，一個「左派宣傳的烏托

25 〔德〕卡爾‧曼海姆著，黎鳴譯：《意識形態與烏托邦》，頁196。

邦的『新社會』」[26]。

（三）普世價值・商業誘惑・革命話語

在經歷了那場頗具戲劇色彩的電影「軟硬之爭」之後，左翼電影的鼓噪者們雖然在筆鋒上毫不示弱，但是，一個可見的事實卻是，左翼電影的敘事「硬度」明顯有了「軟化」，一種革命式的歇斯底里的話語方式很少再在影片的敘事流程裡突兀地出現。也就是說，左翼電影的編碼模式，開始有了更新，革命話語被置於普世價值與商業誘惑的雙重保護之下。它的編碼不再只是左翼電影人的囈語與個人宣洩，轉而對革命信息的接收亦即「解碼」過程中有了更多的關注。

霍爾認為，誤讀和扭曲的根本原因是由於傳播系統中雙方的不對稱性造成的，因此解決的重點就是改變這種不對稱為對稱。具體來說其信息發送者要設身處地地扮演接收者的角色，這樣雙方在認知和審美處於同一或相近水平線，解碼障礙自然解除。通過前期並不太成功的電影實踐，左翼電影顯然對編／解碼的不對稱有了更深的認識，這一點可以在蔡楚生關於「在正確的意識外面，不得不包上一層糖衣」[27]的自述中得到佐證。

蔡楚生所謂的「在正確的意識外面，不得不包上一層糖衣」，其實就是將革命話語置於普世價值與商業誘惑的雙重保護之下，通過隱性的滲透方式，將意欲傳播的意識形態信息通過糖衣的包裹，讓受眾一起吞下，而不覺晦澀味苦。由此，也不難理解，為什麼在左翼電影中，出現了那麼多的歌舞場面，以及敘事結構上對「好萊塢」通俗、愛情等商業模式的效仿。「這種通俗化的編碼技巧還體現在左翼電影對民族審美心理的體認與借鑒上。它所形成的敘事範式可以理解為霍

26 杜雲之：《中華民國電影史》，頁175。
27 蔡楚生：〈八十四日之後：給〈漁光曲〉的觀眾們〉，《中國左翼電影運動》（北京市：中國電影出版社，1993年），頁364-365。

爾在《編碼，解碼》中所說的傳播者在編碼中預先選定、建構的一種界限和參數，受眾解碼就是在信息編碼的參數界限內進行。」[28]左翼電影對參數與界限的擇取，說到底還是一種對話本模式的繼承，它的有效性恰在於它易被特定的民族集體接受，它在外在敘事層面上表現一個有頭有尾、層次清楚的故事，內在層面上是一種合乎一般認知的線形邏輯鏈條。它所設定和尋覓的「參數」和「心理範式」，與當時中國普通大眾的認知觀察經驗以及本民族審美習慣相吻合，因此傳收者在這種參數界定內達到了深層對稱，誤讀和歧義被最大程度地排除。正如夏衍所總結的那樣，「用極端洗練的，尖端感覺的，乃至所謂神經末梢的暗示、聯想等等，在中國……是不適用的，換句話說我們所需要的是較為單純的，明快，適合於中國人的方法。」[29]他強調一定要保持理解的邏輯鏈條，電影編碼要「一環緊扣一環，不鬆弛，不斷線，而是每一個片斷，每一個環節，又必須符合觀眾的理性和感性的邏輯」，鏡頭切換不要打破承轉起合的脈絡，不能跳躍和省略。要「注意到中國的民族特點」，「脈絡分明，交代清楚，有頭有尾，有條不紊」[30]。

　　當然，通俗化的編碼技巧最終是要反映在具體的鏡頭表達上的，用普世價值或者商業誘惑來包裹革命話語是一回事，能否通過鏡頭實現意識形態內涵又是一回事。這種能力的缺失必然導致某些左翼電影在捏合個體化的欲望敘事與宏大的歷史敘事之時出現明顯的結構性裂縫。而這種能力的具備，必然提升影片的內在召喚力，實現美國學者所說的「故事層次上的意識形態」與「陳述層次上的意識形態」的融合。譬如《馬路天使》的最後一個橋段，導演袁牧之通過兩個簡單有力的閃回鏡頭在故事層次上傳達了陳小平對妓女小雲的接受，同時在

28 劉騁：〈傳播學視野中的夏衍電影創作〉，《當代電影》2006年第3期，頁131。
29 夏衍：《寫電影劇本的幾個問題》（北京市：人民文學出版社，1979年），頁26。
30 夏衍：《寫電影劇本的幾個問題》，頁26。

陳述層次上則預示了某種階級意識的最終形成，不管從事怎樣卑微的
生計，只要是受迫害者，都可以被視為一種共同體團結在一起。所以
當小雲被琴師刺了一刀，彌留之時，看到窗外變形扭曲的身影，誤以
為是老王回來了，眾人告訴她在窗外來回巡視的不是老王而是警察
時，編導便借助小雲聲嘶力竭的吶喊對國家機器發出了憤怒的控訴，
完成了受壓迫者的首次宣示：「打警察，他們總是追我，逼我，讓我
無路可走……」在這裡，警察作為國家暴力機器的象徵，被樹立為這
個苦難聯盟的敵人，進而把小雲等人的苦難視為不平等的社會制度壓
迫的結果。影片的最後一個鏡頭，適時加深了這種認知。當老王回
來，眾人沉浸在憤恨而無助的情緒之中時，鏡頭慢慢拉遠，直到拉出
窗外，定格。老王等人被圈定在縱橫交錯的窗子之內。這裡編導用特
定的鏡頭語言與觀眾的定式思維一起營造了一個「監獄」的意象，老
王等人彷彿啟示錄中所表現的監獄中的囚徒，無助而悲傷，而在窗外
監視的警察（國家機器）正是掌控他們生存與死亡的那個陰影。進
而，說出了影片在悲慘敘事外殼之外真正意欲言說的暗示：要想生
存，必須組成廣泛的階級同盟，打破鐵窗，以及舊的社會秩序。

　　在這段「監獄」編碼之中，其實包含著上述兩種層次的意識形
態。達揚以能指和所指兩分的觀點來理解這兩種層次的意識形態「縫
合」的必要性。他認為，「故事層次上的意識形態」作為能指，不過
是一個尚待實現的整體的不完全的部分。能指永遠期待著所指，觀眾
被這一期待引導著，當所指終於實現時，電影已經結束了。就是說，
在觀影過程中，觀眾是在二者不斷的「縫合」中被引導著。看電影的
過程是預期的、向前的，閱讀電影的過程則是追想的、向後的，前者
組織能指，後者組織所指。觀眾就是被這樣一組對立的關係拉扯，完
全喪失了獨立判斷能力，淪為意識形態的灌輸對象。同時，卻又感到
自己是完全自由的，並且擁有足夠的判斷能力，他自認為看到的只是
「故事層次上的意識形態」，其實「陳述層次上的意識形態」已經

「穿過了他」[31]。

——本文原刊於《藝術學研究》第7卷（2013年）

31 〔美〕丹尼爾‧達揚：〈古典電影的引導代碼〉，《結構主義和符號學》，上海市：三聯書店，1987年。

意識形態或烏托邦

——基於兩岸三地的中國電影「逃避主義」傳統

　　「逃避主義」原本是個文化地理學的概念，美國學者段義孚認為「在所有的生靈中，只有人類在殘酷的現實面前選擇了退卻，人類只會閉上自己的雙眼，設想自然界可能造成的種種威脅，卻不敢睜大雙眼，抖擻精神去面對這些威脅。人類在現實面前只會做白日夢，妄圖靠逃避解決問題，因此也就自然而然地產生了只有人類才可能擁有的文化，這種文化更與人們利用這樣或那樣的手段來逃避自然的傾向聯繫在一起」[1]。在他看來，人類逃避的對象主要有四種：一是自然，即嚴酷的外部環境，隨時帶來危險的原始鄉土；二是文化，包括喧鬧的都市文明、苛政、宗教與道德傳統等；三是混沌，包括無法確定的不清晰的狀態及其因此產生的身份的曖昧與虛無感；四是人類自身的動物本能，需要找到合理的、不會帶來現實危害的宣洩渠道。[2]

　　作為讓・路易・博德里眼中完美的「意識形態腹語術」[3]，鄉土與城市向來是電影這個造夢機器中的一對核心詞彙，也是逃避主義電影最早的敘事圖景。城市為電影提供著豐富的物質儲備，卻同時承擔著電影主要的批判對象，而鄉土卻是電影一個複雜的、糾結的精神來源。中國早期電影有著更為複雜的精神面向，傳統文化與殖民文化雜糅一身，城市與鄉土在意識形態或烏托邦之間的循環更替，構成其獨

1　〔美〕段義孚著，周尚意譯：《逃避主義》（臺北：立緒文化公司，2014年），頁12。

2　〔美〕段義孚著，周尚意譯：《逃避主義》，頁3。

3　〔法〕讓・路易・博德里著，李迅譯：〈基本電影機器的意識形態效果〉，《當代電影》1989年第5期。

特的敘事面貌，持續至今。中國電影的逃避主義傳統正是建基於城市
與鄉土的對抗性敘事之上，並隨著時代的變遷與地域的流動發展出三
種不同的特質。

一　都市與鄉土的置換：中國電影逃避主義傳統的源頭

　　中國電影濫觴於京劇《定軍山》。「北京──京戲」這一對名詞其
實對應著「鄉土──傳統」的內在隱喻。北京代表著一種悠久的傳統
生活方式，而京戲，則暗示著相對漫長的鄉土文明。然而，中國電影
卻沒有在北京逗留多久，其中心很快就轉移到了上海──一個相對於
北京而言真正的現代都市。傳統生活與現代生活之間、鄉土與都市之
間，電影都選擇了後者。具有異國血統的中國電影需要一個更加肥
沃、符合其生長空間的土壤，能夠給予它充足的原料來源與消費空
間──一個相對現代化的都市無疑是最適合的對象。而彼時的中國，
最能代表現代生活方式的只有上海，它擁有中國最為發達的工商業經
濟體系、複雜波動的政治環境以及由租界文化與傳統文化並存合構的
半殖民半封建的都市文化景觀。這一切都為中國早期電影的發育準備
了相對豐沛的物質條件、人才資源、觀照對象和主題來源。

　　除此之外，上海市民文化的勃興及其相對多元的發展趨向，則為
中國電影供應著豐富的表達對象。中國早期電影一開始就把敘事圖景
鋪向了市民生活，其敘事空間也發生了轉移，那些綠林豪傑出沒的鄉
土環境基本消失了，重點放在了純粹的市井社會之上。傳統話本人物
行為中那些仗義疏財、打家劫舍或捨身履險、追尋機遇的傳奇情節也
淡化了，只剩下市民日常生活的情境。都市文明以其巨大的豐富性以
及與電影特性的天然協調，始終占據早期中國電影敘事圖景的中心，
而鄉土文明則成為一種被消隱甚至被嘲諷的對象，出現在像《二百五
白相城隍廟》一類的作品之中。雖然受傳統文化浸染極深的鄭正秋在

《勞工之愛情》中，通過想像性的極具傳統儀式感的畫面，試圖虛擬出鄉土文明對現代文明的征服，但它畢竟是一種想像性的產物。如同吉登斯所言，儀式與傳統「總的說來，就其維繫了過去、現在與將來的連續性並連接了信任與慣例性的社會實踐而言，傳統提供了本體性安全的基本方式」[4]。但這種自我寬慰的安全感隨著早期電影實踐者對都市與現代文明體認的加深，變得越發稀薄，進而慌張起來。

　　對都市體認的加深，使得早期電影學者與實踐者開始試圖通過對都市文明的表徵性群體─商人的批判，找到一條反思以及介入都市乃至社會進程的道路。尤其是左翼電影運動的發起者，他們慣常的敘事策略，便是指出底層民眾受壓榨的痛苦根源，將商人作為一個現實的靶子與「萬惡」的社會制度趨同起來，以實現自己的意識形態意圖。《孤兒救祖記》（1923）、《姊妹花》（1934）、《新女性》（1935）等電影無不在建構一個「吃人的社會」的形象代言人。越到後來，對商人的批判就越被賦予了更多的意識形態色彩，而都市同時成了罪惡社會的代表，是引人墮落的深淵，是吃人制度的模型。明星公司拍攝的幾部影片，如《上海一婦人》（1925）、《盲孤女》（1925）、《苦兒弱女》（1935）等，都有著基本雷同的敘事套路：從鄉土到都市，從「我本善良」到「走向罪惡」。這種單一模式的一再鋪陳，自然是為了達到譴責都市生活對人心之蠱惑傷害的目的。譬如，在《上海一婦人》中，導演直接在片頭用字幕進行評判：「黃二媛，貴全之新人也，本小家女，為上海之惡濁環境所薰陶，乃日漸墮落而不自覺。」「驕奢淫逸之上海，每能夠變更人之生活，破壞人之佳偶。」[5]一九三一年洪深編劇、張石川導演的影片《如此天堂》（1931）更是把對都市的控訴推到了極致。故事講述主人公因為禁不住聲色誘惑，被大都市燈

4　〔英〕安東尼・吉登斯著，田禾譯：《現代性的後果》（南京市：譯林出版社，2000年），頁92。

5　鄭正秋：〈編劇者言〉，《明星特刊》1925年第3期。

紅酒綠的生活俘虜、吞噬，將家中苦苦掙扎的老母妻兒忘得一乾二淨，最後，當他不可避免地被都市欺騙、拋棄之後，對找上門來的妻子說道：「你不知道此地有多大的危險。這種好聽的音樂，彩色的燈光，油滑的地板，美麗的服裝，這種醉人的醇酒，迷人的歌唱，這些奢華，這些金錢，這些跳舞，這些歡笑，都是吃人的野獸——吸盡吮乾人類的生命的血的」。以至於妻子驚恐萬分，彷彿死裡逃生地感嘆道：「這一下我們總算逃出了地獄的門！」袁牧之導演的《都市風光》（1935）則以一種具有後現代意味的敘事結構和鏡頭語言建構了一個畸形的都市社會。侯曜則乾脆借助影片《海角詩人》（1927）進行了一番宣言式的呼喊：「我要離開墮落的文明，回到自然的懷抱；恢復內心的自由，拋卻一切的俗物！我願去住在荒涼的海島，不願回到鍍金的墳墓，摧殘人性的城市監牢！」

「墮落的文明」、「自然的懷抱」、「內心的自由」、「一切的俗物」以及「荒涼的海島」與「鍍金的墳墓」、「城市監牢」，這些充滿意識形態的詞彙，描摹出一個截然對立的城鄉形象。中國電影的城鄉敘事由此到達第一個似乎不可調和的頂峰。因為鄉土意味著不可測的危險、貧窮、痛苦乃至根深柢固的愚昧，都市曾經被視為逃避鄉土的避難所，而今鄉土卻在中國電影的敘事中得以翻身。原本已被新文化運動排斥並遮蔽的鄉土文明在對都市文明的強烈批判中得以復出，成為一種想像中的烏托邦與新的精神避難所。

即便如此，與都市文明相對應的、或者被藉以作為精神召喚的鄉土文明，絕大多數情況下只是停留在「烏托邦」的虛擬層面，並沒有成為直接的敘事對象。中國早期電影既批判都市，又無法離開都市，既嚮往鄉土，又難以直面鄉土。因為這種悖論，面對風雲波譎的時代，中國早期電影在尷尬的境地裡無所適從，他們無法、也缺少能力去及時回應時代突然施與的巨大可能性，而選擇了一條最為安全與功利的路徑：以逃避主義的態度去構建一個虛幻的臆想中的鄉土世界。

如果說「商人」的形象塑造是早期電影面對都市文明時的一種固有敘
事主題，那麼，從二十代中後期開始，早期電影的敘事主題則變成對
一群「御劍飛行」、「吞雲吐霧」的「神俠」的充分讚美，它以一種超
自然的形式，滿足了之前因為對都市文明的批判而一再累積的對鄉土
文明的一切美好想像。

　　對都市的反抗以及發現無力反抗後的逃避，為中國電影迎來了第
一次產業高潮，銀幕幾乎從地面升到了天空，主角大部分是各路飛簷
走壁的武俠與漫天飛舞的神怪，而整個二十世紀二、三十年代風雲跌
宕的社會浪潮，在這塊白色的幕布上都沒有明顯的展現，反倒是避世
的情緒、追逐商業利潤的本能、製造功利風潮的熱情坦蕩而真誠，他
們如同自己所一再批判的對象一樣，把自己也活成了「商人」。自一
九二八年起短短三年間，共上映了二百二十七部武俠神怪片，僅明星
公司一家，就拍攝了十八部《火燒紅蓮寺》系列影片。劍光鬥法、空
中飛行、掌心法雷無所不用其極，一時間對民眾造成了觀念上的錯
誤，讓多數民眾誤以為那些描寫都是真實的。以至於茅盾後來在〈封
建的小市民文藝〉中一再批判：

　　　　《火燒紅蓮寺》對於小市民層的魔力之大，只要你一到那開映
　　這影片的影戲院內就可以看到。叫好，拍掌，在那些影戲院裡
　　是不禁的；從頭到尾，你是在狂熱的包圍中，而每逢影片中劍
　　俠放飛互相鬥爭的時候，看客們的狂呼就同作戰一般。他們對
　　紅姑的飛降而喝彩，並不是因為那紅姑是女明星胡蝶所扮演，
　　而是因為那紅姑是一個女劍俠，是《火燒紅蓮寺》的中心人
　　物；他們對於影片的批評從來不會是某某明星扮演某某角色的
　　表情那樣好那樣壞，他們是批評崑崙派如何，崆峒派如何的！
　　在他們，影戲不復是「戲」，而是真實！如果說國產影片而有對

於廣大的群眾感情起作用的，那就得首推《火燒紅蓮寺》了。[6]

這是一種無法解決的、幾乎絕望的關於都市與鄉土的悖論：極致的鄉土自由是由虛幻的神俠建構並賦予的，因為這種虛幻性，對鄉土自由的變態化展示恰恰證明了都市文明的強大制約機制。無論是進入電影院還是走出電影院，都市文明的陰雲始終不曾散去，甚至反而越發濃厚。一切來自鄉土的超驗與離奇，並不足以抵消來自現實世界的巨大壓力。

因此，反過來說，因為都市文明的強大存在，即使是神俠世界這種離奇的幻想的鄉土也並非完全脫離經驗的無根想像，它的重要意義在於，提供了一種不同於日常生活經驗、但卻可能在特殊的條件下與日常生活經驗聯繫在一起的行動與心理可能性：逃避。中國電影的逃避主義傳統由此拉開序幕。

在中國歷史上，鄉土一直是個歸隱的場所，說白了，就是個逃避現實的地方。神俠片之所以風靡一時，蔚為大觀，也就在於它一方面是市民對當時紛繁複雜的現實世界的牴觸、對周遭的生存環境的一種無可奈何的漠然以及自身對改變外部世界的無力感；另一方面，電影本身的藝術特性又恰好具有很強的「造夢」功能，為這些渴望逃避都市卻又不捨都市的人群提供了一個由鄉土神俠構成的虛幻世界的場所。在都市裡生活的人，其實都有一顆充滿矛盾的歸隱之心。正如侯曜在《海角詩人》中夢寐以求的一樣：「離開墮落的文明，回到自然的懷抱」，這種籲求是那時以及今日在現代文明與傳統文明之間徘徊的中國人特有的心態表達：在渴望現代文明的同時卻又懼怕傳統文明的失守，在現代都市的光影裡做著鄉土神俠的幻夢。

神俠片所展現的其實也正是這種隱藏在虛幻的景象背後的民間矛

6　沈雁冰：〈封建的小市民文藝〉，《戲劇報》1963年第3期。

盾精神。而觀眾作為一種接受群體之所以沉迷其中，某種程度上也是對現實世界的一種否定。關於這一點，時人金太璞就已經有清醒的認識，「上海方面的影院可以天天在門口掛上客滿的牌子，像怒潮般的人山人海擠到賣票房去買票……神怪片一般劍仙俠客手指白光、口吐神劍，一會兒越過山嶺，飛行空中，一會兒又如魔怪般閃沒，萬能的神仙世界無形中擴大了空想的虛無主義，其在民間的流毒真像洪水猛獸……」[7]而神俠片最終被行政當局所禁拍，除了現實世界環境的極度變換以及觀眾對該類型持續轟炸所產生的審美疲勞之外，更深層次的原因實際也根源於此。鄉土對都市的反抗，最終會被強勢集團視為政治與意識形態的反抗，這是他們所不能容許的。而茅盾、夏衍等左翼電影運動的領導者之所以也對神俠電影痛心疾首，也是因為這種變態化的鄉土反抗已經走入了一種極端，人們沉醉於虛幻的拯救，而罔顧了現實的艱危。這種以異化的鄉土來對抗異化的都市的敘事策略，其意識形態效果必然適得其反，把希望都寄託於虛幻的神俠，則現實的反抗就失去了存在的必要性。在這裡，強勢的統治集團通過自己的強制禁拍手段突顯了自己的恐懼，而左翼等具有對抗性的意識形態團體則提前看到了這種過度異化的惡果。

　　很快，隨著政治現實的變遷，「鄉土神俠」在大陸電影敘事圖景中迅速沉寂消隱，即便是在八十年代出現過武俠片的短暫復蘇，並藉由《少林寺》到達了頂峰，但一來在風格已經趨於寫實，迥異於二、三十年代，二來也沒有在敘事主題上形成覆蓋性和排他性的力量而重現影像狂歡。直到全球化主導下的消費社會以一種不可阻擋的澎湃之勢席捲而來，湧現了以《英雄》、《無極》和《夜宴》為表徵的中國成大片，它們宣告著電影市場格局從歷史反思到迎合消費的轉換，以至

7　金太璞：《神怪片查禁後──今後的電影界向哪裡走》，中國第二歷史檔案館檔案，檔案全宗號五案，卷號12120。

於有學者不禁發出了這樣的追問：「當前中國電影的整體格局，應該如此嗎？中國民眾真的『樂不思蜀』，已經無暇關注腳下的複雜現實，只是樂陶陶地瞻仰頭頂璀璨的星空了？縱觀中外百年電影史之所以持續不衰的生命根基，難道僅僅靠這些『優美的動畫和零碎的故事』支撐嗎？」[8]但潮流已經無可逆轉，隨著兩部具有標誌性的影片《捉妖記》和《戰狼2》接力式地刷新中國電影票房紀錄，「鄉土神俠」重出江湖，並且有了可稱之為「都市神俠」的新變體，二者聯手製造了比二、三十年代更熱烈的票房狂歡，似乎預示著中國電影史在敘事主題上第二次「逃避主義」浪潮的浮現。

二　空間流散與身份危機：臺灣電影逃避主義傳統的發端

一九四九年，隨著國民黨敗逃臺灣，一批影人與拍攝設備或主動或被動地隨之遷入臺灣，上海電影傳統在臺灣形成除大陸與香港之外的另外一個支流。由於在大陸時期面對左翼電影措手無策的前車之鑒，流亡政府越發收緊對電影生產的控制，直到八十年代後期因為島內外環境的巨大變化才有所鬆動；同時，願意隨同赴臺的影人自然接受了國民黨當局的收編，與左翼影人立場不同，他們在統治者授意之下拍攝了許多以「反共抗俄」、「反攻大陸」以及為國民黨的統治塑造合法性的電影，雖然其意識形態之濃厚，使得臺灣電影主體在很長一段時期內淪為政治宣傳的附庸，但在另一個層面上，仍不失為電影介入現實的一種方式。只是，這種異化的介入現實的方式也必然隨著社會環境的變遷，發生微妙的轉移。電影的商品屬性會自己尋找到逃避的出口。因為政治掛帥的「宣傳電影」並不能真正吸引臺灣觀眾的興趣，此時由香港引進的電懋與邵氏電影便成為臺灣電影市場的寵兒。

8　桂青山：〈當代中國需要真正的「現實主義電影」〉，《電影藝術》2006年第3期。

「它們與臺灣外省人觀眾分享著一種淪落外鄉的飄零自憐姿態，又擁有飽經戰亂遷徙的世故，不輕易碰觸現實，寧可在好萊塢式的通俗劇中、喜劇中找尋逃避的烏托邦。」[9]

　　到了六十年代，持續壓抑封閉的政治、輿論環境與經濟的快速成長並行不悖，逐漸形成一種詭異的安逸氛圍。臺灣電影產業在獲得越來越豐盈的資本的同時，也越來越謹小慎微。但是，無論如何，之前劍拔弩張、苦大仇深的政治宣教電影顯然與此時相對安穩的社會環境愈發格格不入。早期電懋與邵氏電影裡那種濃郁的大陸懷舊敘事，也逐漸失去了日益本土化的市場。於是，在政治高壓與經濟安逸之間，在大陸道統與本土敘事之間，一九六三年，臺灣「新聞局」副局長龔弘接任中影總經理後，正式提出「健康寫實主義」的創作路線。一種具有濃厚協商色彩的電影類型的出現，預示著臺灣電影逃避主義傳統的開啟。在特殊的政治語境下，協商也許是唯一可行的方式。因為「既定秩序的代表並非在所有情況下都對超越現存秩序的取向抱敵視態度。相反，他們總是旨在控制那些超越環境的觀點和利益（它們在現行秩序的範圍內不能得到實現），並以此使它們在社會上失去作用，這樣，這些思想可能被限制在超歷史和超社會的世界中。如此一來，他們便不可能影響現狀了」[10]。

　　健康寫實主義電影與發端於歐洲的以揭露社會的黑暗、貧窮和罪惡為宗旨的寫實主義有著迥異乃至截然相反的訴求，僅取其形式與外殼，卻在內容與敘事上進行了徹底的置換。在「寫實」之上嵌入一個限定性的前綴詞彙：「健康」，這便形成了一個微妙的矛盾性表達：既要「寫實主義」的，也必須是「健康」的。與國民黨文宣部門對電影創作的「六不」要求如出一轍：不專寫社會的黑暗、不挑撥階級的仇

9　焦雄屏：《映像中國》（上海市：復旦大學出版社，2005年），頁185。

10　〔德〕卡爾・曼海姆：《意識形態與烏托邦》（北京市：商務印書館，2000年），頁196-197。

恨、不帶悲觀的色彩、不表現浪漫的情調、不寫無意義的作品、不表現不正面的意識[11]。於是，經過篩選、排除或改造，「寫實主義」中一切黑暗、貧窮、罪惡等被視為「健康」對立面的敘事遭遇消解，最終形成一種獨特的電影生產機制——一種典型的「烏托邦」機制。

新健康寫實主義的幾部代表性作品——《街頭巷尾》（1963）、《蚵女》（1963）與《養鴨人家》（1965）等影片顯然為「烏托邦」生產機制樹立了標竿。無論在這些影片的內容還是在表現形式上，我們都很難看到臺灣六、七十年代農村在資本主義和消費社會成形的夾擊之下真實的人性狀態，社會轉型產生的裂變以及人們面對裂變時的惶恐與焦慮、抗拒與迎合、尊嚴與失落等複雜的心靈危機都被一個大而泛之的「回歸家庭」所消解，只剩下溫情的鏡頭特寫與清新的構圖鋪展，這倒在某種程度上承繼了上海明星公司電影的早期傳統：以儀式般的傳統倫理遮蓋真正的社會現實，在光明的大團圓結局中營造一個被許諾的幻夢。

到了七十年代，國民黨當局提出「文化復興運動」，該運動具有明顯的意識形態色彩，主要是當局對抗大陸、爭奪中華文化道統的一次宣示，它在電影場域動員了威權體制內的各種資源，但並未形成一個主導性的趨向，反倒催生了以復古傳統為表象的武俠類型以及一種臺灣特有的愛情文藝類型，並與健康寫實主義電影一起，在整個六七十年代合構出屬臺灣式的逃避主義電影版圖。

如果說健康寫實主義電影是對「明星電影」傳統的繼承與發展，是一種試圖以虛幻的許諾來逃避政治高壓的策略，而以《龍門客棧》和《獨臂刀》為代表的武俠電影在臺灣掀起的狂潮，則是《火燒紅蓮寺》式神俠傳統的部分復歸與重演。協商式的逃避主義已不足以慰藉處於政治與國際環境下身份逐漸迷失的臺灣觀眾。「反攻大陸」在現

11 張道藩：〈我們所需要的文藝政策〉，《文藝先鋒（重慶）》創刊號（1942年9月）。

實中已經變得越發渺茫，回歸故土也看不到希望，日益疏遠的外部空間與逐漸游離的心理空間一起塑造著一個沉鬱的「孤島」意象。「作為封閉的日常生活，沒有世界的幻影，沒有參與世界的不在場證明，是令人難以忍受的。它需要這種超越所產生的一些形象和符號。我們已經發現，它的寧靜需要對現實與歷史產生一些頭暈目眩的感覺。它的寧靜需要永久性的被消費暴力來維繫。」[12]香港武俠電影的引入適時地打開了一個遁世的入口，那個有著臆想中的故國氣息又與舒展不得的現實保持安全距離的武俠世界，成為一個比健康寫實主義電影更完美的烏托邦標本。如果說，早期鄉土神俠電影的氾濫是以異化的都市文明作為逃避對象，而此時的武俠電影則更多是對「混沌」的另類反抗，是對「不清晰狀態」與「曖昧的身份與虛無感」[13]的逃避。同時，面對戒嚴時期「白色恐怖」的政治環境，「在缺乏曖昧與灰色地帶的轉圜下，武俠電影多將故事，假託在一個時空不明或全然虛設的背景上，以免落入臧否時事、借古諷今之嫌。這樣一個毋需負責的烏托邦，也同時成為觀眾逃離現實挫折，釋放壓抑情緒的所在。在想像的世界裡，實踐精神上的正義，完成現實社會中不可能進行的恩怨情仇武俠電影」[14]。當然，與《火燒紅蓮寺》等早期神怪片不同的是，此時胡金銓等人構建的武俠世界裡，總是帶著一種獨特而強烈的自憐自嘆的男性氣質，這既是臺灣孤島形象的臨水照影，也是一個「合法吶喊」、藉以隱喻外部世界與身份危機的出口。

　　除了武俠電影，以瓊瑤類型為代表的愛情文藝電影，其實也可視作健康寫實主義電影的發展。從家庭和諧擴展到突破階級與經濟地位

12　〔法〕鮑德里亞著，劉成富譯：《消費社會》（南京市：南京大學出版社，2000年），頁13。

13　〔美〕段義孚著，周尚意譯：《逃避主義》，頁3。

14　盧非易：《臺灣電影：政治、經濟、美學（1949-1994）》（臺北市：遠流出版公司，2009年），頁140。

的男女終成眷屬，愛情成了親情等傳統倫理之外的另一劑解決難題的
靈丹妙藥。《彩雲飛》（1973）、《心有千千結》（1973）、《海鷗飛處》
（1974）、《碧雲天》（1976）、《浪花》（1976）、《風鈴、風鈴》（1977）
等影片，無不以從「出身落差」到「愛情萬能」的敘事套路，淡化事
件本身隱含的各種社會顯在的階層固化、貧富差距等難解的社會衝
突，觀眾通過愛情烏托邦場面的觀看，緩解了來自現實生活的挫敗，
抵消了對現存秩序的不滿。對個體而言，「人們力圖掩蓋他們與自
己、與世界的『真實』關係，向自己歪曲人類存在的基本事實，其方
法是將他們神化、浪漫化或理想化；一句話，通過訴諸於逃避自我和
世界的方法並以此憑幻想做出對經驗的虛假解釋。因此，當我們通過
求助於不再有活力的絕對的東西（根據他們，生存是不再可能的）來
試圖解決衝突和焦慮時，我們便是在進行意識形態性質的歪曲。」[15]
因此，相比武俠片潛在的或必然攜帶的破壞性力量，愛情文藝電影更
多地起到了個體與社會的調和作用，鞏固倫理道德、維護統治階級的
利益，「懷柔了社會焦慮，撫慰了女性的疏離心靈；同時，強化思鄉
情緒與國族認同、鞏固父權體制與傳統道德秩序……愛情文藝電影的
整個內化過程，顯現出文化霸權的特質，亦即反復地收編反對力量，
並將之馴化至主流意識形態的架構之中」[16]。

　　與大陸早期鄉土神俠電影一樣，愛情文藝電影與武俠電影營造的
幻夢一旦失去了社會心理因素的依託，便無法持久。臺灣電影的逃避
主義傳統終將要面對日益複雜多元的社會現實。八十年代發生的一系
列標誌性政治事件，突然寬鬆的創作環境使得逃避主義賴以產生的心
理土壤逐漸流失，更多的電影人從烏托邦的幻夢中抽離起來，開始反
思自身的真實處境，直面斑駁的歷史與不確定的未來。

15　〔德〕卡爾・曼海姆：《意識形態與烏托邦》，頁97-98。
16　〔美〕段義孚，周尚意譯：《逃避主義》，頁135。

三　快樂工廠：香港逃避主義電影的心理土壤

　　如果說，大陸電影的逃避主義傳統是以城市與鄉土作為主要投射對象，臺灣電影的逃避主義傳統以流離自憐與焦慮彷徨為基本意象，那麼，香港的逃避主義電影立足點則將城市與鄉土置換成了香港與內地，而空間的流散意象更多地變成了對時間的恐懼，對中原傳統文化的戒懼與逃逸，滋生為一種變異的本土化追求，這些都顯示了中國電影逃避主義傳統在香港的複雜性。在其時中國最自由最無約束的生態與市場機制之下，與其說香港電影的逃避主義特質充滿了意識形態與烏托邦的想像，不如說，它們的影像敘事肌理裡充斥了想像中的意識形態與烏托邦。尤其隨著「九七」的臨近，一個被殖民構建進而轉為集體無意識的中原世界像一個隨時從香港「域外」撲來的怪獸，在想像中成為意識形態的指涉和註定發生的恐怖未來，從銀幕之下一直延伸到銀幕之上，並在「及時享樂」的給予與獲得機制中，以本土文化逃避傳統文化，以快樂原則併吞現實原則的生產模式，最後竟生成了一個無法回頭的工業類型，成為香港電影延續至今的旨趣與標籤。

　　段義孚在其《逃避主義》一書中，將「文化」視為四大逃避對象之一，主要指向固有的道德教化與文化中心主義。[17]反抗一個具有特殊意涵的文化中心、並游離於其意識形態教化之外，正是香港電影逃避主義傳統的心理土壤。

　　一九四九年前後，上海電影傳統兵分三路，一部分作為「南下影人」進入香港，為香港電影注入新的現實主義傳統。無論是以長城和鳳凰影業為首的左派公司，還是以卜萬蒼、馬徐維邦等為代表的香港右派影人，他們創作的影片譬如《南來雁》（1950）、《血海仇》（1951）、《長巷》（1957）、《半下流社會》（1957）、《滿庭芳》（1957）、

17 〔美〕段義孚，周尚意譯：《逃避主義》，頁3。

《流浪兒》（1958）等都對香港的殖民主義和資本主義文化展開了激烈的道德批判，體現出依然濃厚的中國傳統的「文以載道」思想與教化特徵。但是，香港畢竟是一個被隔離出來的空間場域，左右意識形態的兩面夾擊反倒使其文化形態產生了逃逸的情緒，並隨著資本主義進程的深化與殖民主義的持續操弄，有別於傳統中原文化的本土化意識開始萌芽。在資本文化與殖民文化共同作用下，香港電影實用的商業色彩與張揚享樂的價值取向越發凸顯，原先由「南下影人」帶入的教化特徵與歷史責任感逐漸淡化，轉換為一種不可抑止的逃避現實的影像消費欲望。

在逃避情緒的引領下，《丈夫的情人》（1959）、《丈夫的秘密》（1961）、《風流丈夫》（1965）《青春女兒》（1959）、《香車美人》（1959）、《長腿姐姐》（1960）、《快樂天使》（I960）等獨具香港特色的都市喜劇已經不再具備傳統社會諷刺劇的價值觀與批判色彩，其影片人物設置基本與底層民眾無關，而轉為描摹典型的中產階層，場景設置也從破敗的街巷、低矮的民房轉向奢華的酒店與豪宅，其情節也已不再直面當時的社會與經濟困境，轉而去渲染一個中產階級的文化景觀，進而試圖塑造一個無憂無慮的香港。「時日無多」暗示下的「及時享樂」心理，逐漸成為創作的最高原則，驅使香港電影進一步邁進生產快樂的工廠大門。在逃避現實、製造奇觀成為一種有利可圖且行之有效的營銷手段之後，到了六十年代，香港電影更是成為類型片的試驗場與集散地，出現了著力於宣揚暴力美學的新武俠片和功夫片、功夫喜劇片和「許氏喜劇片」、鬧劇片、犯罪片、色情片、恐怖片、科幻片等。此時的香港電影，娛樂的狂歡式宣洩成為對抗「末世恐慌」的最佳方式，由「南下影人」承繼而來的上海電影傳統斷裂了，未來又充滿難卜的惶恐，夾縫中的香港社會寧願沉溺在逃逸的時光裡，去編織無根的過去，享受當下的快樂，拒絕未來的思考。

學者趙衛防通過香港舊武俠片與新武俠片之間的對比，認為舊武

俠片中充盈的中國傳統價值體系以及對穩定社會秩序和明確的道德規
範的期許，在新武俠片中已經淡化消隱，影片主角也從「老成持重、
行俠仗義的儒家君子」變為「不在傳統道德約束下的年輕氣盛、快意
恩仇的現代青年」。[18]香港電影學者石琪也認為此時期的香港電影明顯
表現出對中原傳統文化的疏離，新武俠片「側重新時代的個性解放，
不受禮教體制的約束……無論為自己、為朋友、為國族血戰，經常犧
牲性命，都完全是個人自主……往往狂、傲、奔、放，而且搏殺得血
腥暴力，打破中國文化傳統儒、道、佛崇尚和平、溫文、謙厚的主流
戒律。」[19]可以說，新武俠電影所表現的美學特徵，已然逃逸出了傳
統武俠電影必然的「載道」訴求，而專注於暴力消費，為在現實中無
所依託的觀眾提供某種情緒的宣洩渠道，使他們得以暫時忘卻現實困
境與生存壓力。而其他電影類型亦是如此，對道德教化的漠視、對金
錢物欲的崇拜和對動物本能的追求，都在極力鋪陳一幅光怪陸離、無
拘無束的反道德烏托邦景觀。

> 　學者們通常用「儒家思想」來概括中國傳統的社會道德和生活
> 理想。儒家思想從根本的世界觀意義上講，是肯定現實社會合
> 理性和道德性的一種社會理性觀念。但這種思想只是中國傳統
> 社會中體現社會理性的意識形態。在民間文化中我們常常可以
> 看到另外一種與之相悖的具有集體無意識特徵的意義蘊涵，就
> 是懷疑的、悲觀的、神秘的和反道德的精神。幻想故事對超現
> 實世界的肯定就意味著對現實世界的否定，正是這種民間無意
> 識的體現。[20]

18 趙衛防：《香港電影史：1897-2006》，北京市：中國廣播電視出版社，2007年。

19 石琪：〈張徹電影的陽剛武力革命──代序二〉，《黃愛玲編・張徹──回憶錄・影評
　集》（香港：香港電影資料館，2002年），頁8-9。

20 高小康：《中國古代敘事觀念與意識形態》（北京市：北京大學出版社，2005年），頁
　91。

　　因此，與受到官方意識形態影響頗深的臺灣逃避主義電影最終要在傳統倫理與人性光輝的照耀下給出一個光明的尾巴不同，香港建立在無政府式的享樂原則基礎上的電影並不強求甚至排斥以傳統倫理為依歸，也不執著於展示人性本善的一面。以至於有學者痛斥「香港的當代電影卻大多脫離現實，閉門造車，迎合觀眾，維持現有秩序，即使在香港電影『新浪潮』作品中，也找不到有理想、懷大志，具有民族意識及使命感的人物，甚至沒有憂國憂民的人物。對香港的現實，除少數作品外，多數影片要麼迴避，要麼誇張其暴力血腥一面，要麼製造脫離現實的奇詭夢幻與恐怖世界。香港的銀幕，不能幫助觀眾瞭解自己身處的環境，也不能促其進行反省，一味滿足其做夢與宣洩的要求。」[21]

　　焦慮——逃避——宣洩合構而成的香港電影圖景，到了八十年代由於「中英聯合聲明」的最終簽署到達了頂峰。香港民眾對前途的茫然、命運無法自主的悲憤以及身份認同的心理危機必然滲透到電影場域，現實中既然無力反抗，便只能躲進影院，在電影裡繼續沉溺，以期獲得心理暗示和情感補償，即便是期間出現了短暫的「香港電影新浪潮」，但其未根本脫離獨有的商業性，且思辨色彩與悲劇氣息並不被在快樂原則下培養出來的香港觀眾所接受，整個二十世紀八、九十年代的香港電影總體上依然被更加具有「啟示錄」症候的電影類型所占據。於是我們看到了吳宇森電影的肆意暢快的殺戮、周星馳電影的無厘頭「胡鬧」與後現代趣味，三級片氾濫的肉體展示與毫不掩飾的情欲發洩，靈異片隨意出沒的鬼神與無處可逃的宿命……這些層出不窮的影片類型自然是六、七十年代逃避傳統文化教化的延續，但它們得以並行於世且呈現出自在無拘的狀態，除了因為香港具有「飛地」式的獨特空間，其背後亦掩映著各種政治力量的意識形態考量。正如

21　李以莊：〈香港電影與香港社會變遷〉，《電影藝術》1994年第2期。

馬爾庫塞在《單向度的人》中所揭示的那樣：「力比多的動員和管制可以解釋自願的順從態度，可以解釋恐怖氣氛的消失，還可以解釋個人需要同社會需求的願望、目標及抱負之間的前定和諧。發達工業文明對人們生活中的超越性因素進行技術征服和政治征服的特徵在本能領域也表現了出來：使人屈服並削弱抗議的合理性的滿足。」[22]

四　結語

　　中國電影的逃避主義傳統在兩岸三地有著相似的社會、文化與心理土壤，但也在不同的境遇中發展出迥異的特質。不論是都市與鄉土的置換，還是堅守與流散的互動，或是傳統與本土的對抗，都構成了中國電影逃避主義傳統的不同面向，持續至今。

　　今天，我們站在日益多元化的世界來考察中國電影的逃避主義傳統，可能需要帶著一種更加思辨與客觀的視角。對於藝術創作而言，「逃避」行為既是意識形態意義上對真實的掩蓋與忽視，同時也可能是勾勒藝術烏托邦與推進藝術發展的動力之一，從這個角度上看，逃避主義並非是現實主義的絕對反面，如同並非所有的逃避主義電影皆可稱之為逃避主義電影一樣。正如段義孚所言，「『逃避』是一個看似貶義的詞彙，然而正是由於人類內心與生俱來的逃避心理，推動了人類物質文化和精神文化的創造與進步，在逃避的過程中，人類需要借助各種文化手段（組織、語言、工具等），所以說『逃避』的過程，也是文化創造的過程。」[23]又或者如卡爾・曼海姆指出的那樣，「當想像力不能在現實中取得滿足時，它便尋求躲避於用願望建成的象牙塔。神話、仙女的傳說、宗教對彼岸世界的許諾、人本主義的幻想、

22　〔美〕赫伯特・馬爾庫塞著，劉繼譯：《單向度的人》（上海市：上海譯文出版社，2006年），頁70。

23　〔美〕段義孚著，周尚意譯：《逃避主義》，頁13。

旅行傳奇，一直在不斷改變著對實際生活中所缺少的東西的表達。它們比反對現狀和瓦解現狀的那些烏托邦，對當時現實存在的圖景是更近似補充的色彩。」[24]

　　歷史總是驚人的相似，百年之後兩岸三地的中國電影重新開始面對似曾相識的群體心理環境，它需要再次做出選擇。或者直接觸摸這個時代的溫度，去探討現實世界的寬度與深度，或者利用足夠發達的造夢技術再次去營造一個由各路「神俠」建構起來的虛幻世界，然後帶領那些在都市中迷失的人群躲進去，自動屏蔽掉周遭的現實。幸運的是，當《捉妖記》像股指一般不停地刷新中國電影史的票房紀錄，當以玄幻、仙俠、穿越和盜墓為核心的各種低劣的模仿之作蜂擁而上、卻總能收穫數以億計的回報之時，當《小時代》等刷臉作品不斷刷新著人們對電影的認知之時，當「鄉土神俠」有了以《戰狼2》為發端的「都市神俠」這樣的新變體而收穫歷史最高票房之時，也有《我不是藥神》等直面現實的影片把觀眾拉出幻夢。充滿人文主義的學者的擔心也許是多餘的，中國電影的現狀似乎是多元的，觀眾已經能夠在幻夢與現實中自由穿梭。但願，即便重回上個世紀二、三十年代的狂歡現場，也不足以預示著中國電影在敘事主題層面即將迎來又一輪逃避主義浪潮。

　　——本文原刊於《西南民族大學學報（人文社科版）》2022年第1期

24 〔德〕卡爾・曼海姆：《意識形態與烏托邦》（北京市：商務印書館，2000年），頁209。

瀰漫著男性焦慮的身體影像

　　一九七七年出生的寧浩和他的《瘋狂的石頭》幾乎一夜之間成為新時期中國娛樂界的標誌性事件，甚至有人認為它開創了中國電影類型的新形態。無獨有偶，似乎是為了確證新形態的到來，不久之後，陳大明的《雞犬不寧》與劉奮斗的《綠帽子》順藤而上，合構出頗為生動的一個電影現象。在這個現象之中，我們不無驚訝地發現，瀰漫著男性焦慮的身體影像，成為新新導演們書寫時代與社會的一種嫻熟的手段。

　　基耶斯洛夫斯基在三色系列之《藍》中，曾將男性的身體疾病進行了一次深刻的內化展示，試圖挖掘隱藏在身體外殼之下的人性本真，於是我們看到的是病中身體的社會隱喻。一直以來，在影像世界當中身體永遠都是一種不可或缺的表意元素，從身體的性別屬性延伸到身體的社會屬性，身體扮演的絕不僅僅是外殼本身。甚至通過製作者對身體的使用方式，有著充分觀影經驗的觀眾可以憑此作出關於電影類型的準確判斷，比如商業電影中的身體與非商業電影中的身體往往採取的是兩種完全不同的處理策略。就某種更偏重人性挖掘的電影而言，其中的身體多數情況下是不「完整」的，沾染著各種各樣的疾病與缺陷；商業電影中的身體作為觀眾欲望的投射，則是完美到了極致，甚至具備了某種異乎常人的功能，或如史泰龍與施瓦辛格的強壯雄偉，或如《英雄》裡飛騰來去的飄逸無羈。而這兩者其實都是身體的非人化。

　　身體的觀念從來都是歷史的，也就是說，它必然是歷史語境與現實語境共同參與構建的產物。因此，通過影像的編碼，身體往往呈現

出某種階段性的特徵。基於慣性思維與傳統的理念，被注視與闡釋最多的當然是女性的身體影像。勞拉‧穆爾維在其轟動一時的《視覺快感與敘事電影》中明確指出：「在一個由性別的不平衡所安排的世界中，觀看的快感分裂為主動的／男性和被動的／女性。起決定性作用的男人的眼光把他的幻想投射到照此風格化的女人形體上。女人在她們那傳統的裸露癖角色中同時被看和被展示，她們的外貌因編碼而具有強烈的視覺和色情感染力，從而能夠把她們說是具有被看性的內涵。」[1]勞拉‧穆爾維運用女性主義的視點讓潛藏著的敘事電影的身體策略無處藏身。無可辯駁的是，她的觀點對於現代敘事電影具有某種普適性，但是問題在於，電影裡的身體絕非是單面的，她把被觀看的對象過於局限於女性，從而遮蔽了女性觀眾的主體地位，也忽視了身體展示行為本身所呈現的複雜的各種層面的意義交叉。從女性主義出發的對身體的意識形態觀照，已不足以涵蓋當代電影中能指充分擴大化的身體意象，尤其對那些不以敘事為主要目的的影片而言，情況更是如此。在這些影片當中，身體更多的不是某種被窺視的對象，而是某種「身體影像的病態展覽」。

　　《瘋狂的石頭》、《雞犬不寧》與《綠帽子》同屬新晉導演的作品，這三部新新電影都在不同程度上作著對男性身體的焦慮性表達，裡面的男主人公也都不同程度地患上了某種男性疾病，比如《瘋狂的石頭》裡，包世宏因為前列腺炎而無法正常排泄，《雞犬不寧》中的馬三與《綠帽子》裡的刑警隊長都患上了男性最為忌憚的疾病：陽痿。這種疾病最終傷及的不僅僅是身體本身，更是男性的尊嚴。於是，這些隱喻性的表達迫使包世宏一直處於壓抑而焦躁的情緒之中，馬三不得不求助江湖遊醫煉起了所謂「神功」，而刑警隊長則需要依

1　勞拉‧穆爾維：《視覺快感與敘事電影》，轉引自吳瓊：《凝視的快感》（北京市：中國人民大學出版社，2005年），頁8。

靠藍色的藥丸通過嫖妓試圖重建男人的尊嚴。在這裡，三位導演不約
而同地運用了大量篇幅對三位主人公的身體障礙作了一番戲謔般的影
像展覽。身體作為他們把握世界的最原始工具，一旦失去了意義，便
突然陷入了深深的焦慮與極度的恐慌之中。身體由此被描述為某種生
活理想的許諾，它雖然來自人的生理機構，但通過現代社會運作的模
式，漸漸幻化成意義無限擴大的資本機器，它以強制性的姿態對純個
人的身體形成誘惑與威脅，既對純個人的身體做出示範，同時也伴隨
著蔑視、嘲笑以及威脅，迫使純個人的身體永遠處於某種焦慮的狀
態，時刻受到欲望機器的折磨。

　　在影像藝術的審美過程中，我們所看到的身體，往往是一種視覺
符號，是一種在特定的語境條件下藉以闡述某種觀念、思想、意志和
主題的構成物。在這樣的語境下，呈現出來的諸多病症、障礙等樣式，
往往隱喻著對社會現象、社會問題和某些特定的公共性話題的揭示和
詰難。更為值得引起警覺的是在作品表象背後反映的社會心理問題。

　　返觀三部影片男主人公的身份：首先，在《瘋狂的石頭》裡，包
世宏是掌管寶石鑰匙的保安，是傳統敘事電影中代表正義的一方，也
是較為強勢的一方；其次，《綠帽子》裡的刑警隊長是法律的執行
者，更重要的是，他掌握著一個最為強勢的武器──槍，一個歷來被
視為男性性別特徵的赤裸裸的隱喻；最後，《雞犬不寧》裡的馬三也
許是三個人中最弱勢的一個，但他卻是個鬥雞高手，從文化人類學的
觀點來看，自古以來鬥雞活動本身就被視為男性為搶奪配偶的雄性力
量的外化；這三個人在各自的層面上其實都具有某種男性地位的尊
崇，與他們的身體障礙形成了某種極為鮮明的具有諷刺意味的反差。

　　在中國傳統文化中，身體的缺陷尤其是男性身體的缺陷向來為外
部世界所不齒。蘇珊‧桑塔格也認為，在現代社會中，身體的疾病已
經被充分地隱喻化，它已不僅僅關乎身體本身，而是已經轉換為一種

道德評判或為人準則。[2]在道德評判與為人準則的緯度上，三位主人公把身體上的缺憾自視為男性尊嚴的喪失，從而無可避免地陷入了關於地位認同的焦慮之中。

　　所謂認同是指現代人在現代社會中塑造而成的、以自我為軸心展開和運轉的對自我身份的確認，它圍繞著各種差異軸（譬如性別、年齡、階級、種族和國家等等）展開，其中每一個差異軸都有一個權力的向度，人們通過彼此間的權力差異而獲得自我的社會差異，從而對自我身份進行識別。從這個意義上說，當代認同危機是人的自我身份感的喪失，也可以說是「自我價值感、自我意義感的喪失」。[3]這樣的一種由身體障礙引發的性別上的「自我價值感、自我意義感的喪失」，一直深重地沉澱在三部影片當中。包世宏與他的戀人之間雖然著墨不多，但通過導演特殊的色調處理，依稀可以窺見他們的生活一直處於某種晦澀不清的模糊之中，同時，他的身份特徵明顯也是曖昧的，這樣一種曖昧的身份狀態最終決定了他難逃被拋棄的命運，而只有當他獲得某種程度（甚至是虛幻的）認同之後，他身體上的病症居然不治而癒；馬三的老婆直接以話語刺傷了他作為男性的尊嚴，他只有把精神寄託在鬥雞身上以尋求慰藉。因為有了同行四海的前車之鑒，他時刻擔心妻子的背叛，於是不得已去尋求江湖游醫的幫助；刑警隊長雖然是三個人中最具身份感的人物，卻徹底陷入了婚姻的危機，對於妻子的紅杏出牆，他心知肚明卻不敢聲張，當種種的自我挽救宣告失敗，他選擇了以窺視妻子與情夫交歡場面的變態「窺淫」行為來作為最後救贖的努力，但一切皆為徒勞，他最終以最為雄性的象徵性武器——槍，摧毀了一切，展示了對自我男性地位的徹底否定與絕望。

2　蘇珊・桑塔格著，程巍譯：《疾病的隱喻（譯者卷首語）》（上海市：上海譯文出版社，2003年），頁1。

3　參見羅洛・梅著，陳剛譯：《人尋找自己》（貴陽市：貴州人民出版社，1991年），頁45。

很顯然，這裡三位主人公都深深地被身體所糾纏，這便又回到了一個古老的命題：身體與靈魂的啟蒙辯證。當代社會機器對作為「純粹欲望」的「身體」的生產實在太像傳統社會機器對那個作為「純粹理性」之「靈魂」的生產了。這個既在我們之內又在我們之外的「身體」糾纏著我們就像我們過去被「靈魂」所糾纏，不過，身體對我們的糾纏遠比靈魂對我們的糾纏高明得多和可怕得多，因為它常常以地位認同的面貌出現，並讓我們獲得快感。一旦快感消失，精神大廈也隨之轟然倒塌。人類似乎又面臨這樣一個難題：為了身體的快感放棄自由是否值得？就像過去那個問題：為了靈魂的得救放棄自由是否值得？

以寧浩、陳大明、劉奮斗等人為代表的新一批導演對身體的態度明顯與他們的前輩有很大的不同，他們大多出生於七十年代末，在西方影片的耳濡墨染中習得了充分而豐富的影像思維，這其中必然包含對身體影像的創作思維。在西方現代電影中，對身體的態度向來是導演表達強烈個性的重要標尺，因此對身體的展示也可謂千姿百態、異彩紛呈。但是在中國，由於深重的文化積澱，加上嚴密的意識形態掌控，電影對身體的態度歷來採取了隱晦而艱深的表達，即使出現了像《菊豆》、《秋菊打官司》那樣能夠有所突破的影片，但依然少有影片敢於直面身體的病症對個體與社會心理的影響。對比前輩導演，在全球化時代中成長起來的新一批的年輕導演顯然要無顧忌得多，他們所處的言論環境也給了他們相對自由的表達空間，他們的電影無論在身體語言還是身體影像上都變得更加直接，而富有衝擊力，以至於像劉奮斗的電影因為尺度的過於大膽一直只能尋求海外發行，至今進入不了國內院線。

可以預見的是，目前以及相當長的一段時期內，都將是一個身體充分覺醒乃至氾濫的時代，國產電影對待身體的態度其實反照著我們所處的語境的轉變。身體變得不再神秘，逐漸跳出傳統道德觀念以及

價值判斷的束縛，使得身體成為表達世界的一個重要敘事方式，它甚至影響到電影意識形態修辭的轉化與更新。梅洛-龐蒂便明確指出身體是我們和世界聯結的唯一方式——「因為我有一個身體，我通過這個身體把握世界……，因為我的身體是朝向世界的運動，因為世界是我的身體的支撐點……，總之，任何一種對身體的運用都已經是最初的表達。」[4]可以說，正是通過對身體態度的重新出發，這些新晉的年輕導演已經展示了自己足夠的創作勇氣，他們用自己的作品表明，電影作為一種市民藝術的敘事活動正在從第四代以來的導演所構建的歷史與宏大文化意識的傳統軌道上跳脫出來，開始表現出比第六代導演更具個人化傾向的思想藝術特徵。

　　但是，不得不考慮的是，這樣的一種身體態度，在中國現實政治與意識形態語境中將會遭遇怎樣的規訓。他們的影像表達，雖然映照著動態的社會轉變，但是對於電影的物性而言，純粹個人化與時尚化的身體傾向並不足以挑戰由意識形態機器編織起來的縝密網絡，而敘事主體與接受主體的天然制約，使得像劉奮斗那樣完全依賴於海外的發行，只能作為一種策略性的權宜之計。二者之間的矛盾，其實是中國電影獨有的文化現象。由此，借鑒西方的電影分級制度來對中國的電影市場進行接受群體的界定，也就變得必要與可行。當然，在特殊的意識形態操控之下，事情也許並非那麼簡單。

　　　　　　　　——本文原刊於《湖南科技學院學報》2009年第3期

4　莫里斯·梅洛-龐蒂，姜志輝譯：《知覺現象學》（上海市：商務印書館，2001年），頁98。

想像鏡照：閩南語電影與臺灣鄉土社會的現代性轉型

　　馬克思在考察藝術與社會的關係時，認為某個時代現存的工業生產體制，既決定相應社會的藝術內容，又決定它的風格。丹納也用地域、制度和時代討論藝術與其社會及其同時代人的關係，在他看來，這三種因素幾乎決定了某種特定的帶有強烈地域色彩的藝術的類型、特徵、乃至生產模式。[1]馬克思注意到了藝術風格的現實語境問題，丹納則把社會體制、歷史語境乃至地域個性納入藝術與社會關係學的核心範疇。

　　閩南語電影作為華語電影史上一個在特定時間特定地域出現的電影現象，如果單純從藝術文本的角度去探討它的風格、結構乃至個性，就喪失了其獨特的社會學價值。何況與文學不同的是，電影本身具有很強的商業屬性，它的藝術生產更多的是一種集體行為，而不是個人化的天才產物。而且，在筆者看來，閩南語電影並不能作為一種電影類別獨立存在，即使有，那也只是一種想像的身份。它的盛極一時與終歸消亡除了是臺灣鄉土社會轉型過程中的必然呈現之外，也與這種想像的縹緲與身份的難以界定有著直接的因果關係。語言並不能作為確定某種電影類別的關鍵性標準，不管是粵語片還是閩南語電影，只要配上國語，在不同的語言區域傳播其實都不影響觀眾對影片整體文化信息的接收，這與所謂的「譯製片」影片信息的文化接受需

1　參見〔法〕丹納著，傅雷譯：《藝術哲學》第四編：《希臘的雕塑》（天津市：天津社會科學院出版社，2004年），頁339-435。

要經歷一次調試與適應的過程並不相同。因為嚴格意義上的具有某種鮮明特質的電影身份應該顯示出該身份有別於他者的思維方式與生活模式。恰恰在這一點上，粵語片和閩南語電影無論是敘事母題、思維方式以及所呈現的生活模式，雖然各有差異，但在整體文化語境上都無法擺脫華語電影的基本特質而獨立存在。作為一種方言電影，它們最終涉及的依然是局部與整體、區域與國族之間複雜而微妙的關聯。湯因比便認為：「為了便於瞭解局部，我們一定要把注意焦點先對準整體，因為只有這個整體才是一種可以自行說明問題的研究範圍。」[2]但是，由於眾所周知的原因，閩南語電影的歷史與現實語境要比其它方言電影複雜得多，它甚至已經超出純粹的電影身份的界定範疇，進入文化與族群認同等更為複雜的意識形態場域。可以說，通過閩南語電影的發端到喧囂，既可以窺見臺灣鄉土社會的歷史與現實的複雜性，也可以發現閩南語電影作為一種藝術客體，是如何經過生產體系的過濾、接受群體的選擇性消費，進一步強化與再塑了臺灣鄉土社會的某些特質，並最終如何隨著受眾語境的變遷和鄉土社會的現代性轉型而趨於消亡。

一　歌仔戲的沒落和閩南語電影的崛起

作為特定藝術形式的歌仔戲一直是臺灣鄉土社會文化體系中的正宗，它的誕生與發展都受到了特定因素的制約與規定，其藝術根基與兩岸農耕文明與海洋文明的糾結纏繞有著無法割離的聯繫。因此，我們看到歌仔戲誕生並流行於具有濃郁海洋文明氣息的閩南地區，而所擇取的主要曲目卻是內陸農耕文明的經典代表，譬如俗稱的「歌仔戲四大柱子」——《陳三五娘》、《山伯英台》、《呂蒙正》、《李娃傳》。

2　〔英〕湯因比：《歷史研究》（上海市：上海人民出版社，1966年），上冊，頁7。

這也可以用來解釋為什麼不管是歌仔戲還是閩南語電影，在整體的文化語境上都無法擺脫中華文化的基本特質。陳世雄教授也據此認為「（歌仔戲）這種基本劇目的穩定性在人類戲劇史上恐怕是極其罕見的，它充分說明了中國文化精神強大而不朽，具有高度的穩定性，而正是這種文化精神的穩定性，決定了文化生態的質的穩定性。」[3]但是，相比其他地方戲種，歌仔戲的表現形式卻是活潑開放的，它沒有類似於京劇那樣嚴肅的程式與套路，它的音樂也是多元散漫的，並一直處於流動不居的進行時狀態，這種特質與海洋文化相契合，包容性與開拓性並存，傳統性與現代性交互，在一定程度上彰顯了臺灣社會獨特的鄉土氣息與多種異質文化浸染之下的叛逆性格。

　　當然，歌仔戲作為臺灣鄉土社會文化體系中最為鮮明的部分，也在某種程度上對其他藝術形式的特徵產生著影響與制約，後來的閩南語電影也無法避免。

　　由於眾所周知的原因，臺灣的社會結構呈現出一副各種意識形態力量相互博弈的局面，但是，即便在各種意識形態利益團體的包圍之下，以中南部為代表的臺灣鄉村日常生活的經濟與倫理秩序依然認同家庭與宗族生活，這種認同在經歷了「二二八」等重大政治與文化事件之後，因為鄉民對國民黨的統治日益不滿，進而擴大表現為省籍情結。問題在於，不管是家庭與宗族認同還是省籍情結的背後，都沒有提供超出這一社會與自然的基本單位的公共領域，於是在沒有現代傳媒的傳統社會中，歌仔戲、皮影布袋戲等戲劇活動便成為營造公共生活的唯一空間。歌仔戲等傳統藝術實踐植根於臺灣鄉土社會，同時也在極力塑造與規訓著臺灣鄉土認同，對鄉土意識形態進行再生產。直到上個世紀五十年代初，臺灣當局採取了一系列有效的措施，極大地促進了鄉村社會經濟的繁榮，鄉村家庭收入出現富餘，某些現代性的

3　陳世雄：〈歌仔戲及其文化生態〉，《戲劇藝術》1997年第3期。

特徵開始在臺灣鄉土社會浮現，同時帶動對精神層面生活的現代性追求，然而，作為組織鄉民公共生活主要形式的歌仔戲並沒有跟上時代的步伐，走向被淘汰的境地。在這裡，鄉土社會與文化體系之間原本相濡以沫彼此咬合的狀態開始出現裂痕，並隨著現代性步伐的逐漸加速進一步擴大。文化的土壤開始孕育新的與之相適應的藝術樣式，閩南語電影就是其中最為鮮明的代表。最先拍閩南語電影的邵羅輝，原本是歌仔戲團的老闆，眼見歌仔戲都馬劇團在外埠演出期間，常遭到閩南語古裝片搶生意，而感到歌仔戲的沒落，他意識到同樣一齣戲，拍成電影，可以不受場地限制到處放映，而舞臺劇卻只能演給現場觀眾看，由此萌發了拍攝歌仔戲電影的念頭。其拍攝過程與大陸電影的原始狀態如出一轍：在劇團晚間散場後，利用原有的布景、道具、服裝和演員，加班演出拍攝歌仔戲經典劇目《六才子西廂記》。這次嘗試最終失敗，但其失敗的原因主要歸咎於幼稚拙劣的技術、設備等現實原因。這從客觀層面上說明閩南語電影與臺灣鄉土社會及其文化體系之間微妙的關聯。也因為有這樣的關聯，後來者何基明在解決了以上技術問題之後以幾乎同樣的套路拍攝的電影《薛平貴與王寶釧》，才會迅速引起臺灣鄉土社會的巨大轟動，進而揭開臺灣電影史上所謂「閩南語電影時代」的序幕。

可以說，邵羅輝等傳統藝人的焦慮其實是來自鄉土社會轉型的焦慮，它迫切需要一個新的意識形態生產機器。因此，閩南語電影的適時出現迅速成為一個文化事件，在鄉土社會引起巨大的反響，因為閩南語電影是閩南語發音，民間故事大家又熟悉，演員面孔是本省人，觀眾當然感到十分親切，所以就有鄉下人以到城裡拜訪親戚的名義，舉家到戲院看閩南語電影的熱鬧場面。有臺灣學者據此認為：「從社會心理的立場來看，閩南語電影的出現是本省人期待已久的事。」[4]

4　黃仁：〈「台語」電影的滄桑話〉，臺北市：《長鏡頭》12月號（1987年）。

它在某種層面上及時而有效地補充了臺灣鄉土公共生活的現代性元素，並繼續作為民間意識形態提供以資鄉民集體認同的觀念、價值與思維模式。

對臺灣鄉土社會來說，在從傳統的農耕文明與海洋文明的並呈狀態逐漸向現代文明的轉變過程中，藝術的面貌也必然會出現深刻的變化，這種變化不只體現在風格和主題等方面，還體現為某些敘事實踐重心的轉移。電影與其他文化形式一樣，皆可視為一種敘事實踐，通過符號及其意義的傳遞，構成社會的意識形態和價值觀念。如果說歌仔戲作為一種傳統敘事實踐最終是為了建設某種地域性的文化意識形態體系的話，那麼，閩南語電影作為一種現代敘事實踐則因為文化語境的多元化，物質生產材料的科技化，要呈現出更加複雜的局面，它在生產某些特定的意識形態（譬如民族意識形態）的同時，也在生產著對抗與顛覆該意識形態的力量（譬如鄉土意識形態或在地意識形態）。包括閩南語電影在內的電影的身份是外來的，它並不直接誕生於歌仔戲所誕生的歷史與文化土壤之中，也就不可能不經歷一個相互調適的過程便直接或毫無排它性地開始生產地域性的意識形態。因此，從某種程度上說，敘事的實踐方向從作為一種傳統敘事形態的歌仔戲向作為一種現代敘事形態的閩南語電影偏移，既是傳統性向現代性轉移的一個側面，也可視為以地域性的意識形態為根基的文化共同體遭遇衝擊、解構與重新建構的過程。它既是一種藝術層面的現象學範疇，也是一種基於意識形態差異的美學範疇。這種美學範疇顯然又涉及到地域認同的問題。相關學者認為，「認同基本上被建構於一個共同的文化之上，同時，它又富有一種獨特的精神、意志或靈魂，代表一種語言、神話、法律、習俗和歷史。」[5]顯然，這裡所提到的「語言」不止是一種「語言學」上的概念，它也一定是一種「敘事

5　〔澳〕安德魯・文森特著，袁久紅譯：《現代政治意識形態》（南京市：江蘇人民出版社，2005年），頁429。

學」上的概念，因為，敘事語言的獨特性也是地域性的重要支點，它在組織並構建地域認同的過程中，具有無可替代的作用，並成為一種非常重要的規訓性力量。

二　閩南語電影的曲折發展

閩南語電影組織臺灣鄉村的公共生活的同時，也在組織鄉民的文化意識形態。意識形態是社會群體的世界觀，它包括一系列的關於自然、社會、自我的觀念或謬見、思維方法、信仰與價值觀。意識形態是集體認同的意識，它處處體現在集體行為上，具有明確的實踐性。在臺灣，儘管社會不同階層、群體擁有不盡相同的意識形態，但彼此相互關聯、相互衝突與競爭的最主要的依然是官方意識形態與民間意識形態。傳統中的官方意識形態由儒家思想為主導的道德教化構成，在現代社會中則是所謂民主包裝下的政黨意識形態組成，民間意識形態則由民間傳說與信仰構成，傳統鄉土社會以戲劇為主要表現形式，後來又加上了電影（尤其是閩南語電影）等現代形式。

必須注意的是，閩南語電影作為民間社會的意識形態，表現出鄉民有關現實生活的知識與價值觀念，其中包括肯定現實秩序的正統觀念與否定現實秩序的烏托邦因素。一方面，閩南語電影絕大多數以民間傳說為敘事模本，而民間傳說主要是勸善的，這無疑為現存秩序的維護構建了一道道德藩籬；另一方面，閩南語電影過於濃厚的語言身份的在地性，很容易被認同為對官方大一統觀念的反抗，在語言形式上具有否定現存秩序的功能。何況，在語言身份的背後，還隱藏著一個更為敏感的「歷史觀」問題，即閩南語電影的日本元素。

首先，史料記載北投是當時閩南語電影興盛時期最重要的拍攝基地，「當年閩南語電影界的四大金剛周天素、賴國材、鄭錦洲、蔡秋林都很喜歡到北投休閒或拍戲，導演們如辛奇、李泉溪、徐守仁、林

福地等都很喜歡到北投取景，這也許跟閩南語電影很多故事取材自日本電影，而不少北投溫泉旅館又帶有濃厚日本風味的關係吧！」[6]其次是日語片走私對閩南語電影所形成的巨大打擊。直到屠義方擔任電影處長，解除了日語片的代理制度，使日語片停止進口後三年。因為少了最強烈的競爭對手，閩南語電影自然乘機而起，在國語片及電視逐漸普及的雙重壓力下，仍開創第二個高潮。這個現象其實彰顯出一個耐人尋味的問題：為什麼對閩南語電影衝擊最大是日語片，而不是國語片？或者不是當時與臺灣政治關係密切的美國影片？而且受衝擊最大的地區是在中南部？這些問題除了說明光復初期日語以及日本殖民文化在臺灣鄉土社會的影響依然巨大，也在某種程度上勾勒出臺灣鄉土社會的基本組織結構。同時，「二二八」等重大政治事件最終被演繹為一個文化事件，極大地破壞了其時臺灣鄉土社會對國語所表徵的文化身份的疏離，這些都使得臺灣鄉土社會，尤其是中南部，對日語的熟悉與認同程度遠勝於國語，這一點，並不算閩南語電影的《悲情城市》曾有過深刻的描畫：片中的老大能夠自如地收聽日本天皇的投降詔書，卻對最基本的國語茫然無知。最早的閩南語電影導演邵羅輝便是早年旅日的學生，作品中有許多是直接取自日本題材，或是有強烈的日本趣味。除此之外，閩南語電影中帶有日本趣味者，不勝枚舉，有些更是直接改編自日本小說，閩南語電影可以說是處處充滿了日本的色彩。電影作為一種文化產業，它的題材與趣味其實在很大程度上決定於市場與消費群體的需求，日本殖民文化對臺灣鄉土社會的影響之深，投映在閩南語電影的基本取向與審美趣味上。以至於在某個特定的時期，閩南語電影進行中日合作拍片的情況相當盛行，譬如何基明與日本人南部泰三合導《夜霧香港》，演員有小林、辰鬥及日本演員山由美惠子、大西康子等，日本名導深作欣二也拍過中日合作

6　《酷搜一夏：「台語」電影文物展特刊》，「財團法人國家電影數據館」，2007年。

的閩南語電影《陸海空大決鬥》，參演的有日本明星高倉健等人。

如上所言，閩南語電影作為一種現代敘事實踐因為文化語境的多元化，在生產某些特定的意識形態（譬如鄉土意識形態）的同時，也在生產對抗與顛覆該意識形態的力量（譬如城市意識形態或後殖民意識形態）。而其過於濃厚的語言身份的在地性，以及更為敏感的殖民者文化的遺留，很容易被視作對現存秩序的否定與對民族大一統觀念的反抗。於是臺灣官方後來逐步加大對國語片的輔導力度，在島內推行國語政策，對閩南語電影進行消極抵制，限制眾多，甚至像萬仁導演的《多桑》等影片，皆被強行灌上國語發音才得以發行，使整部影片顯得不倫不類，嚴重與敘事節奏及文化語境脫節。

隨著國語片和電視的勃興，閩南語電影在臺灣的放映地點從三百餘個減至八十餘個，許多較有規模的閩南語電影公司為獲得輔助金陸續改拍國語片。此外，臺北地區長期放映閩南語電影的大光明、大觀、建國三家戲院，因不堪虧損，也與紅樓、松都、僑興等戲院合組一條國語片新院線。閩南語電影面臨缺乏黑白膠片及院線消失的困境，加速凋零。

三　閩南語電影的現實敘事與社會關注

縱觀一九五五年至一九八〇年這二十五年間所生產的閩南語電影的敘事母題，我們可以發現一條相對清晰的脈絡：閩南語電影初興之時，題材多直接取自歌仔戲及民間傳說，「梁祝」、「西廂」、「牛郎織女」等民族傳統敘事母題占據了絕大多數閩南語電影市場；其後，視角逐漸本土化，以反映本土事件為題材的影片開始風行，如《臺北14號水門事件》、《基隆七號慘案》等影片便是其中的代表，甚至出現了描摹臺灣探奇的滑稽片「王哥柳哥系列」；到了六十年代，隨著歌唱片熱潮的出現，閩南語電影的本土化傾向越發明顯；至七十年代末，

因為外國影片的大量引入對閩南語電影市場造成的擠壓，片商試圖模仿西片來開拓市場，但效果不佳，閩南語電影由此走向沒落。

閩南語電影敘事母題的變遷有兩個特徵，一是從民族題材逐漸轉向本土題材，二是從鄉村題材逐漸向城市題材轉移。

作為臺灣鄉土社會的文化實踐，歌仔戲有著典型的悲情意識。哭調是歌仔戲最重要也最獨特的藝術表現形式，它的成因是多方面的。首先，「滿清兩百餘年，當他們是外化叛民，日本帝國主義，又當他們是野蠻的殖民地人民，他們接連不斷地遭受了將近三百年無情的重壓，使他們臉上深深地刻上了憂鬱的皺紋，他們的心上重壓著煩惱怨恨的鉛塊。」[7]其次，臺灣主要以閩南移民為主，而閩南人又主要來自中原，加上歷經荷蘭占領、滿清統治、日本殖民到光復，漂泊感似乎已經滲透到他們的骨髓，也加深了「亞細亞孤兒」自哀自憐的情緒。作為歌仔戲在臺灣社會轉型期的接續，閩南語電影自然不可避免地延續了這種悲情意識。閩南語電影最初的發端是傳統的民族題材，也是耳熟人詳的苦情戲，以此打開觀眾市場，後來才將視角轉向自身，觸及身邊的遭遇，如《雨夜花》、《補破網》、《瘋女十八年》、《林投姐》等影片以受壓迫的臺灣女性為主角，極力渲染各種悲苦哀怨，而觀者往往感同身受，淚如雨下。而《送君心綿綿》等片則著重塑造臺灣男性的漂泊形象，將臺灣的複雜身份有效地縫合進了影片的敘事結構中，在無所歸依中營造一個隱藏著的「家」的意象。

當然，隨著臺灣社會逐漸的工業化，閩南語電影的悲情被賦予了新的內容，在面對鄉土的城鎮化進程時，無可避免地流露出一種憧憬與焦慮並存的情緒，後期的閩南語電影開始將觸角轉向都市，去描畫一副傳統與現代交相輝映的都市風光，既有對都市生活獨有夢魘的恐懼，也有對物質生活的樸素嚮往。

7　黎湘萍：《文學臺灣》（北京市：人民出版社，1998年），頁152。

　　二十世紀六、七十年代，正值臺灣由傳統農業社會向現代都市轉型的關鍵轉型期。貧窮的底層人民，常有突發橫財的夢想，然而發了橫財之後做什麼，耐人尋味。一九五九年，李行導演的喜劇片《王哥柳哥游臺灣》，模仿好萊塢的勞萊與哈代一胖一瘦、相映成趣的搭檔，表演極為貧困的兩人突然中大獎後的心態。在旅遊的過程中，兩人視錢財如糞土，一味地大肆揮霍，贈送親友，西裝革履，坐豪華的小車，住豪華的賓館，肆無忌憚地吃喝玩樂，這是一種無所顧忌的狂歡式的宣洩。兩人身上既有來自鄉土的天真善良，貧乏無知，也有農民式的機智狡點。

　　如果說《王哥柳哥遊臺灣》以一種狂歡式的鬧劇表達鄉土社會對工業景觀獵奇式的嚮往，那麼這種嚮往到了後期，逐漸蛻變為一種無奈的順從與無用的抵抗，譬如辛奇導演的《後街人生》通過描寫居住在一座舊住宅加違章建築的大雜院裡的各色人物，諷刺了都市人性的貪婪、醜惡和扭曲。在這個院子裡，雖然三教九流、魚龍混雜，但大都來自農村，在城市中為每一天的生計奔忙，欲擺脫生活的困頓而不得。拍片的場景就在萬華舊民房，是當時真實的生存狀況。一九九一年，辛奇在接受採訪時說：「拍《後街人生》仍教我很懷念，是我所有電影中最滿意、最有發揮的一部，我想說的全在裡面。」他說，「《後街人生》的構想，我很早就發展出來，一直在想怎樣把一個這樣的故事放進電影中：面對一個經濟剛起飛好轉的社會，如何去批判存在的種種不合理現象；大家漸漸把錢看得很重時，如何去諷刺它。」「在那地方生活的人，他們求生存，有他們的尊嚴，但外在有一股力量漸漸壓迫過來，時間一到房子就要拆除，他們在一邊哭嚎，有人打架，有人抵抗……」[8]這種「外在的力量」其實是身處社會轉型期的

8　「國家電影資料館口述電影史小組」，《辛奇訪談錄》，《閩南語片時代》，臺北市：「國家電影資料館」1994年，頁142-143。

人們在農業社會自足狀態的迅速流失和工業社會的洶湧態勢面前，所感受到的巨大壓力。

正是因為臺灣鄉土社會的逐步變遷，與現實環境的迅速轉化，使得閩南語電影的生存土壤愈發貧瘠，它的衰落與消亡也就變得不可避免。可以說，臺灣鄉土社會的歷史與現狀決定著閩南語電影的興敗榮辱，隨著全球化時代的來臨以及消費社會的迅速成型，今天再回頭去看閩南語電影這種電影形式，其實更多的只是一種溫婉的觀照。臺灣當代社會的後工業狀態，已經使藝術形態發生了一系列相互關聯的轉變，藝術的邊界也開始變得模糊不清。因為人們在地理上具有更大的流動性，在消費種類上有更多的選擇，身份認同開始變得破碎，具有更強的適應性與可塑性，「是什麼」似乎已經變得不重要，「選擇什麼」才是關鍵，或許這正是他們試圖拋棄「悲情意識」的一種方式。而對於當代臺灣電影（譬如《艋舺》、《海角七號》）而言，語言的差異也已經成了一種敘事選擇的需要，閩南語與國語交雜並容成為一種極為自然的現象，它絲毫不影響電影的敘事節奏，甚至已經成為臺灣電影一道韻味別致的風景線。而這道風景線的出現其實是臺灣鄉土社會的餘韻，是臺灣社會轉型不可避免的影像鏡照。

—— 本文原刊於《福建論壇》2013年第8期

臺灣的都市身份與蔡明亮的影像書寫

　　對一部作品或一個作者的分析，必然逃脫不了對作品與作者生長環境的觀照，唯有如此，才能避免分析因為找不到現實的依據，而掉入純結構主義的陷阱。對於臺灣這樣一個已經基本進入工業社會的地區而言，在其間誕生的任何一部電影，都必然與它所依附的政治經濟與人文環境發生複雜的互文關係。蔡明亮的電影作為有別於侯孝賢等人以農業社會作為緬懷對象的新人類電影，他的影片根基必然深深扎在最能體現工業社會狀態的都市形態當中。臺灣都市以及都市人群的一切生存狀態，也就理所當然地成了蔡明亮電影所要一再追求的書寫主題。

　　關於工業社會催生的都市生活圖景，哈貝馬斯認為：已經解體的私人生活領域和幽靈般的公共生活領域，是現代都市的異化現象的兩個源泉——此地無處容身。[1]臺灣電影教母焦雄屏則是這樣看待自己身處的臺灣都市：「經過媒體的推波助瀾，荒唐紊亂的政經文化，以及擾攘倫俗的都市文化，攪得一般人眼花繚亂、無所適從。在秩序崩壞、倫理解體、道德頹喪的二十世紀末，臺灣像是暗潮洶湧的秀場，隨時蓄勢爆發政治、社會和經濟風暴。飽嘗心靈摧殘的老百姓，驚恐悽惶於混亂的現實，已無暇回顧整理歷史。生活現實是破碎、重疊、無秩序的片斷，縱橫交錯，無所謂順序先後，也無所謂輕重，它造成

1　哈貝馬斯著，曹衛東等譯：《公共領域的結構轉型》（北京市：學林出版社，1999年），頁17。

的結果是破壞、毀滅、死亡、分離。它們通常發生在都市，通常發生在中下社會階層，通常點染著悲觀、頹廢的世界觀。」[2]蔡明亮則說：「我為什麼悲觀？如果你生活在臺灣，自然會生出這種悲觀的心情。人的集體對未來有一種不定性的疑惑和悲觀。」[3]

　　臺北作為臺灣都市的一個縮影，是這種都市夢魘和工業文化的集中地，也是荒疏隔絕的心靈和徹底的疏離感堆砌的精神廢墟。曾經被視為臺灣電影標誌的長鏡頭寫實美學捕捉的不再是記憶時空的延續完整性，它變成了無止境的搜尋和漫無目的的消耗（因此固定不動的鏡位已變為一種奢侈），空鏡頭和大自然不再是救贖和緩解，生命是殘酷的荒蕪劫毀，以及無可奈何的聊賴和暴力。呈現在影像集合中的臺灣都市也是一副病中的身軀，除了無意義的呻吟，便是茫然無措的喊叫。都市人在歷史與現狀的雙重夾縫中，產生了嚴重的認同危機。面對這樣的一種心靈危機和卡夫卡式的荒蕪絕境，蔡明亮以自己的作品作著如實的呈現。相較於八十年代臺灣新電影無論是從宏觀的角度重寫臺灣歷史，或是從個人記憶出發以微觀的方式重建臺灣過去，都把集體記憶當作電影共通的主題，而蔡明亮卻幾乎不帶任何歷史感地深刻挖掘現代人性，無疑已超越了前人的框架，開啟了另一種關注。他的電影不再有上一代的使命感和對歷史的執著，而是從集體記憶的桎梏中掙扎出來，著重個人內心世界的探索和欲望的掙扎，深刻地把都市人的生存困境毫不留情地還原出來，這其間，最具代表性的莫過於身份認同的危機。

　　在蔡明亮唯一的一部短片《天橋不見了》中，湘琪一直在茫然地尋找兩樣東西，一個是不見了的天橋，一個是剛剛遺失的身份證。同時，在尋找的過程中，她卻又在不停地丟失東西。另一處，陸奕靜則

2　焦雄屏：《臺灣電影90新新浪潮》（臺北市：麥田出版社，2002年），頁2-3。

3　焦雄屏：《臺灣電影90新新浪潮》，頁217。

頑強地拒絕向警察出示自己的身份證。在這裡，蔡明亮直接用「身份證」這個個體生存於世的唯一證明卡片的丟失與拒絕出示，一針見血地把現代都市人的身份認同危機作了一番影像圖解。而本來作為溝通來往的天橋的不見，其實暗示了因為身份認同感的缺失，引發的對自我和他人的交流的懷疑與不能。這樣一種身份認同感的缺失，其實也可以說是「自我價值感、自我意義感的喪失」[4]。它一直深重地沉澱在蔡明亮的所有電影當中。

一　時間意識的消失

　　上個世紀八十年代初期，臺灣新電影因應臺灣社會的深刻變革開始崛起，整個電影場域幾乎全部熱衷於重塑過去的時間，而侯孝賢的《悲情城市》更將此種書寫歷史的使命感，推至救贖意義的巔峰。到了九十年代，這類以歷史救贖、鄉愁童年為主題，帶有強烈時間情懷的作品仍不在少數。諸如王童的《無言的山丘》、《紅柿子》，吳念真的《多桑》、《太平天國》，萬仁的《超級大國民》，徐小明的《去年冬天》，楊德昌的《牯嶺街少年殺人事件》，林正盛的《春花夢露》、《放浪》。這些影片延續新電影建立的寫實傳統，一再探本溯源地將個人的時間記憶，映照於集體的臺灣歷史經驗。

　　然而，從萬仁的《超級大國民》中，我們已然發現，新一代臺灣人的歷史感正在逐漸消退。所以片中阿德在形容像阿麗這一代只想出走的年輕人時說：「他們這一代沒有歷史。」此時，一個明顯的外圍變化在於，臺灣的空間正在從尚未工業化或工業化中的鄉土，轉向國際化、全球化的都市空間，電影開始把更多的目光投注於對日益全球

4　羅洛・梅著，姜志輝譯：《人尋找自己》（貴陽市：貴州人民出版社，1991年），頁45。

化與異質化的都市空間與生活經驗的呈現，時間意識逐漸遭受空間意識的壓制。也因此，我們不再能夠清楚地在影像中看到過去與現在的時間連續性，這也與臺灣整體價值觀的變動及空間的異質化緊密相關。

如果說，在萬仁的《超級大國民》中我們還能看到以阿德為代表的追尋歷史潮流卻最終被淹沒在歷史中的臺北人形象，那麼，到了蔡明亮等人的新人類電影中，時間意識在影片中已經完全退場，在所有角色的身上，我們尋找不到任何相關的時間信息。時間似乎總是凝滯成一段固定的空間，其流動感基本喪失。在小康們的身上，我們可以看到的只是他們的現時狀態，以及他們賴以棲身的軀殼和這個病中的都市。記憶似乎已經與漫長的時間流動無關，也不再有任何連續性，有的只是碎片般的幻想。所以，蔡明亮的電影一直都在摒棄回溯式的敘事，也沒有前瞻性的遠望。在他眼裡，生活只有眼前的荒蕪，沒有歷史也沒有前景，他也從不會讓角色在某一段特定的場景中作一些無謂的緬懷，他所極力觀照的是現代都市人的心靈狀態以及由此體現的所處環境的急速惡化。當下的心靈已是如此的慘敗不堪，回溯與遠望都顯得蒼白無力。蔡明亮之所以不像上一代導演那樣具有強烈的歷史感，也與他的馬來西亞華僑的身份有關。他於一九七七年才來到臺灣，臺灣所經歷的歷史遭遇對他而言並沒有太多的切身感悟。臺灣對蔡明亮來說，甚至只是個異鄉，他不會刻意去模仿上一代的前輩導演，做自己所沒有的帶有歷史意味的抒情或象徵。

三　空間身份的迷失

《青少年哪吒》一開始便為我們展示一個標準的封閉空間，兩個少年在封閉的電話亭裡，試圖撬開裡邊的錢櫃，亭外大雨磅礴，整個空間呈現出一種囚城的意象。蔡明亮的鏡頭總是能夠巧妙或者赤裸裸地構建這樣一種囚城意象。仍以《青少年哪吒》為例，阿澤三人醉酒

之後，散坐在一片廢棄的工地上，蔡明亮的鏡頭則在包圍工地的鐵絲網外移動。從這一包含象徵意味的鏡位構圖中，我們可以窺見：都市像是一個巨大的牢籠，所有生活其中的人都處於一種被封禁的狀態。影片的結尾，茫然四顧的阿澤與阿桂的一段對話，則為這種被封禁的狀態寫上一個標準的注腳：

「阿澤，我們離開這裡好不好？」
「你要去哪裡？」
阿桂搖搖頭，「你呢？」
「我不知道」

這群都市少年看似肆無忌憚，對一切都毫不在乎，實際上卻是在都市裡迷失方向與自我的臺灣人的寫照。可以說，他們已經產生了強烈的身份認同危機，而且體現在兩個層面上，一個是對自我的個體的認同，另一個則是對作為集體的都市的認同。因為認同的迷失，他們開始選擇逃離，卻又不知逃到哪裡。

　　蔡明亮對這種空間身份的書寫與闡釋，是有其延續性與成長性的。譬如，第二部影片《愛情萬歲》中的人物其實正是在想逃而不得的迷茫中成長起來的阿澤、阿桂們，它不再執著於對地域特質的展示。但是從角色的生活方式上，卻在一個層面成功展現了臺北的消費經濟典型。影片中的三個主角，都具有某種身份的斷裂。楊貴媚表面上是房產仲介，她的空間定位是從一個房子到另外一個房子之間來回穿梭，但這些房子卻又不屬於她自己。同樣，陳昭榮販賣的衣服與小康推銷的骨灰盒，與房子一樣，其實都是包裹身體的物件，甚至是身體軀殼的外延。有意思的是，這些容納身體的空間卻最終都與身體發生了錯位，彼此無法兼容。至此，在蔡明亮的影像書寫裡，空間身份徹底迷失。他把都市設計為一間實驗室，讓他的人物們游離其

中，如同一群蟑螂。當表面沉靜斯文的小康，帶瓶水偷偷闖進無人的公寓裡準備自殺的時候，我們已經可以發現：他選擇在無人的陌生空間裡對生命的自殺，其實是對外界的都市所作的徹底否決。在公司裡，他老是站在遠處看同事玩「搬家遊戲」卻不加入，也沒人邀請他加入。相對於群體的熱鬧，他的孤獨更加明顯，他無法認同別人，也不被人所認同。

到了《河流》，蔡明亮的視角變得更加內省，幾乎剝離了前兩片與都市的緊密聯繫，而進入一個更內在、純粹的隱私空間。但它與都市之間的關聯卻因為對一條河流（一座城市的內河一直被視為都市的血脈）的展示獲得了某種深化：這個都市已經比前兩片所呈現的病得更嚴重了。《洞》中的都市也病得越發嚴重，實實在在的疾病開始在這個城市蔓延，人們越來越萎縮於自我的封閉空間。《你那邊幾點》則將都市的觸角延伸到巴黎，借助湘琪作了一次逃離臺北的嘗試，但我們最終發現，在都市的相同夢魘下，湘琪在巴黎依然找不到心靈的棲身之所。《不散》裡有更多的圍欄意象，即使在超越了現實的鏡像寓言之間，出路依然沒有找到。《天橋不見了》和《天邊一朵雲》最終都把鏡頭對準了相對純淨的天空，對於天空底下的這個都市，以及活在這個都市裡的個體，都已經迷失了自己，再也尋不見自己的身份證明。蔡明亮似乎已經絕望。

三　言說能力的喪失

在《悲情城市》裡，因為梁朝偉普通話水平的低下，導演侯孝賢乾脆把他設計成一個聾啞人的角色，影片卻也因此獲得了一種深厚的歷史感。梁朝偉所飾演的文清，成了近現代臺灣的集體象徵，他的聾啞特徵隱然與近現代臺灣的歷史、文化遭遇相契合。在百年間，臺灣經歷了諸多時代的變遷，多個政治實體的統治，多種文化形態的操

弄。可怕的是，每一次變更都不能實現徹底覆蓋，臺灣在多重夾縫的交叉雜糅之中，漸漸迷失了根性。臺灣人則對自己的身份產生了某種悲情般的茫然，不能言說也不知如何言說，語言似乎開始失效。

　　然而，作為思想的工具，人們必須借助語言來把握這個世界。從這個意義上說，人以語言之家為家。語言更是人們交往的工具，語言的作用性只有在社會交往中才能顯現出來，它其實體現的是一種關係，參與性與交際性是其根本特徵。因此，語言的要點不是「表達」，而是溝通。但是，「隨著自我感的消失，與之俱來的是我們喪失了用來彼此交流深邃的個人意見的語言」[5]。而處於認同危機中的個人，其語言自然也失去了生活的氣息，甚至對於由機械形體堆砌而成的都市夢魘而言，語言已經失去了存在的理由。

　　這種言說能力（欲望）的喪失反映在電影場域，便是藉由人物的失語特徵驅動的電影形態與表現技巧的「異化」，作為臺灣電影標誌性手段的長鏡頭美學也因此得以產生與成熟起來。並通過侯孝賢及楊德昌等人的電影獲得了世界性的認可。

　　到了蔡明亮等人的新人類電影的出現，這種言說能力的喪失依然在電影中得以延承。但是，侯孝賢們所背負的沉重的歷史感此時已經消散殆盡，工業社會夢魘下的心靈危機開始取而代之。言說能力的喪失更多的表現在角色的沉默與木訥之中。尤其是蔡明亮的電影，對話成了觀影者的一種奢求。

　　蔡明亮電影的言說欲望的喪失至少可以體現在兩個方面：

　　第一，作為言說主體的角色的語言貧乏。從有聲電影誕生至今，對話在一部影片裡被倚重的成分越來越大，它幾乎成了故事得以展開的必然載體。但是，通過對蔡明亮電影的凝視，我們不難發現，影片中的角色大都處在一種失言的狀態，他們彼此之間似乎都無話可說。

5　羅洛·梅著，姜志輝譯：《人尋找自己》，頁45。

言說的欲望首先來自於交流的欲望，一旦交流出現欲望缺席，言說自然遭遇封閉。在臺灣這樣一種成熟的工業社會都市型態下，「以物的依賴性為基礎的人的獨立性」逐漸代替了「人的依賴關係」[6]。在這樣一種交替的過程中，人的語言開始變得單一而枯燥：「我們彼此進行交談時所用的唯一可以瞭解的語言，是我們彼此發生關係的物品。我們不懂得人的語言了，而且它已經無效了。」[7]在《愛情萬歲》中，我們可以發現，在殯儀館裡討論靈骨塔時，人們可以滔滔不絕，可以使用非常豐富多彩的詞彙，言者聽者都心領神會、樂此不疲。同樣的，楊貴媚在推銷她所代理的房子時，用詞也一樣精彩紛呈。可是，我們從沒看清楚她言說的對象，這些客人出現的形式不是在電話的那頭、根本不見人，就是進來看房子，卻對楊貴媚的宣傳解說不理不睬，因為已經機械複製化的人際關係，楊貴媚熱情洋溢的音調，在客人看來，不過是一種職業手段，沒人信任她到底在講什麼。同時，在職業的言說之外，當她與陳昭榮瘋狂地做愛時，她卻已經沒有任何言說的欲望了，有的只是純粹的肉體情欲。這種失語狀態也出現在湘琪在《你那邊幾點》裡的巴黎之旅：在嘈雜的餐廳裡，她看不懂法文的菜單，一向以母語為驕傲的法國服務生對她總是視而不見；打電話時，隔壁電話亭的法國男子以「普適話語」般的方式對著話筒咒罵，使其落荒而逃；當她乘坐地鐵時，發現所有人都下了車，她卻因為聽不懂法語廣播，根本不知道地鐵因發生事故而停開了。在蔡明亮所有的影片中，我們自始至終都沒有聽到他們中任何一個人的言語涉及到感情界地，似乎人們的談論對象一旦進入生活和意義的場域，原本豐富精彩的語言立刻將變得枯燥無味了，事實也是如此。人生的意義、情感的況味在蔡明亮的電影中成了角色之間的禁諱話題，成了彼此極

6　《馬克思恩格斯全集》第46卷（上）（北京市：人民出版社，1979年），頁104。
7　《馬克思恩格斯全集》，卷42，頁36。

力隱藏的言說對象。這些隱藏都深刻地暴露在《青少年哪吒》裡的小康父子間的親情（這種父子間不能得以正常表達的感情在後面的幾部片子裡得到了某種變異的救贖，在《河流》裡是父子的同性亂倫，在《你那邊幾點》是父子隔世的神交）、阿澤、阿桂之間的愛情；《愛情萬歲》裡的小康對陳昭榮的畸情；《不散》裡湘琪對小康無法表達的感情；《天邊一朵雲》裡小康與湘琪之間令人悲憐的溝通障礙。甚至在相對溫暖的《洞》中，小康與楊貴媚的情感交流也被壓抑成了臆想的歌聲與身體的舞蹈。

　　第二，作為言說載體的電影語言的「異化」。關於什麼才是真正的藝術語言，至今沒有一個清晰的定義，尤其在現代藝術與後現代藝術交匯雜糅的今天。羅洛・梅認為，現代藝術所使用的抽象的、碎片式的表達方式讓人越發迷糊，「在現代藝術和現代音樂中，我們也發現一種不傳達交流的語言。如果大多數人甚至有才智的人看著那些現代藝術卻不知道其奧秘何在，實際上他們也就什麼也沒有懂得」[8]。羅洛・梅的這種觀點所強調的現代藝術晦澀難懂的一面，在電影這一新生藝術中表現得尤為突出。諸多現代與後現代電影常常能夠創造出艱深的電影語言，尋求一種私語化的表達，結果同樣流失於創作語言與觀看語言的鴻溝與對峙。最為明顯的莫過於蒙太奇的誇飾使用，鏡頭剪輯方式的神秘莫測。相比之下，我們常常把好萊塢式的電影語言模式，視之為熟見的「正常」表達——張弛有度地展開故事情節，細膩有致地刻畫人物性格等等。至少，飽含意義的對話與適當表意的音樂無論如何都是必不可少的。如果這樣的方式是「正常」的，那麼，從任何層面上來看，蔡明亮的電影語言都絕對是一種「異化」。它的極致表現是在一部影片中最少時只出現了一百句對話。我們知道，早期電影理論家愛因漢姆曾經極力反對對話對電影的介入。他的理由

8　羅洛・梅，姜志輝譯：《人尋找自己》，頁46。

是：「聲音對白和畫面是兩個對立的手段，這兩種手段為了吸引觀眾
而互相爭鬥，卻不是通過相同的努力來表現同一樣東西，結果造成了
一場亂糟糟的合唱，互相傾軋，事倍功半。」[9]在這裡，愛因漢姆將
對白和畫面純粹對立起來，顯示了早期電影理論的巨大局限。因為他
只看到了它們的「爭鬥性」，而沒看到正是因為這種對立性產生了一
種新的藝術可能。但是，蔡明亮的電影語言卻在很大程度與愛因漢姆
的這種理論產生著某種暗合，他對對白的刻意排斥似乎正在掉進愛因
漢姆理論的陷阱。然而，我們必須注意的是蔡明亮電影的訴求主題，
他所要表達的荒蕪孤絕的心靈沙漠與他的藝術呈現之間是否是得當
的。應該說，蔡明亮電影語言的這種「異化」只是他在表達上的一種
策略，是為內容找到的最恰當的一種形式。對對白的刻意避離，在製
造中國傳統國畫的「留白」效果、增加畫面表現的飽滿度的同時，也
是對現代都市人言說能力的喪失的完美展示，以便更加深刻地剖析都
市夢魘下的人們「自我價值感、自我意義感的喪失」。

　　　　　　　　　　　——本文原刊於《華文文學》2009年第1期

9　愛因漢姆著，邵牧君譯：《電影作為藝術》（北京市：中國電影出版社，1981年），
　　頁163。

媚俗的第二滴眼淚

──兼談第五代導演群的世俗化

　　米蘭・昆德拉說：「有兩滴眼淚，第一滴淚說，看到兒童跑在草地上多好；第二滴淚說，看到兒童跑在草地上，我與全人類一起被感動，多好。因為第二滴眼淚，媚俗得以誕生。」[1]在昆德拉看來，媚俗是「將既有的愚昧，用美麗的語言把它喬裝，甚至連自己都為這種平庸的思想和感情流淚」。「這是以作態取悅大眾的行為，是侵蝕人類心靈的普遍弱點，是一種文明病」。[2]

　　英格瑪・伯格曼說：「我用的那種機器在構造上就是利用人類的某些弱點，我用它來隨意撥弄我的觀眾的感情，使他們大笑或微笑，使他們嚇得尖叫起來，使他們對神仙故事深信不疑，使他們怒火中燒，驚駭萬狀，心曠神怡或神魂顛倒，或者厭煩莫名，昏昏欲睡。因此，我是一個騙子手，而在觀眾甘心受騙的情況下，又是一個魔術家。」[3]

　　昆德拉揭示了媚俗的實質，而英格曼則在無意間詮釋了在流行文化流程中媚俗所具有的工具性。媚俗作為現代語境中一個極為重要的概念，已經不可避免地成為處在世俗化進程中的中國電影創作流程裡或巧笑嫣然或明火執仗的元素之一。明火執仗者以媚俗為樂，以媚俗為目標，自然無可厚非，而且如能媚俗到極致，從而生發出另一種可

1　米蘭・昆德拉著，許鈞譯：《小說的藝術》（上海市：上海譯文出版社，2003年），頁78。
2　米蘭・昆德拉著，許鈞譯：《小說的藝術》，頁78。
3　英格瑪・伯格曼著，韓良憶等譯：《伯格曼論電影》，桂林市：廣西師範大學出版社，2003年。

敬的藝術來。《大話西遊》便是一個極具代表性的影片，它能將俗媚
到極點，媚到生成反諷的意味，在超越常倫的狂歡中解構了現代社會
的印跡。無怪乎有人看了多遍之後竟在心底生出一種淡淡的淒涼，不
笑反悲。當然還有馮小剛，總是在極盡媚俗之能事的喧囂中，呼應著
時代的生活氣息（即使很多時候，這種呼應只停留於某些表面與言詞
的狂歡）。美國桂冠影評人寶琳·凱爾在其名篇《垃圾、藝術與電
影》中說：「好的垃圾讓我們對藝術有了胃口」，那麼，不妨修改一
下，「好的垃圾讓我們對媚俗有了胃口」。

　　真正讓我們倒胃口的不是垃圾，而是披在垃圾身上的那層華麗而
厚重的棉袍——明明是垃圾，卻偏要裝出一副岸然的道貌，擠出一份
哲理的奶汁。「對著一面會撒謊又會美化人的鏡子看自己，並帶著激
動的滿足認知鏡中的自己」[4]，相對於明火執杖的媚俗，他們一向或
以巧笑嫣然為粉飾，或以深沉大義作標榜，生怕與媚俗牽扯起來，而
「將人的存在中本質上不能接受的一切排斥在它的視野之外」[5]。然
而，有意思的是，在文藝史上，真正追求真理與生的悲劇的藝術家總
是厭惡衣著的笨拙與虛偽。比如羅丹，他塑造的少女是赤裸的，母親
是赤裸的，聖約翰洗禮者是赤裸的，不僅於此，他也讓巴爾扎克與雨
果赤裸著。同樣，純正的電影藝術家也不會止步於禮服與禮帽之前，
他們總要把更自然、更完整的電影從衣著的外殼裡掘取出來，只有看
見了電影的赤體，才能洞見電影的內心與軀體所構織成的山川大地。
當然，這裡所說的「衣著」指的已不完全是外在的包裹身體的物事，
對「衣著」的摒棄更不是如美國電影理論家讓-皮埃爾·格昂所宣稱
的那樣，「不僅應該將傳統藝術的美學追求棄置不顧，而且向公眾的
所有低俗趣味屈服投降」。這裡所說的「衣著」是一種內在的東西，

4　米蘭·昆德拉著，許鈞譯：《小說的藝術》，頁78。
5　米蘭·昆德拉著，許鈞譯：《小說的藝術》，頁78。

它試圖在電影的血液裡奔突流轉，其結果卻讓電影在瞬間爆肥，從而在很大程度上遮蔽了電影所該有的輕盈與明快。合適而恰當的「衣著」是必要的，否則影片淡而無味、慘白無力。我們反對的是一種庸俗的「思想主義」的態度，這種態度總是要給各種各樣的影片強加上各種各樣的「思想」，它的直接惡果則是使影片像一個落魄的富翁，除了厚重的「衣著」還在頑固地裝飾它淺薄的「思想」，其他什麼也沒剩下。電影的發展歷史已經證明，影片不需要超載的「思想」，那些出於傳教或攀比式的目的機械地被安裝上它所不能承受的「深刻」的影片，在時間的解剖刀下，其虛偽與淺薄最終無處遁形。而在我們做餘光一瞥的剎那，卻發現許多不以「藝術」自居，明確標榜娛樂的電影卻總能很痛快地拋卻了思想沉重的衣著，還給觀眾一個赤裸裸而純正乾淨的媚俗。

在這裡，一個頗具諷刺意味的二元悖反發生了，對媚俗的刻意避離卻走向了隱性媚俗的陷阱，並最終觸及到媚俗的實質，成為了「媚俗的第二滴眼淚」；而對媚俗毫不隱諱的追求，卻在一個流動的頂點上產生了變異，反倒擺脫了媚俗的語義限定。這幾年名字頗響的幾部影片，比如《花樣年華》、《周漁的火車》、《尋槍》、《臥虎藏龍》、《英雄》等，也都難逃隱性媚俗的輪廓，尤其是《英雄》，明擺著是眼饞李安的風光，拍攝之始便以衝擊奧斯卡的小金人為目標，然後以黑澤明絢麗的色彩精心塗抹，牽強多於流暢地營造出一種「唯美主義」的視聽風格，如同寶琳・凱爾所批判的那樣，「為了偶然的細微火花，而不惜絞盡腦汁搜尋這樣一個畫面，其後果是現實變得枯萎了」，但是，既然已經選擇了這條路，如果能走得堅決些，按說本也無可厚非，卻偏是不肯「媚俗」，捨不得割掉思想的衣襟，非得讓影片表達點慷慨的大義，承載些深沉的哲思，結果在一個曼妙的轉身之後，大唱權力的讚歌、抒發天下和平，在給影片套上一頂歷史主義的帽子之後，讓一切故事的真假對錯都跪著請那個惡名垂青史的皇帝來評判。

這個殺人如麻的皇帝變成了愛天下、愛和平的英明仁德之主，委實讓人哭笑不得。坦言媚俗並不可笑，可笑的是非得在媚俗中硬塞進許多微言大義。

當然，以上言論可以視之為一種指摘，而且，不可否認的是，指摘常常因為缺乏歷史的觀照而流於片面，所以，對當代中國電影的隱性媚俗傾向進行指摘的同時，我們的視野似乎應該擴展到它所處的整個歷史語境中，探索以第五代導演群為代表的中國電影在世俗化過程中所呈現出的特殊風貌。唯有如此，我們才不至於因為無法進入歷史而讓指摘顯得支離破碎。

在通常意義上，藝術與時代精神總是要在某個層面上互為影印，藝術的生發與時代精神的主要傾向在前進的趨點上總是要保持著某種顯而易見的一致。然而，對照中國電影與中國時代精神的階段性訴求，我們卻發現，它們的腳步竟然具有頗大的差異甚至偏離。

當中國社會從漫長而窒息的環境中跋涉出來的時候，積聚了許久的反思大潮開始噴薄而出，政治上對解放思想的倡導也帶動了整個文藝界對主體性回歸的大聲鼓噪，「人的自由與解放」、「人道主義」等口號被重新提出，當時的中國需要一個有足夠對抗能力的時代精神，用以消解積重已久的從文革時期淤積下來的神聖化傾向。與此同時，在政治新思維的引導下，中國社會也在逐漸走向世俗化。所謂「世俗化」指的是「從社會的道德生活中排除宗教信仰、禮儀和共同感的過程」[6]。它是一種細化的過程，在某種程度上，是一種從整體的共同意識到純粹個體的生存體驗的轉向。對世俗精神的渴求被視之為當時文藝界前進的方向，一系列反映世俗生活的文學作品開始甚囂塵上。可是，當我們把關切的目光轉向電影場域的時候，卻驚訝地發現，在

6　讓-皮埃爾・格昂著，陳旭光、許樂譯：〈論21世紀初期電影藝術的命運〉，《世界電影》2004年第1期。

眾聲喧嘩之中，電影界所迸發出來的熱鬧似乎與這種渴求並沒有太大的關聯。以陳凱歌、張藝謀為代表的第五代導演群也並沒有在很大程度上刻意迎合這種世俗化的吶喊，他們的《黃土地》與《紅高粱》雖然是對民俗與民間生活的描寫，但那只是一個外殼，其骨頭裡仍然是一種對民族與歷史的宏大敘事，電影技術的革新與表現手法的突破無法真正排除儀式般的信仰與歷史的共同感。陳凱歌尤為明顯，他此後的幾部影片都在癡迷於歷史的厚重感，包括獲得西方認可的《霸王別姬》，「歷史」成了他「縈迴不去的夢魘」。張藝謀雖然曾經嘗試游離，但《代號美洲豹》和《搖啊搖，搖到外婆橋》都最終以失敗而告終。因此，我不認為該時期第五代導演的影片已經「消解了原有宏大敘事電影的神聖魅力」，相反地，第五代導演群對視覺造型的重視以及對電影好看性的強調，並沒有凝滯他們對「歷史的反思與控訴」一如既往的偏好，也就是說，歷史仍然是他們電影敘述的元話語，而且，現實政治使命感也反而變得越發濃厚。在這裡，中國電影的主流與時代精神的籲求產生了第一次錯位，電影的世俗化腳步明顯沒有跟上社會的世俗化進程。

　　八十年代精英知識分子們對世俗精神的訴求，終於在九十年代以後得到普遍的實現，中國社會迅速向世俗化發展，訴求進入了實踐與物質的層次。在市場經濟的勃興大潮催生下，文化界以無可挽回的趨勢向市場化發展，文化消費主義等大眾文化價值取向應運而生。在這裡，另外一個二元悖反產生了，「新的社會文化狀況……導致文化價值觀的轉變，導致知識與權力的關係的變化，精英式的人文知識分子喪失了原來的啟蒙領袖、生活導師地位，從中心被拋向了邊緣。」[7]顯然，世俗精神的膨脹程度遠遠超出了他們原先的預想。這樣的邊緣

7　陶東風：《社會理論視野中的文學與文化》之《人文精神與世俗精神》，廣州市：暨　南大學出版社，2002年。

化處境必定意味著對世俗化的反思也成為了一種不可避免。知識分子
們開始站出來大聲宣揚人文精神，希望以一種更高的倫理和形而上的
超越秩序來對抗世俗秩序，也就是說，他們的籲求又一次發生了轉
向，於是對帶有某種神聖化的人文精神的重新尋找成了時代精神新的
追求目標。當我們又一次把目光投向電影場域以及風頭正勁的第五代
導演群，卻發現其中的風物已經在不經意間發生了變換。陳張二將居
然齊步轉向，開始朝著世俗化的方位伸出試探的手指，《有話好好
說》、《幸福時光》、《和你在一起》等影片作為他們手中三枚探路的石
子，雖然並沒有激起多大的波瀾，但卻是他們逐漸剝去歷史沉重的外
衣，開始關注個體的生存體驗的風標。直到《英雄》橫空出世，陳凱
歌也轉身著手拍攝所謂魔幻武俠電影《無極》，第五代導演群的世俗
化進程才算是真正邁出了實質性的一步。當然，張藝謀與陳凱歌作為
第五代導演群的旗艦（雖然其他導演多已耽於沉默），也並沒有完全
捨棄他們曾經開創的那個電影時代所賴以延續的格調，於是，我們在
《英雄》中還是看見了歷史的印跡，但是，遺憾的是，這些印跡明顯
是蒼白而空泛的，是第五代導演群在世俗化進程中的一種懷舊情緒，
是對往昔美好歲月垂死的紀念，他們其實不甘心就此「淪落」，還在
做著最後的掙扎，試圖抓住些什麼，可惜，最後什麼都沒抓住，反而
因為強行安裝了「歷史」而變成了一頁隱性媚俗的注腳。張藝謀也顯
然意識到了這一點，他的第二部武俠片《十面埋伏》就非常乾脆地拋
卻了對歷史的探究，讓歷史徹底淪為外殼，讓視聽消費占據了影片全
部的指向。第五代導演群的世俗化由此宣告完成。中國電影也再一次
背離了時代精神的籲求，呈現出一道頗為有趣的錯位風貌。

　　其實這樣的錯位和背離不僅僅存在於九十年代以後的中國電影，
只要我們站在歷史的角度來審視，就可以發現，早在二十年代的中國
電影，便已經開始呈現出這樣的風貌：五四運動之後文藝界洶湧澎湃
的呼聲——對人性的抒發、對現實的觀注，也並沒有在電影場域引發

足夠的波瀾，當時的中國電影似乎獨立於外面的世界，執著於對神怪、俠異的幻想，現實在電影裡似乎越發上浮，成為一次縱躍、一口仙氣，直至虛無縹緲。同樣的，在法國，當西方文藝理論界宣稱「作者已死」的時候，「作者電影」的概念卻同時誕生。是什麼原因造成了這種背離和錯位？我想，其中有一個因素是不可忽視的，也是電影場域所獨有的一種現象或者階段：炫技。無論如何強調電影的藝術性，電影作為科技發展的附屬物這一事實是無法否認的，當電影所依賴的物質屬性——科技取得新的發展與突破，電影的表現方法與形式當然也要變得多樣起來，許多曾經只能停留於想像卻無法實施的拍攝技法日益成為一種可能。於是，對新技法的展示（炫耀）理所當然地成為電影拍攝者爭奪取悅觀眾的一種最有效的手段，電影作為大眾文化的特性也由此顯現。因此，我們就不難解釋二十年代中國電影對神怪俠異等電影類型的著迷，這種風潮的形成正是電影技法得到突破，並進入炫技階段的一種映照；同樣的，我們也可以以此解釋，當電腦特技成為電影的新寵時，電影製作方們何以一再強調自己的電影在電腦特技上投入了多少巨額資金，以滿足觀眾對視聽刺激的欲望。因此，當張藝謀們準備進入這片領地的時候，他們也在循規蹈矩地做著這樣的炫耀，也許剛開始還有些生澀與害羞，後來便一下子熟練與恣意汪洋起來。接下來，也許我們可以期盼陳凱歌的《無極》的粉墨登場。

　　那麼，我們又該如何看待第五代導演群這一奇特的世俗化進程呢？另外，面對在這一進程中出現的隱性媚俗傾向，我們又該採取何種更為理性的態度呢？

　　我以為選擇開放包容的態度是必要的。雖然不能完全說「電影是神奇的方便藝術」，但也終究有著大眾文化的寬廣背景。無論是媚俗還是隱性媚俗，之所以成為時下第五代導演群乃至中國電影創作流程中一個重要的元素，是有其深層次的大眾文化因素的，應該引起足夠的重視與正確的認識。其實俗與雅本就是一對難以明確劃定的矛盾

體，它們常常要隨著時間的推移發生身份轉化，也都應該可以成為電影創作的一種手段，不必對俗擺高姿態作鄙視狀，也不必對雅故唱反調作粗俗狀。藝術沒有合法性。

　　　　　　　　　　　——本文原刊於《福建藝術》2006年第1期

二
臺下看戲

範式、方法與現代性：歷史劇創作的三個基本問題

——以戲曲為考察中心

　　歷史劇創作的問題，不是新問題，但總會在某些特定的時段重新活躍起來，成為討論的焦點。究其原因，除了「歷史劇創作」作為實踐始終處在一個進行時態，一些新的作品不斷引發著新的爭議與思考，更重要的是，「歷史劇創作」作為一個學術範疇，還沒有形成一種可靠和穩定的「範式」，進而影響著創作方法的解放和歷史劇的「現代性」問題的辯證性探討。

一

　　「範式」是美國著名科學哲學家托馬斯・庫恩提出的重要學術概念。在他看來，一門學科乃至一項技藝成熟與否的標誌，端看其是否形成了一套自足的範式體系。在尚未成熟的學科中，共識往往是缺乏的，幾乎所有重要的、甚至是最基本的概念都還處於爭論之中，也就不存在一個普適意義上的「範式」。[1]如今，「範式」理論早已突破科學哲學範疇，被其他人文社科領域廣泛接受與使用，也為我們思考「歷史劇創作」問題提供一種新的維度。一九四九年以來關於「歷史劇創作」的大討論主要有兩次，一次是在上個世紀六十年代，一次是

1　參見托馬斯・庫恩：《科學革命的結構》第五章〈範式的優先性〉（北京市：北京大學出版社，2012年），頁36-44。

在二十一世紀初，前後間隔近四十年，但其討論中心依然圍繞著一些
基本的概念展開，如「史」與「劇」孰先孰後、誰是根本，「歷史真
實」與「戲劇虛構」的關係究竟如何等等。即便又過了十來年，因為
青年劇作家羅周的幾個歷史劇作品所引發的新一輪討論，也依然擺脫
不了如上基本議題。

　　「範式」的難以建立，一方面說明「歷史劇創作」問題的複雜性
遠超想像，它不僅關係著藝術創作的生成規律，也同時被賦予了許多
特定語境下意識形態的規約；另外一方面，「範式」的缺席，也造成
了「歷史劇創作」的實踐者們無所適從與左右徘徊的焦慮狀態。「他
們不斷地以聚訟紛紜的『歷史劇』概念構思作品，同時又受歷史劇爭
論的影響，戲劇觀念和創作主旨也總會處於動態的變化狀態。一方
面，帶著具有一定困惑性和動態性的概念進行現代戲曲歷史劇創作
時，作家或堅持自己的史劇觀而背負一定的思想壓力，或始終處於困
惑狀態而使歷史劇創作體現創作思想上的不可避免的矛盾性。」[2]因
為沒有相同的符號概念、相近的理論話語和相似的模型範例，就無法
形成一個有效的意義共享空間，也避免不了與其他「範式」的曖昧不
清，最終只能求助與挪用相鄰或似乎相近的「歷史學」範式作為評判
標準，從而導致相對成型的「歷史學」範式以一種充滿優越感的姿態
對「歷史劇」領域的侵入與占領。

　　一九四九年以來關於「歷史劇創作」的幾次討論，始終都無法理
清「史劇」與「史學」之間的邊界問題，其核心原因便在於未能認識
到「歷史學」與「歷史劇創作」應該是、也必然是兩種完全不同的實
踐與理論「範式」。當理論家試圖用歷史學的「範式」去闡釋歷史劇
的創作實踐問題時，總會發現，他們的觀點似乎言之鑿鑿且不言自

2　孫書磊：〈論歷史劇創作原則的多元性〉，于平、薛若琳主編：《燭照歷史　穿越古
　　今──新時期戲曲歷史劇創作學術研討會論文集》（北京市：中國戲劇出版社，2009
　　年），頁272。

明，又似乎總是顯得空洞乏力，無法讓創作者信服。歷史學的「範式」有其自成一體的特有概念、話語與模型，而當它被當作一個前提與標準去控制與要求歷史劇的創作「範式」時，就不可避免地成為「歷史學」對「歷史劇創作」的一次「殖民」之旅。歷史學的「範式」決定了他們觀看歷史劇的角度與方式，決定了他們對「歷史真實性」的單一選擇與價值判斷，甚至規訓著本該屬於歷史劇自有的創作方法。這種尷尬的處境讓創作者深感無奈，卻又因為自身「範式」的缺席而難以辯駁。

在語義學層面，歷史劇是「歷史」與「戲劇」的疊加，但歷史劇的「歷史」已非「歷史學」學科意義上的「歷史」。歷史劇在某種意義上是超歷史的，它追求的是歷史的廣度與深度，而不是歷史的淺層與圖解。基於藝術敘述的歷史劇自然難以複製歷史本身，但基於考古發現的歷史學也未必便是可靠的歷史本身。「歷史本身」和「歷史敘述」是性質完全不同的兩個概念，甚至在某種程度上，歷史學和歷史劇都是關於歷史的敘述，只是使用了不同的「範式」。

因此，對於歷史劇創作者而言，歷史劇的創作必須以創作一部可感的藝術作品而不是機械地複述一段歷史推演為根本目的；而對批評家而言，對歷史劇所進行的任何闡釋與價值判斷，也都必須建立在歷史劇屬戲劇的基本「範式」基礎之上。在這兩個層面，在歷史劇創作領域引領一時風尚的福建戲曲的感受尤為強烈。早在上個世紀八十年代，著名劇作家鄭懷興面對史學家的質疑，就曾大聲抗議：「歷史劇是藝術作品，不是歷史教科書」。[3]劉寶川、王評章等福建戲曲理論家也「不贊同歷史劇必須再現歷史真實，還歷史以本來面目的觀點。歷史劇決不是為了表現歷史的真實，生活的本來面貌，而是為表現它們在心靈價值上的意義。因此我們絕對不能以歷史史實代替審美價值」。[4]

3　鄭懷興：〈歷史劇是藝術作品，不是歷史教科書〉，《戲曲研究》第16輯。
4　劉寶川、王評章：〈不能以歷史真實代替審美價值〉，《戲曲研究》第16輯。

這不禁讓人聯想到萊辛作為理論家為高乃依的歷史劇創作所做的辯護，他在《漢堡劇評》中直截了當地表達不滿：「伏爾泰和他的歷史考證是非常討厭的。讓他在自己的《世界通史》裡核實年月日去吧！」[5]在他看來，「悲劇不是編成對話的歷史。對於悲劇來說，歷史無非是姓名匯編。如果作家在歷史當中發現許多情節對於他的題材的潤飾和個性化是有益的，他儘管利用就是。人們既不該認為這是他的一件功勞，也不必認為這是一樁犯罪！」[6]「對一個作家來說，性格遠比事件更為神聖。」「要麼選擇歷史所允許的形式，要麼選擇另外一種更符合作家在小說裡所要表現的道德的目的的形式」。[7]

　　只是，面對歷史學過度的侵犯，中外歷史劇創作者與部分理論家可以輕而易舉地表達抗議，但自身「範式」的建立依然艱難。一個可見的原因在於，歷史劇自概念出現之始，就被塗上了許多外加的屬性，而其最根本的藝術屬性卻逐漸被遮蔽，進而被有意或無意地忽視。因此，有必要回到原初的藝術學觀念裡去重新發現與強調歷史劇的藝術屬性，以此作為建立其基本「範式」的根基。柏拉圖出於對理念的推崇，認為現實世界只是對理念世界的模仿，而藝術更不過是對現實世界的模仿，但在亞里士多德看來，正是因為模仿的存在，藝術才能更好地認識現實世界，也比現實世界更真實。柏拉圖與亞里士多德關於「模仿」的爭論，對研究今天的歷史劇問題依然有著重要的啟發性意義。基於「模仿」原則，歷史劇應該被視為對歷史的模仿，而不是對歷史世界的絕對複製，據此也才有了根本性的美學意義，甚至才獲得了獨立價值，這種價值是藝術學屬性的，而不是歷史學屬性的。只有對歷史的模仿——而不是對歷史的複製，才能使歷史劇與貌似強硬堅固的歷史之間隔開了一個安全的距離。這是一個關鍵的甚至

5　萊辛著，張黎譯：《漢堡劇評》（北京市：華夏出版社，2017年），頁158。

6　萊辛著，張黎譯：《漢堡劇評》，頁125。

7　萊辛著，張黎譯：《漢堡劇評》，頁167。

具有決定性意義的距離，這個距離不僅是屬美學的，也意味著，歷史劇獲得了探討各種可能性的權力，最終獲得文體上的自由，而文體的自由，不就是「歷史劇創作」逐漸逃離「歷史學」控制、建立自身「範式」的必然源頭嗎？譬如，在歷史劇中追問細節，是遵循「歷史學」範式的批評家們樂此不疲的一道程序，但因為「模仿」原則的確立，歷史劇的細節與歷史學的細節，就被賦予了兩種不同的概念，一味地用歷史學的細節去追問歷史劇的細節，便失去了其學術法理性。因此有劇作家就旗幟鮮明地提出，「真正優秀的歷史劇作品，是歷史劇作家對作家本人個體生命誠懇而獨特的體驗和對歷史與時代獨到而富有勇氣的闡發……歷史劇所以稱之為歷史劇，就是以現代人的立場去探究古代的奧秘，從而找到古代與現代、古人與今人的相通與共鳴。『探究』不是『利用』，不是為了急切逢迎當下時政熱點或流行話語的古代版的『說明書』。我們不能把『歷史的反思』轉換為『歷史的證明』，這樣就失去了歷史劇創作的意義，也容易導致歷史劇創作走向膚淺和平庸。」[8]

　　當然，在中國特殊的語境下，剝離歷史學範式去建構歷史劇的範式，比西方要艱難得多。莎士比亞等人的歷史劇便沒有遭受過太多的史學質疑。而中國人對歷史的虔誠與篤信幾乎成了一種集體無意識，是深入骨髓的，尤其對史家近乎宗教式的盲從。雖然在中國的史家經典裡，照樣充滿了許多戲劇式的無法證實的細節敘述，但它們依然以其「歷史原教旨主義」的姿態塑造著國人的歷史情結，也就是說，如果你不是圍繞「歷史本身」展開敘事，那任何文本都是可疑的「犯禁之舉」。二十世紀開始勃興的新歷史主義在一定程度上打破了「歷史原教旨主義」的幻象。在新歷史主義的視域裡，歷史是被觀念創造

8　羅懷臻：〈新時期歷史劇創作之我見〉，于平、薛若琳主編：《燭照歷史　穿越古今──新時期戲曲歷史劇創作學術研討會論文集》，頁66。

的，不同時代的觀念創造了不同時代的歷史。這種觀點，也影響到後來的歷史劇創作問題的探討，開始在實踐和理論兩個層面出現一些不再那麼堅硬的新認識。

譬如，鄭傳寅便指出「有些批評者把歷史劇當成了歷史著作，對於歷史劇的藝術虛構缺乏正確的認識，斤斤求之，一葉障目，不見其餘，故而未能得到劇作家的理解和普遍認同。」[9]安葵更是直言：「在多年的歷史劇評論中，我們常常強調『古為今用』和『歷史真實』這樣兩個標準。從某個角度說，這樣的強調是有意義的；但從今天的創作實際看，應該更強調歷史劇的詩性。只有在歷史劇具有詩一樣的感人力量時，它才可能發揮出古為今用的作用。歷史真實只是創作歷史劇的基礎，它真正發揮感人效果的是感情的真實。」[10]

蘇格拉底曾斷言未經省察的人生是不值得過的，同樣，對於劇作家而言，未經省察的歷史也是不值得敘述的。「歷史劇創作」作為一種學術範疇要想建立自己的「範式」，擺脫史學的束縛與規訓已屬必然的過程。問題在於，轉換範式意味著看待世界方式的改變。過往的世界既可以用「歷史學」的範式來把握，也可以用「歷史劇」的範式來理解。儘管亞里士多德已經做出過價值判斷，指出「詩是一種比歷史更富哲學性、更嚴肅的藝術。」[11]但在通常情況下，我們其實也無法證明這兩種觀照歷史的方式孰優孰劣，因為它們之間存在著托馬斯‧庫恩所說的「不可通約性」，也就不能輕易地給出非此即彼的答案，但也正是這種「不可通約性」的存在，至少有一點可以明確：歷史學與歷史劇是兩種不同的「範式」，彼此不要過度越界。

9　鄭傳寅：〈歷史劇四題〉，于平、薛若琳主編：《燭照歷史　穿越古今——新時期戲曲歷史劇創作學術研討會論文集》，頁243。

10　安葵：〈歷史劇創作：抒寫歷史的情懷〉，于平、薛若琳主編：《燭照歷史　穿越古今——新時期戲曲歷史劇創作學術研討會論文集》，頁237-238。

11　亞里士多德著，陳中梅譯：《詩學》（北京市：商務印書館，1996年），頁81。

二

　　範式決定方法，方法也促成範式的確立。只有在範式確立以後，創作者與批評家不再就一些基本概念的理解問題爭論不休，才能把關注點更多地放在探討一些具體的創作方法問題之上。如果說，「範式」的確立是收斂思維、達成共識的過程，那麼創作則很大程度上要依賴思維的收斂與發散之間的協調配合，保持一種必要的張力。

　　相較於「範式」理論的宏觀性，方法可能是個更細緻也更趨向於操作性的問題，但是關於「範式」的爭議，恰恰都是因為創作方法的問題產生的，它依然無法繞開關於「歷史真實」的辯證性思考，說到底是劇作家「如何面對歷史」和「如何書寫歷史」兩個層面的問題。

　　關於「如何面對歷史」，萊辛曾引用亞里士多德的觀點，認為「歷史真實性不能超出精心構思的情節，作家就是用情節來表現他的創作意圖的。他之所以需要一段歷史，並非因為它曾經發生過，而是因為對於他的當前的目的來說，他無法更好地虛構一段曾經這樣發生過的史實。如果他偶然發現一樁真實的不幸事件是合適的，他會滿意這樁真實的不幸事件，但是，為此而花費許多時間去翻看歷史書本，是不值得的。」[12]甚至在他看來，所謂「歷史真實性」也是個值得商榷存疑的概念，「有多少人知道發生過什麼事情？如果我們願意相信可能發生過的某些事情是真實的，那麼有什麼會阻礙我們把從未聽說過的、完全虛構的情節當成真實的歷史呢？是什麼首先使我們認為一段歷史是可信的呢？難道不是它的內在可能性嗎？至於說這種可能性還根本沒有證據和傳說加以證實，或者即使有，而我們的認識能力尚不能發現，豈不是無關緊要嗎？」[13]因此，萊辛旗幟鮮明地提出自己

12 萊辛著，張黎譯：《漢堡劇評》，頁101。
13 萊辛著，張黎譯：《漢堡劇評》，頁101。

的歷史劇創作的方法論，認為「悲劇作家在選擇歷史人物（真實姓名）的時候，的確不必拘泥於歷史事件的準確性，首先關注的是所選擇的主要人物的真實性，這一點是絕對不能忽略的，否則由歷史形象所決定的觀眾期望立場會遭到干擾，從而破壞了戲劇幻覺。」[14]且不說是否過於極端，萊辛的這些疑問與宣示至少對於中國過度受縛的歷史劇創作依然具有重要的學理價值與方法性的意義。

一直以來，古典歷史學對「主觀想像」有著嚴格的排斥與歧視，其基於「歷史本質論」的立場，總是帶有一種天然的優越感，認為經由想像與建構或敘事與重構的歷史不符合所謂「歷史的真實」。但是同樣面對歷史，新歷史學家如海登·懷特等人卻認為，各類經典性的歷史著作其實是浪漫劇、喜劇、悲劇和諷刺劇的另外一種面目，滲透其中的隱喻、提喻、轉喻、諷喻等論述方法與歷史劇的創作方法並沒有太大差異。在他看來，史與詩、歷史與戲劇並無不同，「構成事實本身的東西，就是歷史學家已經試圖像藝術家那樣，通過選擇他藉以組織世界、過去、現在和未來的隱喻來加以解決的問題。」[15]歷史學家的事實「與其說是被發現的，不如說是由研究者根據其眼前的現象所提的那些問題構建出來的」。[16]時至今日，即便在古典史學傳統堅硬的中國，一些歷史學家也已經深刻地意識到「歷史研究者致力於收集過去留下的各種資料來進行歷史的寫作，重構歷史，但是這些資料相對於我們所說的第一種歷史，實際上只是非常小的一部分。今天我們依據非常少的歷史記載來進行歷史重構的時候，我們究竟是在多大程度上反映了歷史的真實？……歷史的寫作和文學的寫作實際上都是一種再創造……歷史記載哪怕不是別有用心地、有目的地歪曲歷史，也

14 萊辛著，張黎譯：《漢堡劇評》，頁122。

15 海登·懷特著，董立河譯：《話語的轉義》（蘇州市：大象出版社，2011年），頁51。

16 海登·懷特，董立河譯：《話語的轉義》，頁47。

不可避免地存在寫作者的偏見和局限。」[17]

　　但在中國特殊的文化語境下，當代歷史劇劇作家面對歷史，依然帶有一種戰戰兢兢的「負罪感」，尤其經歷過《謝瑤環》與《海瑞罷官》的前車之鑒，歷史枷鎖總是難以掙脫，幾乎成為一種本能。然而考察中國戲曲發展史，其實這種本能並非「自古以來」。正如孫書磊所言，「古代歷史劇作家沒有明確的『歷史劇』概念，在歷史劇的實際創作過程中不同的作家都有各自堅持的關於虛實處理的不同創作原則。整個歷史劇創作是在當時理論界對歷史劇無規則規範的狀態下進行的，作家的創作既無理論上的困惑，也無思想上的壓力……」[18]現當代歷史劇劇作家這種生怕動輒得咎的惶恐心態當然是可以理解的，在新的文化語境下，要想打開枷鎖、卸下過多的歷史包袱，就要涉及到具體的方法與觀念的更新，也就是「如何書寫歷史」的問題。

　　照樣以福建戲曲為例。福建戲曲在歷史劇創作領域向來走在全國前列，並以「武夷劇作社」為核心形成群體性的面貌，其中尤以鄭懷興與周長賦為代表。究其原因，除了劇作家個人的才情，其更重要的獨特性就在於他們書寫歷史的方法。福建劇作家基本上不會直撲歷史、去展現所謂的波瀾壯闊，而是繞過宏大敘事，側過身去，輕輕地掀開一點帷幕，去觀察躲在歷史的剪影背後的那些依舊在言說的個體。從文化地理學的觀念來看，這可能跟福建自身的歷史有關。近代以前，福建很少直接參與歷史的進程，歷史都是慢慢滲透到福建的，這反倒讓福建的劇作家與宏大歷史之間保持了一個安全的距離。在絕大部分經典歷史劇作品中，福建劇作家從來沒有把歷史當作一個僵硬的「他」，而是當作一個在場的「你」。「他」是不在場的，而「你」卻是面對面的。

17 王笛：〈文學有歷史真實性嗎〉，《探索與爭鳴》2021年第8期。
18 孫書磊：〈論歷史劇創作原則的多元性〉，于平、薛若琳主編：《燭照歷史　穿越古今——新時期戲曲歷史劇創作學術研討會論文集》，頁272。

　　換個角度說，福建戲曲歷史劇創作的成功與實績，正是建構在「歷史的倒影」之上。在他們的思維裡，關注「岸上的建築」是歷史學家的事，關注「水面上的倒影」才是劇作家該幹的事，這個帶有「範式」意義的方法就給劇作家自己以超乎以往的巨大空間，既不脫離於「岸上」，違背基本的「實體」，又能把握住那些搖曳的「倒影」，給「想像」以充分施展的可能性。「岸上」的表達往往形似，「水面的倒影」則追求神似。正如鄭懷興所總結的，歷史劇要「在史家提供的史實基礎上，仔細研究所要寫的歷史人物，從他們身上發現、挖掘戲劇因素，發揮我們豐富的藝術想像力，大膽地進行藝術虛構。史家重在『直』，編劇重在『曲』；史家貴在『實』，編劇貴在『戲』。」[19]在福建劇作家看來，歷史也許是壓縮了諸多細節的平面，但歷史劇一定是立體的，也必須是立體的，它是多稜角的，每個角面都應該能折射出一道光，穿過迷霧，像一顆飛行了許久的子彈，唰地一聲擊中當下的人們。因此，他們也從不忌諱在歷史劇中去書寫「鬼魂」。

　　歷史劇中的「鬼魂」問題，也不是新問題，但其存在與否始終具有代表性意義。如果歷史對歷史劇有著嚴格的真實性規訓，那「鬼魂」是否就不應該出現在歷史劇的舞臺上？尤其在中國，由於歷史唯物主義的觀念已經根深柢固，「鬼魂」更是成為無法書寫的存在，被嚴謹的歷史劇劇作者有意無意地規避。但在鄭懷興等人的歷史劇中卻不斷出現「鬼魂」：在《冼太夫人》中，主人公是一個耄耋之年的老婦人的離魂。在《林龍江》中，主角被賦予了半仙半人的超自然形象。在《浮海孤臣》的開頭，地獄閻府因為死人太多，魂魄皆無安身之所，用以隱射人間慘狀。這些「鬼魂」都是赤裸裸的「實體」，絕不是用以營造心理環境的「幻覺」。類似直截了當的「鬼魂」形象，也無數次出現在其他當代歷史劇劇作家下的筆下，不勝枚舉。那麼，

19 鄭懷興：《戲曲編劇理論與實踐》（北京市：中國戲劇出版社，2012年），頁190。

當代歷史劇中一再出現的「鬼魂」形象是對歷史劇精神的一種「背離」嗎？「鬼魂」與歷史劇之間是否存在著一種難以調和的衝突呢？對此，萊辛早就有過深刻的論述：「戲劇家畢竟不是歷史家，他不是講述人們相信從前發生過的事情，而是使之再現在外面的眼前。不拘泥於歷史的真實，而是以一種截然相反的、更高的意圖把它再現出來。」[20]萊辛的見解顯然受到亞里士多德的影響，是對其歷史真實與更高真實的進一步闡釋，認為歷史真實並非劇作家的目的，只是達到目的的手段。在他看來，只要符合戲劇的本質和功能，並通過迷惑來感動觀眾，「鬼魂和虛幻的現象」出現在歷史劇的舞臺上，就是合理的，也是必要的。

　　「鬼魂」是一個重要的尺度與風向標。當「鬼魂」的書寫不再引發形式上的質疑與概念上的界定，就成了歷史劇從歷史學的範式出走、擁有屬自我敘事話語權的一個重要標誌。唯有如此，當我們不再過多地糾結於「範式」問題，才能繼續探討歷史劇創作方法的諸多可能性。

三

　　範式的確立與方法的可能，最終都指向現代性的表達。

　　但現代性到底是什麼，其實是個非常複雜的問題，它絕不僅僅只有一個面孔。譬如，現代性是否擁有必然的神聖性，從而占據一個至高無上的地位？以及西方性是否就等同於現代性？傳統戲曲是否與現代戲曲天然對立而無任何意義共享空間？這些其實還是可以商榷的。馬克思・韋伯等學者早已指出現代性也有可能成為束縛人的鐵籠，以現代性為名，人也有可能工具化而失去人的本質，進而從人的解放的

20 萊辛：《漢堡劇評》，頁61。

初衷出走，通往另一種奴役。齊格蒙・鮑曼甚至將現代性與大屠殺聯繫起來，指出現代性溫情面紗下的巨大破壞力與殘酷殺機。只是在中國當代語境下，現代性被賦予了不容反駁的意識形態色彩，一些學者甚至把現代性宗教化與神聖化，不容些許置疑乃至僅僅是辯證性的反思，這本身就與現代性的意涵背道而馳。呂效平教授把「情節整一性」視為現代戲曲的本質，指出「『情節整一性』並不等同於故事的完整性。中世紀戲劇表現人在關於『上帝』或者關於『家國』的集體想像體系中的『存在』，它的故事也是完整的；而現代世紀是『人』解放的世紀，現代戲劇 drama 是關於『人』的『行動』的戲劇，它的『情節整一性』是關於『人』的『行動』的整一性。」[21] 從情節整一性到人的行動的整一性，從形式到思想，進而引申出現代戲曲的現代性原則，是呂效平教授所秉持的一貫理念，本身並沒有什麼問題，但也有值得商榷之處，譬如當他在為後戲劇劇場的出現而歡呼時，他所堅持的「情節整一性」又如何自處？現代戲曲是否還應該遵從「情節整一性」的原則？

　　因此，在筆者看來，對於戲曲而言，是否真的存在一個形式上的現代性，是有待確認的。非「情節整一性」的戲曲便真的無法展現「人」的整一性嗎？形式終歸只是思想的載體，它不能代替思想。有些情節非常整一的戲曲所表達的卻是無比堅固的「非人」，這在中國當代戲曲場域幾乎是普遍現象。

　　表面上，在諸多戲曲類型中，歷史劇也許是離現代性最遠的，但本質上，歷史劇又是與現代性關聯最緊密的，甚至從藝術自律性的角度來看，現代性其實是歷史劇的內在要求。因為歷史劇要想獲得其敘事的價值與存在的意義，它所表現的歷史事件與歷史人物必須與當下

21 呂效平：〈論「情節整一性」對於「現代戲曲」文體的意義──兼答傅謹〈「現代戲曲」與戲曲的現代演變〉〉，《戲劇藝術》2021年第4期。

產生有效鏈接，也就是所謂的「歷史感」，沒有了「歷史感」，也就失去了表達的必要。陳寅恪先生所言：「古事今情，雖不同物，若於異中求同，同中見異，融會異同，混同古今，則造一同異俱冥，今古合流之幻覺，斯實文章之絕詣，而作者之能事也。」[22]表達的也正是歷史劇創作的意義與價值。

　　範式與方法的自我確認，是歷史劇的現代性得以生成的前提，同樣建立在「模仿」原則的基礎之上。黑格爾就堅定地認為藝術的本質絕不是複製現實，「像」本身並不是目的，藝術的目的是表現超越現實的精神。他嚴厲地批判自己所處的那個時代已經走向極致的現實主義藝術，把日常生活中的一切瑣碎的東西都放進藝術之中。在黑格爾看來，藝術之為藝術，就是要表現被日常生活掩蓋的自由精神。歷史劇對於歷史的「模仿」，恰恰首先確認了距離的存在，在這個安全的距離裡，歷史與現實保持在一個必要的張力之中，彼此遙相確認，卻不互屬，唯有如此，歷史劇才能去表現超越現實的精神，才能獲得普遍意義上的現代性。因此，如果僅從「範式的確立」與「方法的解放」延伸出去，歷史劇的現代性主要涉及「歷史人物」與「基本問題」兩個面向。

　　具有現代性的歷史劇，當然是要在歷史中找到人，這無疑是不言自明的鐵則，也是上文提到的方法論上的要求，現代人寫的歷史劇，必須是關於人的歷史劇，但其中也是有著重大差別的。當代中國戲曲總是對表現歷史大人物有著難以抑制的衝動，尤其在某種功利性的號召下，幾乎成了歷史劇的普遍追求。於是「歷史中的人」幾乎等同於「大人物的豐功偉績」，各個地方戲曲劇種幾乎成了本地名人的表彰現場。對此，萊辛早就嗤之以鼻，他說，「把紀念大人物當作戲劇的

22 陳寅恪：〈讀哀江南賦〉，收於張步洲編：《陳寅恪學術文化隨筆》（北京市：中國青年出版社，1996年），頁223。

一項使命，是不能令人接受的。如果把悲劇僅僅搞成知名人士的頌辭，或者濫用悲劇來培養民族的驕傲，便是貶低它的真正尊嚴。」[23]關注「大人物」常常是歷史學範式的需要，但關注「活生生的人」是歷史劇範式的必然。因此，歷史劇要想獲得現代性，首先要轉換範式，首先要擺脫對「歷史大人物」的造神式書寫，這也是進入「現代戲曲」範疇的前提之一。如同李偉所言，「如果還是表現對某一個人或組織的忠誠與服從，表達對某種絕對倫理的敬畏與宣揚，表達對某種唯一真理的信仰與擁戴，我想無論它穿著多麼現代的服裝，喊著多麼時髦的口號，演出於多麼流光溢彩的劇場舞臺，採用了多麼炫目的技術，都不能叫做『現代戲曲』」。[24]

　　同時，具有現代性的歷史劇，總是關注迄今無法解決的那些基本問題。基本問題的形成通常是有時間維度的。平庸的歷史劇作品在創作方法上往往直撲所謂「歷史規律」，自以為能夠解決終極問題，但具有現代性意義的歷史劇作品只是提出基本問題，從不自以為是地提供解決問題的答案。古今中外無數偉大的劇作家飛蛾撲火一般向這些基本問題撲了過去，去靠近它們，感受它們，觀照它們，品味它們，表達它們，而最終得到唯一的答案，就是沒有答案。而那些能夠留存至今依然散發魅力的，無不是在回應這個世界那些無解問題的作品。因此，某種程度上說，「有沒有答案」和「給不給答案」，也許是在創作方法層面辨別歷史劇是否具有現代性的另一個途徑。

四　結語

　　範式、方法與現代性，顯然無法涵蓋複雜語境下歷史劇創作問題

23　萊辛：《漢堡劇評》，頁101。

24　李偉：〈「現代戲曲」辨正〉，《文藝理論研究》2018年第1期。

的全部，但它們三位一體，互相生成，其概念的梳理與延伸是很有必要的。尤其在新的實踐作品層出不窮、新生代劇作家嶄露頭角的時候，理論也應當有所作為，至少不能成為另外一道枷鎖。唯有如此，範式的確立、方法的解放與現代性的表達，才有了繼續前進的可能。

—— 本文原刊於《戲曲藝術》2023年第2期

從《節婦吟》的修改到《陳仲子》的復排

——王仁杰戲劇觀念再思考

一

　　八十年代是一個重新定義世界觀的時代，那時候的劇作家都在用自己的作品試圖重新理解並闡釋中國人的精神世界，這就構成了一種宏大的啟蒙敘事，種種新的戲劇思潮極大地衝擊著舊有的敘事秩序和固化體系。其中，以「武夷劇社」為象徵的福建劇作家群，更是以思想的廣度與思辨的深度為主要標籤。他們嚮往現代性。如果說，八十年代福建劇壇的風格、追求與成就，是當時中國戲劇界非常獨特的存在，那麼王仁杰又是當時福建劇壇一個獨特的存在。當鄭懷興與周長賦等劇作家以現代意識和主體意識的萌發衝擊著保守堅固的戲曲舞臺時，王仁杰卻表現得沒有那麼熱情。他是矛盾的。在反思與批判成為戲曲現代性的標配之後，王仁杰對古典世界的樸素感情似乎並沒有發生多大動搖，一如他自己所言，「我在福建省的編劇中是最小氣的。他們都是帝王將相的，大開大合。我倒不是很追求，都是往悲劇小說裡面去找題材。」[1]但若由此便認定他的創作絲毫沒受過當時宏大語境的感染，顯然也不客觀。

　　青年王仁杰的文學啟蒙是普希金的詩歌、前蘇聯的電影，如果不是機緣巧合，他也許會在這些具有濃烈現代性元素的藝術樣式浸染之

1　來自王仁杰在福建師範大學的專題講座《編劇生涯漫談》（2018年11月18日）。

下，成為一個標準的新時代文青。直到有一天，他因為寫了一篇不合時宜的影評，擔心被警察抓去，便大白天地躲進了一個劇院裡。那一天的劇院，正上演著梨園戲《過橋入窯》。《過橋入窯》這是一齣非常傳統的老戲，一點也不普希金，更不別林斯基。也許摻入了許多複雜的情緒，譬如對「被捕」的焦慮所引發的來自現實世界的巨大壓力，使他瞬間就被這齣戲感動了，迅速「淪陷」在古典世界之中，「發現文學、詩歌、音樂還有表演，居然都在這一齣戲裡面。」[2]古典世界的風骨和自信、男女間深沉的愛、詼諧的臺詞、詩意的語言、優美的音樂，合構出一個桃源般的避難之所與烏托邦式的詩性存在，讓他從此一發不可收拾，再也不肯走出來。具有壓迫性的現實環境和偶然之間的一次精神舒展對一個劇作家的成長，無疑是至關重要的。走出劇場，從此沉湎於劇場。從普希金的詩歌和前蘇聯的電影到傳統的戲曲，是王仁杰精神世界的一次關鍵後撤，成就了他的劇作在中國當代戲曲界獨一無二的個性。現在看來，彷彿是一種冥冥之中的隱喻，正是在那個白天之後，王仁杰和王仁杰的劇作都一直走在「過橋」與「入窯」的路上。所謂「入窯」，便是返本，而「過橋」，更多的是開新。在八十年代的語境之中，「過橋」固然艱難，但「入窯」更加不易。在總是與意識形態過從甚密以至於往往矯枉過正、非此即彼的中國戲劇場域，劇作家所嚮往的返本與開新之間，通常橫亙著一道難以逾越的裂縫。王仁杰用他所有的劇作才華所做的，都是在試圖彌合著這道裂縫。這種彌合必然是一種過程，不可避免地經歷痛苦、曲折以及反覆。以至於到現在，裂縫變小了，還是更深了，也難有定論。

　　《節婦吟》是王仁杰在試圖彌合這道現代與古典的裂縫之前的成名之作。受到其時語境的影響，《節婦吟》更多地站在了「夾縫」的「現代」這一頭。

2　來自王仁杰在福建師範大學的專題講座《編劇生涯漫談》（2018年11月18日）。

　　《節婦吟》的靈感來自清人筆記《諧鐸・兩指題旌》。和大多數
劇作家所走的路徑相似：前人劇作的意韻，不僅體現在劇作的題材與
結構技巧上，也影響著後來者的思想觀念與價值取向。《節婦吟》與
陳仁鑒的《團圓之後》在批判方向上存在著某種氣韻上的關聯是毋庸
置疑的，我們很容易就把《節婦吟》視為《團圓之後》以來又一部反
封建禮教的經典之作。在《節婦吟》裡，那些像荊條一樣捆綁過施佾
生與柳氏的封建禮教也同樣捆綁著顏氏，當然也捆綁著沈蓉和陸郊等
一眾體制的維護者。顏氏正常的人性欲望與自我追求被裹挾，找不到
出口。與其說「斷指」行為是一種對自身欲望的切割，不如說是一種
自殘式的服從。與《團圓之後》絕無妥協、毫不留情的批判不同，王
仁杰有意識地把顏氏的「自斷兩指」設計為一種對自我欲念的「洗心
滌慮」式的反省與壓制——「哎呀，想我自幼，父母教讀《女誡》七
篇，教我三從四德。我今旦怎會這般行止？十載能守，為麼今夕不
能？亡夫半年恩情，稚子寒窗待教，我為麼盡都忘了？卻偏來自作多
情，致惹萬般屈辱，自甘淩賤！是啊，可駭、可悲、可恨！」在這
裡，顏氏並沒有被塑造成一個敢於衝破一切束縛追求個體自由與基本
欲望的鬥士，而是一個偶爾精神旁逸斜出便迅速回歸封建道統的守德
貞婦。即便如此，《節婦吟》依然具有那個啟蒙現代性萌發的時代照
射在戲劇作品中的主要特徵，該劇的批判色彩依然十分濃郁，封建禮
教對人性的戕害，在最後以一種荒誕而扭曲的形式到達頂點，皇帝賜
匾「兩指題旌，晚節可風」更是一個莫大的諷刺，對回歸女誡而自斷
兩指的顏氏造成更大的精神壓迫，也注定了她從肉體自殘到精神自盡
的悲劇性結局。這樣的結局，具有濃厚的古希臘悲劇式的宿命感，也
具有亞里士多德所崇尚的淨化與昇華色彩。

　　然而，歷史上的大多數劇作家的思想觀念與價值取向並非始終如
一或固若碉堡的，更多的人生閱歷以及對當代世界的體認，不斷更新
著他們之前的判斷與表達。王仁杰也不例外。他的判斷與表達變得越

來越謹慎，也越來越保守：對古典世界的認知可能並不需要如此鮮明的現代立場。於是，我們看到二○一一年修訂的新版《三畏齋劇集》裡，《節婦吟》有了幾處有意味的修改與一個愈發後撤性的立場。

修改主要在三處。一是「斷指」，二是整體地去掉了陸郊（兒子）這個角色，三是「驗指」。這三處，與其說是「修改」，不如說是一種看待整個事件的態度上的「修正」。

首先，「斷指」一齣裡，王仁杰刪掉了「陸父夢魂」和「小陸郊的幻影」。這個改動，意味著把更多的「斷指」動力集中在顏氏自我的道德反省之上，同時，也就意味著來自「夫綱」、「子綱」雙重規訓的淡化與隱身。「斷指」成了顏氏自我反省後的倫理選擇，而主要不是因為封建禮教的外在驅使；其次，陸郊這個角色在新版裡整體消失的同時，「詰母」這一齣有違傳統孝道倫理的部分也隨之被刪去，它不僅是戲劇結構上的一個去除枝蔓的簡約化處理，也是劇作家在價值判斷上的一次調整，外部力量對顏氏的壓迫也進一步遭遇消解；再次，對皇帝這個角色作了有意味的修正，在舊版裡，皇帝是個「只聞其聲、不見其人」的幽靈式存在，寓意封建禮教背後無處不在的秩序化本質。新版則讓他從幕後走出來，直面觀眾，並用諧謔的筆調賦予了他世俗、可親的形象，這種改動既具有明顯的去魅意圖，也讓皇帝從舊版中的終極施害者變成了一個中性的評判者；最為關鍵的，是顏氏的結局也隨之發生了一種微妙的變化。舊版中「一條白綾漸現於舞臺上，顏氏手持白綾，緩緩走向深淵」，不僅具有極強的現代化的舞臺形式感，也意味著她在禮教的鞭笞中注定無法自處的殘酷現實，而新版卻用一串意味深長的省略號留下了一個開放性的結局。與舊版相比，新版的悲劇色彩大大減弱了，批判性更是消隱大半。這些「修正」體現的是劇作家立場的再次後撤，是他對古典世界的重新觀照，更是他對「現代性」悖論的一種反思。不可否認的是，這種基於反思現代性立場所做的幾處修正，在某種程度上，對作品原有的張力與悲

劇性造成了不小的損傷。很多時候，藝術作品也許更需要某種飽含情緒的「偏激」，而不是客觀理性的「中庸」，需要無解的困惑，而不是困惑的解決。

二

　　當然，優秀的劇作家總是能夠在古典與現代的夾縫之中找到真正適合自己的表達方式。一個具有濃郁批判色彩、契合八十年代啟蒙餘韻的《節婦吟》雖然為王仁杰帶來了許多讚譽，但讚譽背後也許藏著他不為人知的矛盾與焦慮。他需要尋找一種新的創作路徑，獲得他自己的戲曲王國，建立他自己的藝術根據地，過他自己的橋，入他自己的窯。由於啟蒙現代性在確立統一、絕對和秩序的過程中，給現代社會帶來的巨大豐富的可能性的同時，也造成了許多古典社會聞所未聞的問題。兼之中國八十年代的「戲劇觀大討論」很重要的一個成果，就是對戲劇回歸藝術本體、回歸到戲劇的審美功能的呼籲，以求讓戲劇脫離長期以來的工具化與附庸化。與此相呼應，王仁杰適時地調整了自己與藝術世界的關係，他猛然發現，藝術存在的根據也許不用從藝術之外去尋找，藝術就在於藝術自身，並不需要太多現代性的思想加持。這個發現，讓他彷彿回到那個躲進劇院的白天，精神世界頓時水天遼闊起來：藝術的「自身合法性」就是他的根據地。就像尼采面對現代性所帶來的種種問題時主張重歸酒神精神，把被現代文明壓制了的精神潛能釋放出來一樣，王仁杰也試圖回歸到古典世界裡，回到戲曲本身的源頭，尋找突破現代困境的方法——以古典審美為現代救贖。與之前在精神世界的幾次後撤不同，這是處在古典與現代夾縫中的王仁杰在戲劇觀念上的一次後撤，一部足以光耀當代中國戲劇史的代表之作《董生與李氏》由此誕生——王仁杰終於找到了自己最舒適的敘事對象與表達方式。

　　董健與胡星亮主編的《中國當代戲劇史稿》與傅謹所著的《20世紀中國戲劇史》，都對《董生與李氏》給予極高的讚譽，但二者的側重點卻有很大的不同。傅謹在他的戲劇史裡為《董生與李氏》獨闢了一節來讚美它，而把同時期的福建劇作家一筆帶過，顯現出他鮮明的戲劇立場。在傅謹看來，《董生與李氏》幾乎是他心中戲劇理想狀態的完美實例。「《董生與李氏》中，傳統的倫常道德固然體現了反人道的殘忍，然而主人公用以突破這種傳統倫理枷鎖束縛的手段，依舊是傳統文化，因此與一般意義上的『反封建』相距甚遠。在他的作品裡，戲劇的衝突完全內化為人物心理世界之複雜性，它不再是代表了某種思想、某種觀念的人和代表了另一種與之相對應的思想和觀念的人之間的衝突……」，並借由《董生與李氏》的極大成功為造成所謂戲劇困境的傳統因素叫屈：「在戲劇市場還很不景氣，包括梨園戲在內的諸多劇種都前途未卜之際，多有學者為戲劇走出困境支招，認為戲劇的危機是為傳統所累，不同劇種相互『借鑒』才是靈丹妙藥……然而，從《董生與李氏》到更多優秀劇目，都證明各劇種在長期歷史進程中形成的特殊表演手段是其生存與發展的基礎……任何一個戲曲劇種都要守其根本，丟棄了根本，它的存在就無從依附，更遑論其發展。《董生與李氏》所取得的成就，就是這種文化自信最具象的體現，而中國戲劇正因其擁有悠久的傳統而不墮其價值，各種傳統藝術樣式雖然經歷劫難，終究難掩其光輝。」[3]與傅謹不同的是，《中國當代戲劇史稿》對《董生與李氏》的高度評價則是基於其中滲透出來的「現代性」，在稱讚《董生與李氏》是「一部描寫古代生活的諧謔而溫情的喜劇，一首關於美好人性的詩。」[4]的同時，更多地關注該劇隱藏在古典外殼下的現代特質，認為「他所採用的戲劇文體當然已經

3　傅謹：《20世紀中國戲劇史》（北京市：中國社會科學出版社，2017年），頁512-513。

4　董健、胡星亮：《中國當代戲劇史稿》（北京市：中國戲劇出版社，2008年），頁442。

不是古典文體，他的作品當然也會打上當代烙印，甚至連他對於戲曲古典傳統的深深敬畏都來自於他本人的當代性……儘管王仁杰保留了古典戲曲舞臺的一桌二椅，以及自報家門、定場詩、自白、旁白、幫腔等傳統手法，他仍然是採用現代戲曲文體寫作的劇作家。古典戲曲文體不要求情節的戲劇性，也不要求在一次演出中表演完整的故事情節，而王仁杰的代表作《節婦吟》、《董生與李氏》、《皂吏與女賊》都根據現代戲曲的文體要求，選擇了戲劇性的情節，保證了情節的整一性。王仁杰在情節藝術上的『復古』追求，其特點與成就，是在滿足現代戲曲文體情節整一性要求的前提下，最大程度地實現了情節的單純化。但是，當他模糊了現代戲曲文體的邊界，嘗試著放棄戲劇性的情節，像古典戲曲那樣直接描寫非戲劇性情境中的人物時，其作品便失去征服劇場的力量……」[5] 兩部戲劇史在論述同一部作品時，一個把關注點指向了其中的現代性，一個把視角釘在傳統性之上，這不得不說是《董生與李氏》獨特的多義性造成的。波德萊爾曾經有過一個經典的論斷：「現代性就是過渡、短暫、偶然，就是藝術的一半，另一半是永恆與不變。」[6] 《董生與李氏》把當代題材置換進古典世界，貌似展示了兩種完全相反的面向，卻把波德萊爾所謂的短暫與永恆、偶然與不變銜接在了一起，使得理論家都能在其中發現自己的闡釋空間、找到自己的實例支撐。它的傳統與現代結合得如此之自然，它的古典審美與現代救贖縫合得如此沒有痕跡，堪稱是中國當代戲曲史上最具個性魅力的作品之一。但是，這個美妙的作品之所以出現，並非是王仁杰真正解決了現代與傳統的困惑，恰恰相反，它只是王仁杰戲劇觀念後撤之後解決困惑的一次嘗試。人類藝術史上，偉大的作品總是在試圖擺脫「夾縫」、解決困惑的途中產生的。把一切都想清

5　董健、胡星亮：《中國當代戲劇史稿》，頁439。

6　波德萊爾著，郭宏安譯：《波德萊爾美學文選》（北京市：人民文學出版社，1987年），頁485。

楚、看透徹了，卻也沒了表達的欲望，拈花一笑足矣，戲就沒了。
《董生與李氏》也不例外，她是一個典型的在現代與古典的夾縫中長
出的一朵奇葩。但絕不是唯一一朵。還有一朵，是《陳仲子》，它先
於《董生與李氏》而發芽，是從《節婦吟》過渡到《董生與李氏》的
關鍵性作品。如果說《董生與李氏》是「入窯」，《陳仲子》便是「過
橋」。只是《董生與李氏》後來的光彩太耀眼，《陳仲子》的意義被遮
蔽了，也因此遭遇當代戲曲史不該有的忽視。

三

　　《陳仲子》的主角陳仲子是戰國時期齊國人，兼具思想家與隱士
的雙重身份，在歷史上是一個充滿爭議性的人物，毀譽參半。同時代
的孟子便稱其為「齊之巨擘」，但也對他的某些極端行為提出質疑。在
後世的歷史敘事中，大多數論者既肯定他追求完美人格、事事反求諸
己，三省吾身而又堅忍不拔、義無反顧的崇高精神，也嘆息他的某些
極端與迂腐及最終餓死的人生悲劇。總之，陳仲子的生命歷程與處世
方式，為後人展示了一個複雜糾結卻又生動可感的道德與精神圖景。

　　奔突四處、靈魂無處安放的陳仲子與處在古典與現代夾縫中的王
仁杰在精神特質上頗有相通之處。他們都在尋找出路。如果說，後來
的《董生與李氏》是在古典的外殼之下，隱藏著豐富的現代性，《陳
仲子》則是王仁杰試圖用結構、語言與編劇技巧的現代性包裹自己的
古典訴求。

　　首先，《陳仲子》以一人多事的串珠式結構呈現陳仲子生命中六
個有意味的事件，捨棄了傳統戲曲一人一事的慣用套路。結構的選擇
常常意味著思想的格局。串珠式結構，必然造成該劇六個事件之間缺
少必然的因果關聯，卻在價值層面展示出一種傳統戲曲難得的開放
性。它並不急於像傳統戲曲那樣輕易地對主人公作出明確的道德與價

值評判，而只是通過幾個並置的事件還原了陳仲子在歷史敘事中的真實處境，將思考與評價的權力交給了當下的觀眾，也交給了新的一批歷史觀察者。在劇作家眼裡，一些恆常性的戲劇母題，總是能夠穿越不同的時空，獲得相似的情感呼應。陳仲子的精神困境與道德潔癖，在當代世界依然能產生強烈的共鳴，引發我們去思考物質文明與精神文明之間的矛盾，讓我們去重新選擇面對內心欲望的方式。在那個啟蒙現代性勃發、呼喚人性覺醒的時代，陳仲子迂腐陳舊的知識分子形象，是個絕好的喜劇題材。但立場後撤的王仁杰顯然不會認同。他雖然沒有明確表達自己為陳仲子「翻案」的企圖，但用極具現代性的反戲曲的開放式結構模糊了對陳仲子的意識形態界定，故意製造解讀的障礙，把自己內心真實的古典價值趨向隱藏了起來。比起後來的《董生與李氏》，處在古典與現代夾縫之間的《陳仲子》，卻呈現出劇作家自己更為明確與堅定的偏向。

其次，與《節婦吟》相比，《陳仲子》的劇本語言更加克制，是王仁杰始終堅守的「惜墨如金」的敘事風格。王仁杰從不故作驚人之語，他喜歡把一切可能爆發強烈衝突的引線深埋在每一句平實又充滿詩意的念白與唱詞之中，他也從不設置艱深的思想門檻，讓觀眾得以順利進入陳仲子的精神世界，去感受他柔軟痛楚的掙扎與堅硬如鐵的意志。劇中陳仲子的自嘆自省自憐，既是人物在歷史語境下的真情實感，也是劇作家本人對現實語境的切身感受。古典道德的堅守與現代價值的易碎形成鮮明的反差。

再次，因結構形式的獨特與意義層面的思辨，《陳仲子》不能算是一部嚴格意義上的歷史劇，但這絲毫不損傷它強烈的歷史感。所謂「歷史感」，首先是看待歷史與當下日常生活的感知方式。歷史雖然是一種基本靜態的事實，但對歷史的感知卻是可以隨著時代與自身認知的演進發生變化與深化的。判斷一個作品是否具有歷史感，在於它能否與當下的日常生活產生有效鏈接。看歷史與看見歷史是完全不同

的兩個概念，具有歷史感的劇作家總是能以獨特的視角，發現隱藏在歷史背後迄今無法解決的人類困境與難題，通過對歷史人物溫婉的觀照、豐滿生動的形象塑造，實現與當今精神世界的有效連接。與《節婦吟》、《董生與李氏》相比，《陳仲子》的歷史感顯得更加厚重，對人物在特定處境下的行為也更加包容與客觀。由此可見，這時候的王仁杰雖然有了明確的藝術走向，但面對古典與現代的對立，他依然是困惑的，一如最後「無處可去」的陳仲子。

總之，即便作為一種「隱藏」或「翻案」的策略，以上這些結構與編劇技巧的嘗試與突破，無疑是具有現代性的。但王仁杰卻用這些現代性的突破塑造了一個無法輕易辨識、難以定義的知識分子形象。他把當代人眼中的陳仲子之「迂」刻畫到了極致，但這種極致化的「迂」正是他希望獲得的一把利刃，用以衝破現代啟蒙秩序結成的大網，它可能是一種酒神式的狂歡，更是一種對抗現代性的武器。因此，《陳仲子》只演了一場，便絕跡於舞臺，也就情有可原。除了它與其時的時代籲求太不相符，還在於相比《董生與李氏》，它給解讀造成了太大的困難。當時的戲曲舞臺，容不下這麼模糊不清、面目可疑的作品。

有趣的是，二十多年之後的二〇一八年，當《陳仲子》終於重回人們的視野，卻在學界與戲劇界引起新一輪討論的熱潮。之前以《陳仲子》為例認定「當他模糊了現代戲曲文體的邊界，嘗試著放棄戲劇性的情節，像古典戲曲那樣直接描寫非戲劇性情境中的人物時，其作品便失去征服劇場的力量」的判斷，顯然需要重新審視與校正。在這二十多年間，當人們已經習慣於站在現代性立場去反思歷史與傳統，王仁杰始終反其道而行，堅定地回到歷史的現場凝視著當下過於虛華浮躁的精神世界。時轉境移，今日的戲曲場域似乎正在呈現這樣一番景象：八十年代那些受到現代性召喚並以現代性為傲的劇作家們開始回歸傳統，以傅謹為代表的戲曲理論家在竭力不懈地為傳統鼓與呼，

新一代的戲曲編劇們對傳統劇法表現出足夠的熱情，如花甲之年的王仁杰一般返身在古典世界裡尋求完善自我與身外世界的答案，諸多沒有經過現代化修改、幾乎是原封不動搬演的南戲古本，每次出現舞臺都毫無意外地受到現代年輕觀眾的熱烈追捧，元宵花燈下的泉州梨園古典劇院幾乎成了青年戲迷心中每年必去「朝拜」的戲曲聖地，「傳統」正變成一個越來越時髦的詞彙，被越來越多的當代觀演群體所接受，越來越多的年輕觀眾走進了王仁杰在那個白天逃避「追捕」的劇場。這一切像極了八十年代的中國戲劇景象，只是其核心詞彙已經從「現代」置換成了「傳統」。然而，也不禁讓人心中嘀咕：難道又是一次矯枉過正的輪迴？

四　結語

總之，王仁杰的劇作，一方面反抗啟蒙的現代性，另一方面又依賴於這種現代性。這種既依賴又對抗的夾縫狀態，正是王仁杰劇作從始至終的基本脈絡，《陳仲子》的禁慾色彩，《董生與李氏》的性苦悶，無不在描述著王仁杰劇作中傳統與現代的裂縫，卻也是它們在中國當代劇壇難以複製的價值與魅力。劇作家的糾結、矛盾甚至痛苦，卻給中國戲劇舞臺帶來了獨特的意義，也給當代戲曲理論的總結提供了一個反向的維度。今日的王仁杰也許已沒有了二十多年前寫作《陳仲子》時那麼濃重的困惑，返本開新是他試圖彌合傳統與現代裂縫的一座橋樑，也是他在自我精神世界裡苦苦思索的終極答案。雖然現在看來，他的返本比他的開新要更加堅定，這也是其後期的作品被人詬病為一種失敗的「復古實踐」的主要原因。[7]

且不論返本開新是否能夠真正實現，即便它可能一直停留在理想

7　孫艷：〈王仁杰戲曲復古實踐之反思〉，《戲劇藝術》2016年第3期。

層面，當今戲曲舞臺都尤其需要王仁杰這樣的劇作家，在面對傳統與現代時，總是抱持一種自覺的自我意識去反思，如同一個趕路的人不斷提醒自己不要走錯方向，不停地審視已經走過的路，發現自己的得失成敗。他們那些鏈接傳統與現代的作品不僅含有濃烈的戲曲本身的審美形態，更有對過去歷史與當代社會的反省與辨析，從而為我們的日常生活與審美提供一種新的意義和解釋。

　　　　　　　　　　—— 本文原刊於《戲劇藝術》2020年第1期

姚一葦的焦慮

　　姚一葦在談到《紅鼻子》的創作初衷時言：「對人類，我懷有悲憫之情。」[1]這句話其實可以視為姚一葦全部劇作的靈魂，因為在這悲憫情懷背後還隱藏著一個重要的潛臺詞，就是他對人類現狀與出路無法抑制的焦慮，而他所有的劇作都是表達與緩解，甚至在某種程度上試圖消除這種焦慮的方式與途徑。所以他說，他寫《紅鼻子》想討論的是一個關於人類前途和命運的問題。[2]

　　這個問題在當前消費主義盛行並迅速碎片化的社會語境下聽起來似乎有些戲謔，但是在我看來，無論在任何時代，一個沒有焦慮感的劇作家是無法稱其為偉大的。人類對未知世界的恐懼，以及對恐懼本身的焦慮，是戲劇的起源之一。對此，姚一葦也曾引用萊辛的觀點加以闡釋：「沒有恐懼便無從產生哀憐，悲劇的淨化作用亦即觀眾自身感情的解脫作用。」[3]早期人類試圖通過對神明的模仿來緩解對未知其因果的毀滅性災難的焦慮，但是這種焦慮並沒有隨著人類解讀世界能力的提升獲得真正的消除，反而越發深重，因為人們發現災難從外部世界滲透到了人類自身世界。譬如，古希臘的悲劇就充滿了焦慮，因為人類發現無法對抗一種叫做命運的東西，命運代表著一種人對其無能為力反而被其支配的巨大的「客觀勢力」。即便在強調人的「自主理性」的文藝復興時期，莎士比亞的喜劇也是充滿焦慮的，因為他發現人性的弱點使人類皆與小丑無異，乃至中國的關漢卿、湯顯祖們

1　姚一葦：《姚一葦劇作六種》，臺北市：書林出版社，2000年。

2　姚一葦：《姚一葦劇作六種》。

3　姚一葦：《欣賞與批評》（臺北市：遠景出版社，1982年），頁94。

也充滿了焦慮，因為他們所書寫的抗爭最後大多無奈地交給了幽明。現代戲劇試圖通過對日常生活的展示與判斷，把焦慮袪魅化與瑣碎化，並從中尋找解決之道。後現代戲劇則有意解構焦慮，把非理性現象深度「非理性化」，試圖在戲謔與荒誕中讓焦慮消於無形，但最終無所遁形。

　　因此，歷史上偉大的劇作家都有一個共同的特質：善於將自己的焦慮均勻細密甚至不著痕跡地滲透到他的作品裡。那麼，姚一葦的焦慮是什麼呢？在我看來，主要有兩類：一類是關於人的焦慮；一類是關於戲的焦慮。

一

　　姚一葦曾經說過他寫劇本的最主要原因是對「人」有興趣，而人的困境自始至終都不曾離開過那些基本問題，古今皆然。但是，姚一葦對「人的困境」命題的探討具有鮮明的「理性決定論」色彩。他認為：「一方面自人的感性言，為（大自然的）威力所震懾；另一方面，自人的理性言，宇宙必有一種道理或法則性的存在。」[4]在他看來，解決人的困境問題，必須是一系列擁有「理性、法則、智慧、絕對」的抽象的圖景。[5]因此，當後現代戲劇所表現的與這些理性與法則相違背時，姚一葦頑強地認為「吾人無法去追尋他們筆下人物的意義，因為他們沒有任何理性或邏輯可循，當然更沒有任何法則性的存在」。[6]他的第一部作品《來自鳳凰鎮的人》就在探究人性自我救贖的意義，他把救贖視為一種理性的智慧。而後來，他發現自我救贖並不足以解決人性中的基本問題，所以他的前期作品都籠罩著一股濃重的

4　姚一葦：《欣賞與批評》，頁65。
5　姚一葦：《欣賞與批評》，頁65。
6　姚一葦：《欣賞與批評》，頁69。

危機意識，他讓他的各個劇中人不停地發表對「沒有明天」的焦慮，就像《孫飛虎搶親》裡四個劇中人一再說的，「我們只是躲在一道高牆的裡面，我們只是躲在自己的衣服裡，我們是躲在洞裡，我們是老鼠。我們雖然有兩雙好眼睛，但我們又是什麼也看不清，我們只會等待，等待著那不可知的命運來臨」。顯然，在這裡，深諳西方哲學發展脈絡的姚一葦把柏拉圖的「洞穴」隱喻加以藝術化的中國式的生發。從柏拉圖的「洞穴」開始，這種焦慮是始終伴隨著人類與人類的藝術作品的，這種焦慮帶有普適性，是人類每一個文明階段都無法徹底解決的，也是跨越地域性、民族性與時代性的。如同有學者分析《紅鼻子》在大陸熱演的原因時提到的，「無論在什麼形態的社會之下，《紅鼻子》均得到觀眾的激賞，其原因應該不只是彼岸對此岸的好奇心，而是劇中觸及了人類共同的課題，不管是什麼社會，什麼時代，人們心靈深處的某一點，都不由得被其觸動而感動，得到了淨化」。[7]即便是《左伯桃》這樣的以中國史傳為框架的作品，其實講述的也是全人類在行進路上所遭遇的共同難題，「如何去解除此種困境呢？能不能找到一種比這更好的脫困之法呢？我得要說左伯桃所做的是人類所能找到的唯一的辦法——自我犧牲，這才是人類的高貴處。當然人類今天所面臨的困境不會是如此，但困境永遠是存在的，同樣需要一人的智慧、勇氣和犧牲」。[8]但是，姚一葦沒有注意到的、或有意迴避的是，左伯桃以自我犧牲成全了羊角哀，解決了自己對未知前途的焦慮，卻不知他已經把更深重的焦慮留給了羊角哀，使他背上了雙重的道德十字架。就形式上而言，「在路上」永遠是一種人性狀態的隱喻，所以我借用「公路電影」的說法，把它稱之為「公路戲

7　林祥：〈旅店‧人群‧世界縮影——訪姚一葦談《紅鼻子》〉，《中國時報》1989年8月3日。

8　姚一葦：《我們一同走走看：姚一葦劇作五種》（臺北市：書林出版社，1987年），頁95。

劇」。面對未知的將來，驅使人類要麼退縮，要麼讓「我們一同走走看」。同時，「在路上」也是焦慮藝術在後工業時代最突出的表達形式。「在路上」，往往意味著個體的集體化以及集體的單一化。如同馬爾庫塞所預見的，發達工業社會是成功地壓制了人們內心中的否定性、批判性、超越性的向度，使這個社會成為單向度的社會，而生活於其中的人成了單向度的人，這種人喪失了自由和創造力，不再想像或追求與現實生活不同的另一種生活。[9]

　　總體而言，姚一葦此時的創作基本秉持一種「數學理性」的解決之道，在他看來，「理性的、數學的美學性格事實上容忍於一切的藝術的形式之中……美的形式應遵從一定的限制，一定的模式與規範」。[10]當然，姚一葦對「數學理性」的理解也在發生變化。譬如，《來自鳳凰鎮的人》對焦慮的解決即是簡單的而充滿一廂情願的想像，把希望寄託於「救贖」，而從《孫飛虎搶親》、《左伯桃》到《我們一同走走看》，則開始嘗試以「數學理性」去探討出路，他認識到「焦慮」與「懷疑」是無法消除的，而「數學理性」的作用在於提供一種即便抱持「焦慮」與「懷疑」，依然得以勇往前行的態度。

　　當然，因為個體生命在不同的現實環境下都有無比鮮明的個性體驗，姚一葦的生平又經歷與見證了諸多歷史的變遷，他的焦慮也必然會帶上種種時代的烙印。這裡既有憂心忡忡的家國情懷，譬如《一口箱子》與《申生》裡對大陸「文革」以及對中國歷史政治生態的隱喻，也有他對個體生命在歷史變遷下的境遇與無奈；譬如《X 小姐》與《重新開始》對後工業社會形態對人的壓迫與自我異化深深的擔憂與批判。

　　姚一葦後期的幾部作品開始著重探討後工業時代人的身份迷失與重新尋找，這與臺灣的現實環境的變遷有關，從八十年代中期到九十

9　參見馬爾庫塞著，劉繼譯：《單向度的人》，上海市：上海譯文出版社，2006年。

10　姚一葦：《藝術的奧秘》（臺北市：開明書店，1989年），頁259。

年代初期高度的資本主義化，使人變得越來越單向度化，身份變成了一種虛無，人的自我認同開始流失，人成了機械的附屬品。Ｘ小姐的失憶隱喻人的失落，名字的遺忘意味著自我的失落，尋找身份也就是尋找自我。所以，有學者認為姚一葦筆下的 Ｘ 小姐這個人物形象，是作者對當前臺灣現實社會的一種有力的批判，向人們提出了何去何從以及如何認識自己在現實社會中的地位與作用的問題。[11]在其收山之作《重新開始》的後記中，他是這樣描述人的「身份」並提出解決之道的：

> 回到「人」的本位上來，我想應該不是記號創造了人，而是人創造了記號。所以人還是「人」，只有他要把自己變成什麼，才能創造什麼；「人」的意義不是外來的，而是來自他自身。即是說，只有在他經歷了一連串的事故，或者說各式各樣困頓、挫折和失敗之後，他才有可能知道他是什麼，或他有什麼，他才會脫去那些美麗迷人的外衣，看清楚他自己。至於外來的力量，即使大風大浪，地裂山崩，有時也不管用，人有他頑強的一面。但是，人雖有其頑強的一面，卻容易掉進他自己所設定的陷阱裡，頭破血流。此時，如果他還想活下去的話，只有爬起來，重新開始。[12]

有趣的是，姚一葦後期的戲劇作品總是讓人聯想到臺灣一位重要的電影導演蔡明亮的電影作品。同樣始發於八十年代的臺灣新浪潮電影對人的困境表達也多有建樹，其中最堅決、最犀利的應該是蔡明亮的電影。在一定程度上，蔡明亮的電影與姚一葦的戲劇存在著微妙的互文

11 曹明：〈觀照人生　關注現實──漫談姚一葦的歷史劇與現代劇〉，《藝術百家》1993年第1期。

12 姚一葦：《Ｘ小姐／重新開始》（臺北市：麥田出版社，1994年），頁154。

性，姚一葦的《X 小姐》中身份的迷失與尋找這一主題在蔡明亮的短片《天橋不見了》中獲得了延伸，X 小姐與陳湘琪扮演的在各個場合茫然而焦急地尋找身份證的女士，是不同時代的共同表徵，是後工業社會來臨前後接續性的迷失。不同的是，在蔡明亮的電影中，我們看到的是比姚一葦的戲劇更瑣碎更直接的困頓，它像手術刀一樣冰冷，將工業社會的都市生活本質剝開了給你看，而且沒有絲毫的猶豫與不忍。所以當姚一葦看完《愛情萬歲》之後認為蔡明亮太殘酷了：被他剝光肢解的現代人心靈，只剩下徹底的虛無，而對他而言，對於這個世界，他又無法虛無，他對這個世界仍然抱有一點希望，哪怕是多麼虛幻、不切實際的希望。所以，他認為自己永遠寫不出這樣的作品，也不會去寫這樣的作品。

　　《X 小姐》與《重新開始》作為姚一葦的收山之作，是其焦慮狀態的加深，或者說是對其之前所一再信守的「理性、法則、智慧、絕對」的再反思。X 小姐與丁大衛等人的焦慮呈現，是一種對「工具理性」的迷信，其結果是人的工具化以及對自己「工具性」喪失的焦慮。這是一種新的焦慮來源，原先確信「物理性質與人類身體可以經由機械與數學方法加以控制」，[13]以實現龐大的焦慮驅逐效應，結果卻走向了它預想的反面，即「自主理性」掉入「工具理性」的陷阱。於是，可以發現的是，姚一葦在探討人類困境時，表達內容與表達方式之間暴露了縫隙與悖論：一方面，他呼喚人類「自主理性」與「數學理性」的秩序的重新建構，一方面卻又焦慮於「自主理性」向「工具理性」深淵的滑落，從而導致「自主理性」與人類精神遭遇更大的毀滅。而最致命的要害與痛苦在於，姚一葦並不能自己找到二者之間的平衡點，因此他的焦慮感不斷加深，最後只能一再為人類強行安裝上

13 羅洛・梅著，朱侃如譯：《焦慮的意義》（桂林市：廣西師大出版社，2010年），頁120。

一條「光明的尾巴」，甚至在帶有「投降」意味的潛語境下希望找到一條人類「重新開始」的道路，「我知道很多人不這麼認為，但《重新開始》一劇的結尾，就是姚一葦式的『和解』。我不同意人的未來偷偷摸摸過掉，不走 Beckett（貝克特）、Ionesco（尤耐斯庫）的路子；重新開始只是一個起點，不一定要走到哪，只提出希望的可能……一片黑暗中的一點光亮……我的結尾一定帶著一條光明的尾巴！」[14]只是這條「光明的尾巴」也未必讓他自己信服，而始終在焦慮的泥潭裡艱難跋涉，直至離開這個世界。

　　我想，這也正是姚一葦的戲劇作品為什麼總有一條「光明的尾巴」的真正原因。以歷史的觀點去觀照，姚一葦試圖呼喚一種「人類問題的總體解決之道」，但是他的焦慮本身卻是一種「非理性」的行為。當然，他相信人是理性的動物，這與歐洲十七世紀的哲學是共通的，認為人有能力在知識、社會、宗教以及情緒生活上自主。這與姚一葦有過很深的金融教育背景以及西方文化史研究經歷有關，他基本認同文藝復興以降主導文化革命的知識原則，即對「自主理性」或「數學理性」的信念。這種信念造就了姚一葦劇作中必然存在的那條「光明的尾巴」，也在劇作層面造成了巨大的影響與諸多無奈的牽絆，有時為了這條「光明的尾巴」，姚一葦刻意脫離了原有的或已經自成生長的敘事邏輯與感情邏輯，試圖通過一雙理性的雙手建造起一幅「自主理性」的人類圖景，從而實現對「非理性」經驗層面的壓抑。但是，不得不說，它壓抑藝術「非理性」的同時，也壓抑了藝術的自律性，最終，直到他離世，那個圖景也仍然只是圖景，並且在後現代語境下，顯得愈發支離破碎。也因此，從姚一葦到蔡明亮，從上個世紀到本世紀，讓人不禁懷疑姚一葦先生的焦慮到底是緩解了還是

14 馬汀尼：〈光明的尾巴〉，收於陳映真編：《暗夜中的掌燈者》（臺北市：書林出版社，1998年），頁106。

加深了？那條「光明的尾巴」似乎並沒有轉換為那個「重新開始」的源頭。

二

　　一說到戲的困境，必然會涉及戲劇形式的問題，不管在大陸還是在臺灣，現代性與民族性一直以來都是其中的焦點，爭論迄今也沒有停止，如同董健先生所言：「在這問題上也曾產生過一個認識和價值判斷上的死結：西化等於現代化，民族化等於復古，或者反過來說，現代化就是西化，復古就是民族化。這個死結使得現代化的呼喚似乎都帶上了殖民主義文化的色彩，又使得每一次民族化的討論和倡導差不多都多少摻雜著對抗現代化的情緒和語言。」[15]在姚一葦所預設的戲劇圖景中，戲劇的民族身份也是厚重的，只是與大陸的一些理論家與實踐者相比，姚一葦在戲劇的民族性與現代性關係的問題上倒是抱持著一種相對開放與兼容的態度，所以，他的作品既可以是西方的，也帶有本民族的審美意味；既可以是本民族的題材，也帶有強烈的西方現代戲劇的形式感。他說：「我企圖建立起我們自己的戲劇，把傳統與現代結合起來，為開拓我們自身的文化盡一點力。我更希望，所有朋友，也懷著與我相同的願望……這種願望可能會落空，但我的一掬愚忱，則是與天共鑒的。」[16]在他看來，形式如何其實並不重要，他寫的《申生》是中國的，不是希臘的，頂多是一個西方現代形式上的運用罷了。就像寫《左伯桃》，是借用京劇的形式，跟運用希臘形式沒有什麼區別。他其實在意與焦慮的是民族傳統審美況味的流失。

15 董健：〈中國戲劇現代化的艱難歷程──20世紀中國戲劇回顧〉，《文學評論》1998年第1期。

16 李立亨：〈默默耕耘的「堂吉訶德」〉，收於陳映真編：《暗夜中的掌燈者》（臺北市：書林出版社，1998年），頁195。

因此，在其教學期間，便對表演課有著非常「中國」的看法，要求戲劇系必修「國劇聲腔」及「國劇動作」，他說：「我們要做好戲，主要是中國人的戲。既然是中國人的戲，當然得從中國劇場內吸收養分。」[17]與此同時，他對中國語言中的音樂性元素極其珍視，夢想著在中國的舞臺上創造一種叫做「誦」的形式：「我認為『誦』的方式如不能建立，我們只能上演口語的戲劇，永遠沒有誦文戲劇，我們的劇場將只是一條跛腿，始終不能站穩。關於音樂：每一句都重疊半句，重疊的部分我的目的係作為『幫腔』，前後臺人員全部可以合唱，甚至觀眾亦可以加入，使演員與觀眾之間的隔閡消除。關於演員的身段、姿勢、腔調、臉譜、服裝，我們要向平劇、木偶劇，以及各種地方戲學習。至於舞蹈，將需要一種創造性的設計；這種設計它必須來自我國傳統，同時又必須具有現代人的觀念精神。」[18]《申生》與《孫飛虎搶親》就是這樣的實驗。譬如《孫飛虎搶親》，姚一葦便設計四個主人公一字不改地重複相同句型與唱詞：

> 崔：我們沒有哭過、笑過、愛過、希望過！
> 紅：我們沒有哭過、笑過、愛過、希望過！
> 孫：我們沒有哭過、笑過、愛過、希望過！
> 張：我們沒有哭過、笑過、愛過、希望過！

很難說，這種語言方式是否能夠意味著姚一葦所謂的「誦」形式的建立，但至少說明姚一葦對中國現代劇場的一種新試探。

當然，除了戲劇的民族身份，讓姚一葦更加焦慮的，是後現代戲劇對文學性的驅逐。他本人對後現代戲劇保持著一種安全的距離，並

17 李立亨：〈默默耕耘的「堂吉訶德」〉，收於陳映真編：《暗夜中的掌燈者》，頁197。
18 姚一葦：《孫飛虎搶親》（臺北市：現代文學社，1965年），頁57。

始終質疑後現代戲劇的取向。他用少見的激烈語氣強調對後現代戲劇的反感，以及對戲劇現狀的焦慮。他認為反語言反得最徹底的是後現代，「語言『失去了故鄉』，沒有文學的劇場實際上只是一個『空洞的劇場』，因為看過後，發現它不曾給我們留下什麼，因為它本身空無所有……於是古代流傳下來的偉大文化遺產，被它們撕裂、搗碎、肢解，血肉模糊，面目無存，其目的只是製造一些『點子』，除了這一點，便什麼也不剩了」。[19]當他最終認識到後現代戲劇的影響力之深遠，便無奈地把自己視為堂·吉訶德，堅守對文學的那一份執著。「文學，進入後現代主義的今天，它是什麼樣子？論者眾矣，毋庸我饒舌。然而我這個現代主義時代的過來人仍保有對文學那一份執著，至死不悟。我所做的或許有如堂·吉訶德之向風車挑戰，顯得十分的可笑與愚蠢，但對我而言，則不是沒有意義，它是支持我活下去的重要理由……吾老矣！然而，假如有機會為文學的未來而奮鬥的話，我想我還是會拿起那生鏽的長矛，騎上那匹瘦馬的。」[20]

　　姚一葦對後現代戲劇的強烈質疑，說到底依然出自他對「自主理性」與「法則」等古典主義信念的堅守。為了找到理論的支撐點，他以人類關懷作為評判標準，把現代主義戲劇與後現代戲劇在表達層面作了一番比較：「『現代主義』的重要作家，他們的作品即使悲觀、失望，表露出某種哀愁，或是懷舊，可是基本上還是蘊含著對這個世界、對人類的關懷。他舉出艾略特的《荒原》、喬伊斯的《都柏林人》、契訶夫的劇本等，『都不是自我的小問題，都有大關懷在內』。」[21]

　　今天，我們審視當下的中國戲劇場域，再回過頭來看姚一葦的這一份焦慮，也許會深深感佩他的預見性。

19 姚一葦：〈文學向何處去──從現代到後現代〉，《聯合文學》，1997年4月。

20 廖仁義：〈往事與歷史〉，收於陳映真編：《暗夜中的掌燈者》（臺北市：書林出版社，1998年），頁81。

21 白先勇：〈文學不死──感念姚一葦先生〉，《聯合報》（聯合副刊），1997年12月1日。

三

　　如前面所提，姚一葦的焦慮是緩解了還是加深了？它對中國的戲劇與現實有著怎樣的啟示？

　　當代中國十多年來的種種社會問題，告訴我們，姚一葦先生所提及的種種焦慮不是緩解了，而是加深了。人類的現狀從姚一葦的焦慮滑向了蔡明亮的冰冷，那條「光明的尾巴」從未出現。人的物化與異化程度加深了，人與人之間的交流越來越無望，相互壓迫傾軋的現象比比皆是。一方面是眾聲喧嘩的熱鬧圖景，一方面又是語言能力喪失的加劇。更可怕的是，有些人已經失去了焦慮的能力，只剩下虛無與麻木。工業社會夢魘下的心靈危機開始取焦慮而代之，人與人之間的不信任感通過當代喧囂的媒介，變得極度強化，說到底，這是中國社會與個人在「社會價值感」與「自我意義感」的喪失。

　　這些反映到戲劇場域，就是功利戲劇的橫行導致的戲劇的「工具化」。戲劇場域在八十年代曾經因為對家國個人未來的焦慮引發的短暫高潮，在消費社會到來之後迅速歸於沉寂，在所謂文化產業的鼓噪之下，是一片思想的荒蕪與貧瘠。文化的目的，變成了賺大錢，或者給官員增添政績，戲劇成了撈金之作、功利之作、速成之作、遵命之作，或者靠一些庸俗的笑料來包裝它淺薄的思想。正如姚一葦在上個世紀末便已經描述的那樣：「文化成了工業，任何文化活動都是商品化了。這個現象把以往所謂的精緻文化和大眾文化的界線消弭了。」[22]

　　應該說，當代戲劇關注戲劇本體，重現對藝術規律的尊重，是有其面向意識形態的解構性的意義。但是，矯枉往往過正，對社會的關懷缺失、對市場化的過度渴求，以及對文學性的擯棄，成為當代戲劇場域普遍的趨勢。可以說，姚一葦的焦慮在當代中國當代戲劇場域幾

22 姚一葦：〈文學向何處去──從現代到後現代〉，《聯合文學》，1997年4月。

乎全部成了現實。一位文藝批評家曾經用「四浮」來評述當前的戲劇現狀，即：「創作動機的浮躁」、「內容上的浮誇」、「形式上的浮華」以及「思想藝術的膚淺」。[23]套用馬爾庫塞的觀念，其實這是個「單向度戲劇」的時代，它既接受資本的控制，又被意識形態四處驅趕。而究其更深層次的原因，是「作為意識與精神之載體的文學被放逐了」。[24]

　　如果說，姚一葦在上個世紀的焦慮在新世紀獲得了復生是一種悲哀，那麼，我們是否有擺脫困境的方式與途徑，以重塑一條關於中國戲劇的「光明的尾巴」？在我看來，其實姚一葦已經給過一個解決困境的兩條路徑：再度啟蒙與文學性的回歸。前者是意義，後者是載體。沒有對現實世界悲天憫人的情懷，就沒有文學性的恣意汪洋，否則再多華麗的辭藻與架構，都是廁所裝飾的塑料花。沒有文學性的承載，也無法用藝術的手法創造性地展示創作主體的思考與情懷。可喜的是，近年出現的兩部青澀之作——《蔣公的面子》與《驢得水》已經為我們描畫了反擊的架勢，希望這種架勢不會在資本的引誘與意識形態的驅趕下消於無形。權且把它們視為姚一葦先生所一再眷念的「光明的尾巴」吧！

　　　　　　　　　　——本文原刊於《戲劇藝術》2016年第1期

23 毛時安：〈關於文化發展和文藝創作的四個問題及其思考〉，《中國戲劇》2010年第10期。

24 董健：〈中國戲劇現代化的艱難歷程——20世紀中國戲劇回顧〉，《文學評論》1998年第1期。

草根立場與新歷史主義

──以三個《趙氏孤兒》和《霸王歌行》為例

　　新世紀以來的三版《趙氏孤兒》，於不經意間同時開啟了一條新穎的歷史複述之路。它們的共性在於，以往宏大的歷史敘事在林兆華、田沁鑫與王曉鷹的戲劇書寫中，已逐漸被純粹的個體生命體驗所取代，關於歷史橋段及其思考的起點與歸宿回到了對個體生存的觀照。其視角既不俯視，也不仰視，而是以幾乎內省般的書寫方式對身處歷史事件中的人物進行符合現代語境的情感挖掘。如果以系列劇的方式來觀看三個版本的《趙氏孤兒》，觀眾可以看到一個完整的、具有歷史性與當代氣質的孤兒與程嬰。而王曉鷹的新劇《霸王歌行》，更將這種歷史表達模式發揮到了某種極致。從宏大的歷史敘事中掙扎出來，應是當代戲劇在歷史表達層面上的一條自我救贖之道。新歷史主義者認為，一切歷史都是當下史，「歷史」往往是通過一些不確定的敘述影響我們的，而這些不確定的敘述並不足以充當真理的保險閥。就新歷史主義而言，戲劇與其他一切藝術一樣，都無法徹底地反映歷史。因此，對歷史的不確定性、非唯一性的強調，反會使得當代戲劇與歷史的表達變得更加豐富與微妙，也留下了巨大的闡釋空間。歷史的時間距離越是久遠，其通過各種符號體系建構起來的意義便越是「混亂」與精彩。

　　就藝術特性而言，戲劇的書寫方式同時具備對「歷史的扭曲」與對「歷史的逃避」兩種功能。但就歷史的闡釋而言，出於闡釋者不同的意識形態利益，大體呈現出三種不同的立場──以接受占統治地位

的意識形態為特徵的「主流的立場」、大體按照占統治地位的意識形態進行解釋但加以一定修正以使之有利於反映自身立場和利益的「妥協的立場」、以及與占統治地位的意識形態全然相反的「對抗的立場」。在中國戲劇的各個時期，這三種立場都是交雜並呈的。「主流立場」與「對抗立場」的歷史表達所賴以發揮作用的途徑，也必然是各種各樣的戲劇符號體系的構建。這兩種立場都有著相同的目的、即賦予某段特定歷史以一種不同的身份、以壓制乃至同化「他者」，最終使自己成為所謂的「主流意識形態」。而「妥協的立場」則游離於「主流立場」與「對抗立場」之間、試圖通過鐐銬式的舞蹈實現自己對曆史圖景的表達。這種立場在一九四九年初到「文革」前的一段時期內的戲劇作品中表現得尤為明顯。

　　然而、順應社會與文化語境的變遷、全球化時代的悄然降臨以及意識形態控制的相對放鬆、使當代中國戲劇開始出現了一種新的立場，即「草根立場」，戲劇的歷史表達回歸到對歷史人物的個體生存體驗的觀照──既不再是主流意識形態的超時空傳聲筒，也不再是對抗主流意識形態的鼓與鑼，又與戴著鐐銬舞蹈的「妥協戲劇」有很大不同。這種立場的歷史表達似乎超越了意識形態的範疇，雖然在意識形態理論泛化的今天、草根同樣也是一種強烈的意識形態符號，但至少在表達方式上它已從歷史的宏大敘事中掙扎出來，通過新的藝術能力的展示抵消掉部分政治意識形態操弄的痕跡。

　　這種立場首先表現為歷史表達的開放性。新的歷史表達自然需要一種新的歷史態度，列維·斯特勞斯曾指出、歷史從來不是關於什麼的歷史，而總是為什麼的歷史。他認為歷史永遠不會只是一個事實，而歷史敘述則往往只提供一個事實。福柯更為強調那種本源意義上的「過去的事實」的「歷史」的虛無縹緲，而將歷史看作是一種人的創造物。所以、對於草根立場而言，既然「歷史」是一種如此虛無的東西、我們無法通過宏大的表達鏡照歷史之真、那麼何不回歸歷史的卑

微之處，即通過對歷史人物的個體生存體驗的觀照，基於自己所處的現代語境出發去作一番感同身受的歷史表達？

因此，新世紀以來的三個《趙氏孤兒》版本都不約而同地採取了對歷史宏大敘事的疏離態度。林兆華版的「孤兒」選擇了對復仇的放棄（或更確切地說，是「摒棄」），田沁鑫則賦予了孤兒以現代人的精神焦慮與無所歸依的失語狀態，從時下的語境出發體驗孤兒可能有的煎熬與靈魂考驗。王曉鷹則選擇了與林、田不太一樣的言說方式、他把視角回歸到戲曲、在林、田二人所描畫的現代心靈圖景中試圖作一次「赴湯蹈火」的重新召喚與二次建構。他把復仇的權利與難題從孤兒手裡全部轉讓給了程嬰，對程嬰進行了一番以人本主義參與其中的鏡照關懷。

如果說《趙氏孤兒》是以類似系列劇的方式展現了當代戲劇作品在歷史表達層面的開放性程度、那麼王曉鷹的新劇《霸王歌行》則是一次獨立而徹底的對草根立場與新歷史主義的舞臺圖解。圍繞楚霸王所發生的一切重大歷史事件，在王曉鷹的編排下都成為了一次「心靈戰爭」的推演。宏大的歷史敘事在瞬間降格，「淪落」為表達個體生存體驗的工具。霸王這一個被歷史不斷書寫的「偉大意象」也忽然轉化為「只是一個有著詩人氣質的男人」。該劇臨近尾聲時，我們看到王曉鷹在舞臺上用現代影像技術投影出一行字——我再次強調，我不是在講述歷史，只是在說我自己的故事。

這句話純粹可以理解為是王曉鷹對歷史表達的開放性程度的新追求、也是中國當代戲劇的一種宣言。

草根立場同時體現在更為個人化的歷史敘事之上。對於戲劇尤其是當代戲劇而言，已然過於豐富的技術手段與相對多元的文化語境，無疑增添了許多更加個人化的表達的可能性與重新述說的欲望。其實在某種層面上，當代戲劇對歷史敘事的個人化的強調也是戲劇原有的技術主義特質發展的結果，它把絕對意義上的「歷史的真實」視為一

種烏托邦，同時又渴望以草根的身份，通過自己的生命體驗參與到對歷史的敘述中來。依照伽達默爾的觀點，這樣一種參與和闡釋方式必會造成歷史文本的原初視界與闡釋者的現有視界之間的不可消除的差距。伽達默爾因此提出了一種「視界融合」的概念，將「過去」和「現在」這兩種視界交織融合在一起以達到一種既包含又超出歷史「文本」和闡釋者現有視界的新視界。他認為「真正的歷史對象不是一個客體，而是自身和他者的統一，是一種關係。在這種關係中，同時存在著歷史的真實和歷史理解的真實。」在他看來，文本的理解對象在不同時代有不同的效果，解釋本身就是參與歷史，一切歷史都是現代史，理解過去就是理解現在和把握未來。

從草根立場出發的當代戲劇的歷史表達，顯然並不太在乎把握未來，它們對理解現在和把握個人有著更為強烈的欲望。它們之所以參與歷史敘事，目的是希望借由歷史人物的某些輪迴般的共性來詢問自己的生命體驗，以便實現對自己的私有性追求，這一點，林兆華版《趙氏孤兒》表現得最為徹底。該劇顛覆了傳統歷史敘事的慣常模式，歷史文本的原初視界被闡釋者的現有視界完全驅逐，具備當代人氣質的孤兒帶著一股「工業社會化」的話語體系殺入歷史的敘事之中。這種極度個人化的歷史敘事，給當時的中國戲劇場域造成了極大震撼，餘波至今未平。而田沁鑫以女性導演的身份，施予孤兒以一定的女性特質，讓其為現代語境下的無數個體的精神焦慮去承受煎熬——孤兒的焦慮其實是現代人的焦慮，孤兒的痛苦也是現代人的痛苦。實際上，孤兒無法選擇復仇與否的窘境鏡照著現代人在多元語境的假象中身份感的缺失。相比林兆華版「孤兒」的「匪氣」與西化特徵，田沁鑫版的「孤兒」顯然更符合中國當下的文化語境——在眾聲喧嘩中自我價值與意義感的消失。田沁鑫不過是借助歷史文本的敘事，闡釋其個人化的歷史視界——歷史的時間屬性並不能消滅個體精神焦慮的輪迴。王曉鷹的《霸王歌行》比他的越劇《趙氏孤兒》具備

更強烈的個人化追求。霸王一再強調自己的「詩人氣質」，一再以間離方式進行著自省、自嘲甚至自慰，一再以跳脫歷史羈絆的語言使自己不斷陌生化。如果說林兆華的「孤兒」是闡釋者的現有視界對歷史文本視界的完全驅逐，那麼王曉鷹的「霸王」則真正做到了伽達默爾所謂的兩種視界的融合。《霸王歌行》呈現的歷史事件是基本符合「歷史的真實」的，但它又通過非常個人化的歷史敘事達到了「闡釋者的歷史真實」，即穿越時空的個體生存體驗之間的互為鏡像。

最後，回歸到戲劇技巧的層面，草根立場出發的歷史事件選擇擺脫了傳統戲劇的線性特徵。草根立場在強調個體生命體驗參與歷史闡釋的同時，歷史敘述已開始傾向於情節的分解。歷史事件在舞臺上開始呈現出一種零散的狀態，對於歷史事件的選擇都為了服務於一個目的，即促成一種行動、一種心理演變，以實現個體生存體驗對歷史的參與。

以《霸王歌行》為例，該劇對歷史的敘述已放棄了對歷史事件的「直播」方式，而是採用了更為靈活的「轉播」方式。在劇中，霸王既是各個分散的歷史事件的參與者，也是歷史事件的旁觀者與解釋者，這種敘述結構就比「直播」方式具有更強的開放性。歷史不再只是一個僵硬的事件組合，而是呈現出與現代生活一樣豐富的可能性與多向性、劇作借此實現了個體生命對歷史的觀照。

同時，《霸王歌行》的藝術技巧是與其草根立場相符的。如果非要說整一的話、它的歷史態度與技巧表達恰恰實現了整一與和諧。譬如，該劇一再強調歷史的真實性在於言說的方式、霸王也一再對觀眾說明自己的歷史立場、以某些「後來的歷史學家」的言說作為嘲諷的對象、意在提醒觀眾：歷史並不總是展示同一種事實，它借由言說方式的不同而存在著無數種可能性。虞姬以京劇程式化的唱念出場、以及穿插全場的影像鋪展，作為一種有別於話劇的言說手段，也是為了造成間離效果、讓觀眾從歷史的規訓中擺脫出來，進入對個體生命感

同身受的體驗。全劇讓一個演員在不同的歷史角色間轉換、其意圖更是昭然若揭，而王曉鷹慣用的簽名式的極致感官衝擊、則在一定程度上強化了個體生命在歷史事件中的凸顯。

當代戲劇在歷史敘述層面出現的立場轉移，其實是中國現實與文化語境的鏡像呈現。與歷史的宏大敘事相比、草根立場出發的新歷史主義戲劇、也許會給當下「主流戲劇」與「盛世戲劇」大行其道的舞臺以一種撞擊。畢竟，戲劇血液的流動是靠無數不同的個體細胞的鮮活而呈現出來的。

——本文原刊於《上海戲劇》2009年第4期

從《青蛙記》到《荷塘蛙聲》

　　鄭懷興先生的《青蛙記》成稿於一九八六年，之後二十五年未曾搬上舞臺。而最近短短兩年之內，它卻迅速有了三個不同的版本，這不得不說是另外一種戲劇性的呈現。當然，在中外戲劇史上，這種現象俯拾皆是。正如鄭懷興自己所言，「時間老人是無情的，公正的，古今中外多少顯赫一時的作品被他宣判為文化垃圾……而有些原本默默無聞的作品卻得到時間老人的寵倖，成了傳世之作。」在我看來，一個能夠得以被時間老人寵倖的劇本必然有它持續性的生命力，更重要的是它會隨著時代的變遷，被塗抹上新的意義，這就是藝術與思想的普世性。《青蛙記》之所以被重新發現、重新挖掘，正是因為作品本身所透視出來的藝術品性與思想內涵在當今這個時代依然有其深刻的隱喻性，也就是說，它像一顆飛行了許久的子彈瞬間擊中了這個時代和生活在這個時代的人群，使我們遭遇撞擊，乃至被迫自省；同時，《青蛙記》之所以久久未能搬上舞臺，不是文本與戲曲舞臺之間存在什麼不可調和的牴牾，而是其中濃厚的神秘主義色彩與深刻的人性觀照，不為當時的戲曲舞臺所接受，而其靈動與壓抑兼具的意境對大部分戲曲導演而言，顯得力有未逮。直到過了十幾年，等到無論做戲者還是看戲者都已經受過足夠的觀演訓練之後，《青蛙記》改名《荷塘蛙聲》呈現於舞臺才顯得水到渠成。

　　但是初看《青蛙記》，你還是很難想像這是一部寫於上個世紀八十年代的戲曲作品，也由此你不得不佩服鄭懷興先生思想的前瞻性，他著眼的是一種普世的人性，是一種由內而外的戲劇衝動。他試圖突破當時主要由外部力量引發戲劇衝突的慣例，試圖做一次借助內部力

量打破周遭平衡的嘗試，這種嘗試無疑具有開拓性的意義，為他後來的《神馬賦》做了一個成功的鋪墊，整個中國戲曲甚至因此得到了某種指引，收穫了另外一種況味。我覺得《青蛙記》的藝術價值甚至超過了《神馬賦》與之前的《新亭淚》。

懷興先生才如大海，而《青蛙記》則如小鍋煮開水一般，越煮越沸。當表面的平靜被第一顆冒出來的水珠打破之後，所有的水珠便跟著一起洶湧而出，使一池清水轉眼換作了油鍋，逼迫眾人直面自己的內心，躲無可躲，逃無可逃。這種油煎火烤的煎熬就是戲劇。秦世康對真相的追尋，其實探討的是一個一直以來困擾人類的哲學命題：究竟真相重要還是現實重要？因為對真相的探究導致對現實和諧的破壞是否值得？當他決定不顧一切去尋找答案的時候，悲劇就已經在路上了。荷塘是一個重要而精彩的隱喻，它其實是人類內心隱秘的外化，所有人心中都有這麼一塊荷塘，那片蛙聲總會時不時地響起，讓你在不經意間形神俱散。但是，求真是人類的本性，在我們童年的記憶中，多少都會有一段是與光亮有關的，我們會被那一束光線迷惑，它讓我們得以對外面的世界有了更多的好奇，尤其在夜色之中，很多事物很多人是我們所未知的，於是我們藉由那一束被放大的光柱去感知，希望光柱聚集的地方，就是事物的真相。因此對於秦世康而言，考中進士並不是他的成年禮，從小把他帶大的老僕人王友義給他的那個隱秘光亮，並且借助這個光亮去找尋親生父親的真相，才是秦世康的真正成年禮。

同時，真正優秀的劇作家是摒棄單純的善惡二分法的，一切善惡都有其內在的原動力。惡可能形成喜劇，善也可能造成悲劇，而後者尤其讓人動容與震撼。《青蛙記》的悲劇不是由惡造成的，劇中所有動作與結果的出發點其實都是人的本性，包括秦世康對生母繼父的逼迫，以及王友義的疑心與挑動，甚至包括魏斯仁與劉月娘的婚外情愫。這一切都不能歸結為惡，也不是簡單的「欲望」就能定義的，但

它們卻造成了切切實實的悲劇。這也是這齣戲給我們最深沉的暗示與最深刻的思考，甚至是最無奈的困境。

　　所以我們看到，最近一版的《荷塘蛙聲》對結局的處理出現了一種符合女性導演期待的閱讀視野。我們無法解釋某些神秘的東西，不如把神秘詩情畫意化，把死亡當作一種對困境的解脫，這也是沒有辦法的辦法。也因為這種無法解釋的困境，秦世康的自我反思缺席了，至少淡化了。

　　總體而言，從《青蛙記》到《荷塘蛙聲》，其實是中國戲曲表達能力的一種進步，是戲曲舞臺在走向多元與開放進程中的一個標記，它至少說明戲曲舞臺並沒有什麼是絕對不能展現或者展現不出來的。它同時也在逼迫我們認真思考一個問題，困擾當今戲曲發展的到底是僵化的體制還是觀念的自我禁囿，體制的僵化總有一天會被無情地打破，而個體觀念能否超越禁囿在體制之外飛翔，居高而望遠，才是戲曲及其它一切藝術創作的命門。如果鄭懷興先生當年沒有自由飛翔不受禁錮的藝術才思，也就不會有《青蛙記》，更不會有二十幾年後光彩照人的《荷塘蛙聲》了。

　　　　　　　　　　　──本文原刊於《福建藝術》2013年第1期

世俗文本與人性拷問
——越劇《煙雨青瓷》述評

　　余青峰的新劇《煙雨青瓷》，糅合了很多世俗性的戲劇元素，比如愛情與仇恨、善良與邪惡、親情與道義等等。但是，如果只是將這些常識性的戲劇元素，進行一種簡單的二元組合，也許會獲得某種直接而鮮明的敘事快感，諸如愛情與仇恨的無法調和、善良與邪惡的天然對立、親情與道義的艱難抉擇。然而，這樣的一種「敘事快感」對於當代的劇作家而言，顯然無法滿足他們複雜的人性思維與多元的情感邏輯，在他們看來，鮮明卻缺乏深度的情感劃分，是不符合人性的基本特徵的。

　　單就以上戲劇元素的充盈程度而言，《煙雨青瓷》是一部典型的世俗文本。但是由於世俗的日常生活化，必然會帶來表達方式的碎片化，世俗文本有時候會模糊掉某些深層次的東西，譬如對人性的拷問，或者為了突出某種人物的性情，過於簡單地將人物「鮮明」化。

　　但是，人，遠非想像中的那麼「鮮明」。而在戲劇舞臺（尤其是戲曲舞臺）上還原人性則要更艱難得多，一不留神就要掉入非此即彼的二元陷阱。中國戲曲之所以一直被某些滿懷現代性理想的戲劇理論家所詬病，這是一個非常關鍵的原因，他們認為戲曲簡單唯美的軀體似乎無法承載像話劇那樣複雜化的人性思考。然而，真的承載不了嗎？或者一旦承載，便是超載？

　　其實未必，當代戲曲文本已經開始邁出探索的腳步。譬如陳亞先的京劇《曹操與楊修》，再譬如余青峰本人的越劇《趙氏孤兒》，都在戲曲的文本裡鋪陳了複雜人性的大思考。藝術載體與思想傳達力之間

實現了令人信服的融合，絲毫也不見「超載」的晦澀與難堪。或者說，他們都巧妙地避離了戲曲文本約定俗成的「陷阱」。

余青峰的新劇《煙雨青瓷》就是一個在陷阱邊緣舞蹈的產物。它的人物設置與故事格局，本身就是一個向二元陷阱一路滑入的慣常預示。至少一開始，它也給了大多數人這樣的常識性想像：這將是一部好看的，但缺乏深度的世俗之戲。幸虧余青峰及時拉住了滑落的韁繩，制止了一次鮮明的墮入。關於人性的闡釋，當代戲曲應該具備這樣複雜化的思考能力，而不是以「鮮明」而粗暴的態度為自己的無能為力尋找藉口。因為臉譜化的創作方式雖然痛快與便捷，卻是一種作坊式的量化生產，它的極端表現當然是文革時期的十大樣板戲，神魔各歸其位，壁壘異常森嚴，將一個個原本鮮活的人物「鮮明」成某種政治說教的工具，在極力追求「完人」化抒寫的過程中，最後卻走向了極度的「非人」。當無法表現個體的複雜性時，便乾脆將其越加地簡單化，以看似刺激的外在衝突來掩飾內在衝突的嚴重匱乏，這是一些蹩腳的劇作家最擅長的技巧，也是當前很多戲劇影視作品的通病。

首先，《煙雨青瓷》擁有足夠的外在衝突，有欲語還休的三角情愛，不共戴天的家仇族恨，引人想往的神秘青瓷，彷彿一部好萊塢經典的「奪寶故事」。這些精巧的情節設置都足夠糾纏，也足夠勾人，足夠保證這部戲的好看程度。但是，如果本戲僅僅於此，那它充其量也只能算是一部及格的傳奇劇，對於已經創作過像《趙氏孤兒》這樣一部人性傳奇的余青峰而言，他的思考維度與野心不會也不應該就此滿足。

傑出的戲劇作品與光彩奪目的秘色瓷一樣，都需要經歷一次燒烤的過程。一個傑出的劇作家必須學會兩樣東西：一個是學會「挖坑」，千方百計把「坑」挖得精緻些，這是製造戲劇外在衝突的基本手段。這一點上，《煙》劇絕對做到了。甚至從某種意義上說，本劇是余青峰所有作品中最有戲的一部，情節跌宕起伏、一波三折，所有

的謎題在最後一幕才全部解開。相比之下，另外一個本事可能更考驗劇作者的水平，即學會如何把劇中人放在火上烤，最好烤得他（她）遍體鱗傷，求生不得、求死不能。讓觀眾在感同身受的煎熬中，經歷一次人性拷問。

　　縱觀全劇，劇中的女主角柳含煙一出場，就扮演了一個闖入者的角色，在其對自己身世的敘述中，傳遞的是一個古老的孤女救父的敘事主題。不管是無意的，還是精心策劃的，她闖入了一個被作者描述成世外桃源一般的清澈乾淨的地方，這個地方把她視為「瓷美人」，視為上天的饋贈，容納了她。「瓷美人」的稱謂，在某種程度上是一種隱喻，瓷之為美，正在於它的裝飾性與煉製之時的複雜性，它表面上是通透晶瑩，一塵不染，但背後卻不得不經歷火裡燒、窯裡烤的痛苦，從另外一個角度來看，它的美麗注定了它無法逃脫的供人把弄的花瓶角色，這其實照應著柳含煙的身份，一個受人矇騙、被人控制，受制於親情愛情與道義，無法自主的孤女形象。她如秘色瓷一樣美麗而脆弱。她堅守愛情的原初，但也被更為質樸的情懷吸引。她對入獄的父親有著理所當然的親情，為了救父可以不惜一切，但是當她知道父親的所作所為之後，立即陷入了深深的迷茫，她無法割捨對父親的親情，也無法不埋怨父親的惡行，更無法忽視對顏秀姑等人的負罪感，讓一個如瓷般脆弱的女子去承受這般痛苦的抉擇，雖然殘酷，但卻是真實的。她最後問道於漁——一個符合中國文化道統意義上的引渡者形象，不過是為了給自己的救父行動再添加一個更有說服力的藉口罷了。這彷彿是一種宿命，柳含煙父親的闖入造成了顏秀姑父親的死亡，而她自己的闖入卻也間接導致了顏秀姑的死亡，在兩種死亡之間，似乎又是惡的傳承，但又是通過善與寬容完成的。

　　因此，柳含煙的情境設置，是全劇最讓人著迷的亮點，充滿了作者的人性化觀照以及潛意識間對傳統二元判斷的辯證思考。親情與道義的衝突一直是人類面臨的一個終極困境，捨棄親情大義滅親、撲向

道義的懷抱是艱難的，同樣，視道義如敝屣、為親情而行惡，也並非那麼理所當然。柳含煙所遭遇的一切煎熬與痛苦，皆由於此。為道義不救父是為不孝，為救父而陷人於危局是為不仁，如此兩難的選擇，即使是似乎已經超脫了世俗羈絆的艄公也無法解答，只能以曖昧不清的口吻作著模稜兩可的表述：「天下有無德的父母，救不得，孝不得；天下無不是的父母，救得，孝得」、「天地之大莫過心，人倫之大莫過孝」云云。柳含煙面對這等陷自己於不孝不仁的困境，最終還是做出了自己的選擇，那就是自沉湖底，以此擺脫選擇的痛苦，而把思考的艱難留給了觀眾。

　　這一系列的情節設置，是符合情感邏輯的。如果按照「鮮明」的「文革」筆法，柳含煙必定是毅然決然地拋棄了對親情的迷信，對其父的惡行深惡痛絕並宣布與其決裂，最終放棄了救父的行動，走向受迫害的底層大眾，實現自己的救贖與最後的昇華。這種筆法是痛快的，但也是非人性化的。抉擇的難題解決了，但人類情感的魅力卻消失了。

　　這就又涉及到前面所說的文本問題。文本與現時的精神意識是呼應的，文本的敘事者不能把自己的生命體驗排除在現時意識之外，否則與那些毫無靈性的廢瓷爛胚何異？

　　儘管生命體驗的具體歷史內容有所不同，體驗的形式卻有普遍一致性。凡人都在體驗著生活，都在遭遇和命運中感覺著世界的饋贈。體驗的具體境遇不可能重複，體驗的形式卻具有超歷史、超個體的普遍性。正因為體驗形式的普遍性，世俗世界的意義普遍性才成為人性的要求。否則，我們就得如為惡者孟子虛最後的自我辯白一樣：「我，何嘗不想做一個正人君子？窮則獨善其身，達則兼濟天下！可這世上，物欲橫流，蠅營狗苟，爾虞我詐，無往不利，談什麼修身養性，說什麼仁義道德？你做一個正人君子，身後就有人笑你是絕代傻子！這一尊小小的秘色瓷瓶，無非是民間風物、瓷中奇珍，而你不知

道哇，多少人為了得到它，吃不下，睡不香，絞盡腦汁，窮盡謀略，乃至誤了前程，分了身首。可一旦得到了，它便是多少人升官發財的財神，扶搖九天的天梯！我，孟子虛，只不過是這多少人中之一個罷了……」孟子虛的精神意識具有極強的穿透力，尤其堪稱當前精神淪喪、道德敗壞的真實寫照，它展示的是所有世俗世界的普遍存在，而不僅僅是衰唐時期的獨有現象。若非如此，我們便不得不被迫承認，殘忍的惡與深摯的愛同樣有意義，一種人或一部分人作惡是正當的，不忍之心、救贖之愛、理解的寬恕都沒有意義。如果將歷史的具體境況作為文本敘事的大法官，無異於承認歷史中個人的惡都是合理的。把惡往歷史情境上一推，便一片和諧、天下大同。

　　由此可見，無論是作為一種藝術外殼的戲曲文本，還是涉及具體內涵的世俗文本，都可以、也必須承載對於人性的拷問，關鍵是文本的敘事者是否有所作為罷了。從這個層面上說，余青峰的《煙雨青瓷》顯示了足夠的努力，世俗文本與人性拷問在余青峰的敘事裡也實現了最大程度的融合。

　　　　　　　　　　　——本文原刊於《中國戲劇》2011年第2期

三
親自上場

隱者、仕者與瘋者

——歷史劇《瘋子與朱元璋》創作談

一

　　先父是一個縣級閩劇團的團長，生前不抽菸、不喝酒、不打麻將，最大的愛好就是看戲。雖然做了幾十年的戲劇工作，卻永遠看不夠似的。聽母親說，父親被送到省立醫院的那個晚上，她為了寬慰父親，說等父親病好了，一起回村裡看戲。父親卻微笑著艱難地搖了搖頭，緩緩地說到：戲，已經演完了……

　　戲，已經演完了……這是父親離開前說的最完整的一句話。我和家兄聽完母親的轉述，頓覺渾身發軟，原來人生真的如一場大戲，夢幻泡影之間，終場鑼響過，大幕已經拉上了。

　　處理完父親的喪事，我匆匆趕回南京，參加博士論文答辯。飛機延誤了，到南京時已是午夜。在天上往下看去，萬家燈火，星星點點，於我，卻仿若隔世。到了宿舍，躺在床上，眼淚又出來了，後來累了，漸漸睡去，迷迷糊糊間聽見父親的咳嗽聲，我不知道是夢裡的幻聽還是窗外的真實，只知道輕輕地呼喚著父親，不願醒來。

　　也許是父親的庇佑，答辯很順利，我以全優成績獲得了博士學位。第二天便匆匆趕回連江，在父親的遺像前長跪不起。

　　接下來的日子，我便呆在家裡，陪伴憔悴而堅強的母親，同時讀讀閒書。七年左右的學術訓練，最大的收穫不是一紙文憑，而是讀書習慣的養成。讀書，讓我悲痛的情緒得以平復，但在逐漸安靜的縫隙中，有句話卻始終縈繞不絕——「戲，已經演完了」。

　　那時正是二〇一〇年的春夏之交，寧靜與浮躁並行，我忽然有了寫戲的衝動。

　　父親生前最大的驕傲，是培養了一個會寫戲的大兒子。家兄一路走來，頗為不易，經歷諸多挫折、冷遇與煎熬，總算有了自己的天地與情感歸依，到現在已經獲得了兩次曹禺劇本獎，父親在天之靈，一定很歡樂。也許是家兄的光芒過於絢麗，以至於我被別人介紹時，總是被冠以這樣的前綴：這是某某某的弟弟。

　　我的才華遠遜家兄（也許只有令人討厭的清高與孤傲是一樣的），更從未受過任何編劇技巧的訓練，只是在那樣一個午後，因為父親臨終時的一句話，我忽然有了寫戲的衝動。我迫切地想要把自己的閱讀與思考，通過一個載體表達出來，這個載體不是論文，也不是電影，而是「戲」，一個還沒上演、也許永不會上演的戲。

二

　　在查閱枯燥的論文資料的縫隙，偶爾與一個明初小知識分子鮮活而殘忍的生命體驗邂逅。雖然任何個體的生命體驗，在大歷史面前從來都是小問題，只是剎那間，我竟對他殘忍的經驗與情感無比珍視起來。這個小知識分子的名字叫「袁凱」。

　　《明史・文略》是這樣記載袁凱的：「后帝慮囚畢，命凱送皇太子覆訊，多所矜減。凱還報，帝問「朕與太子孰是？」凱頓首言：「陛下法之正，東宮心之慈。」帝以凱老猾持兩端，惡之。凱懼，佯狂免，告歸，久之以壽終。」如鄭懷興老師所言，我的劇本基本是從這幾句話演繹而來的。

　　中國知識分子群體歷來被分為兩類，一類仕者，一類隱者。似乎非仕即隱。其實，還有一類，是瘋者。我相信在中國的歷史上，一定出現過許多仕又達不到，隱又捨不得的知識分子，而這類人以小知識

分子居多。當然，徐渭是個例外，只是後人記住的是其「狂」，而非其「瘋」。

在中國，知識分子與權力之間一直保持著某種微妙的關聯，這種關聯就像相親，被看上了，就恩愛纏綿，沒被看上，就忿忿不平。古代知識分子，總是心存兩個互相矛盾的理想，既想成為帝王之師、教帝以仁，又欲故作清高，棄之如敝履，結果常常在權力的一聲棒喝下，弄得灰頭土臉。少數堅守尊嚴如方孝孺者，以自己與族人的生命為代價成了大儒，其餘多數卻成了犬儒。犬儒與大儒之間，只有那一點的差別，便是對生命的看法。在袁凱看來，犧牲掉自己與家人的生命，去換得一份「大儒」的名聲，似乎並不值得。所以他寧肯放棄知識分子的尊嚴去左右逢迎，去裝瘋，去吃下皇帝賜予的裝在錦盒之中的狗屎，苟活於世。

可悲的是，那一泡裝在錦盒裡的狗屎，在傳遞了幾百年之後，到現在依然溫熱。許多知識分子至今甘之如飴。戲曲場域也一樣，遵命之作與阿諛之作大行其道，像鄭懷興老師與王仁杰先生那樣出於藝術本心的劇作家太少了。當然，在當下消費主義的社會語境下，這似乎是一種苛求，我自己就做不到。我深刻地認識到自己的可悲與可恨，有時候不得不低頭與屈從，甚至從中獲取一點卑微的好處，所以寫袁凱，也是在寫自己。但我唯一的優點在於，至少知道狗屎是臭的，而不會像某些人那樣心安理得道貌岸然地為其歌唱。

在學術上，我的專業是電影學。但是南大中文系戲劇傳統深厚，耳濡目染之下，對戲劇積累了一定的體認。在我看來，一齣像樣的戲至少要做到兩點，說得粗俗一些，就是「挖坑」與「燒烤」。拙作雖然稚嫩，但自認為總算做到了這兩點。袁凱幻想通過替太子上書得以飛黃騰達，結果被皇帝一句問話便陷入兩難的困境，這是他給自己挖的第一個坑。選擇左右逢迎，卻被皇帝以有失氣節為由訓斥一番，生死堪憂，這是第二個坑。面對生死，選擇裝瘋保命，結果落得食糞妻

亡的下場，由裝瘋變成真瘋，這是第三個坑。在每一個坑中，袁凱都要遭遇艱難的抉擇與靈魂上的煎熬，最後被烤得體無完膚、身心俱焦。可以說，每一次戲劇行動，都是自我選擇的結果，都有其合理的內因與外因驅動。以至於他最後走出了史家構架的結局，走進了另外一種歷史的真實。

為了表現知識分子的雙重人格，我有意設計了一場具有虛幻意味和意象化的場景，即袁凱遭遇訓斥走出皇宮之後，同時遇見了一個釣叟和一個書生。釣叟和書生代表著知識分子的兩種價值取向，即前文所提到的隱者與仕者，也作為兩種化身同時存在於袁凱的身上。他們之間的撕扯是最終導致袁凱發瘋的內在原因。

如果說，袁凱在我的筆下，已經屬半虛構的自行生長的人物，而袁凱的妻子，就純粹是我虛構的人物，是我對中國女性的認知與體驗。在我的想像裡，中國女性在任何時代，都是溫婉而堅毅的，她們的堅守與固執都同樣出眾，也比很多中國男性勇敢與決絕。

太監乙的形象塑造，是一個意外的收穫。我起初只想作一點嘗試，去打破被舞臺格式化與臉譜化的角色定位，沒想到他竟自己鮮活起來。

鄭懷興老師在談到歷史劇的創作時，曾言道「要善於理解古人，既不厚誣也不拔高」。這確是對待歷史人物的應有態度。竊以為，對朱元璋，我做到了不厚誣，既有強烈的批判，也有沉重的嘆息。對袁凱，我基本做到了不拔高，既有溫婉的同情，也有辛辣的諷刺。如果一定說有所拔高，是在「螻蟻式的反抗」，他的裝瘋其實是對權力賦予的「君要臣死，臣不得不死」這個天理的解構與嘲諷，以至於朱元璋最後也不得不感慨「定不得其生，斷不得其死」，興許自己才是那真正的可憐之人。相比袁凱，朱元璋更像一個「套中的人」。施害者，往往也是受害者。這是權力欲望下人的異化之後的必然結果。

誰是誰的地獄？有些時候，我們是袁凱，有些時候，我們可能就是朱元璋。其實都渺茫得很。

三

劇本初稿很快在一週之內寫完。後來發給鄭懷興老師看。以戲曲處女之作求教於大家，心中其實是很惶恐的。沒想到懷興老師興奮地給我寫了一封熱情洋溢的回信，言辭之間多有謬讚，於是越發惶恐了。此次他更破例為此寫了一篇劇評，中肯而深刻，盡顯大家風範，而提攜勉勵之意，又讓我倍感長者的溫暖。還有王仁杰先生，不久之前看完劇本，便第一時間打來電話。他讓我知道，作為一個大劇作家，竟可以可愛如稚心未脫的頑童。還有王評章、周明兩位老師以及陳大聯導演都給過我很多建設性的意見。人生最幸運的事，莫過於在幾個重要的節點，遇見了幾個你尊敬的並願意幫助你的人。除了心懷感恩，無以言表。但願今後不太辜負他們的期望。

感謝黃永碤老師，他以一種真誠的姿態與寬廣的心胸，把我視為一個知識分子，給了我莫大的寬容與尊重，在他身上，我看不到任何權力的傲慢與偽善的做作。每次與他聊戲，都受益良多。還有葉之樺老師，她是為數不多的尊重藝術的專家型領導，曾非常熱心地想把這個稚嫩的劇本搬上廈門的舞臺，只是由於某些不可言說的原因，最終未能實現。也罷，缺憾為美，即便它始終無法展示在舞臺上，我也依然敝帚自珍。即便以後專心於學術，不再從事戲曲創作，也算完成了一樁心事。

以此獻給我的父親。

二〇一五年二月

網、馬與夢

──小劇場崑劇《三勘》創作後記

一

　　我們用不同的方式表達著這個世界。寫作無疑是有趣的一種。於我個人，如果在有趣中再找出點宿命感來，便是寫戲了。

　　七年前的春夏之交，我的父親突然病逝，他從事了一輩子的戲曲工作，臨終前只留下一句話：「戲，已經演完了」。我不相信。於是開始寫戲，想把「戲」繼續演下去。沒想到我的處女作《瘋子與朱元璋》竟獲得了當年的田漢戲劇獎的一等獎，更收穫王仁杰、鄭懷興、陳亞先、盛和煜等幾位前輩大家的肯定與鼓勵，他們甚至把它推薦給了好幾個劇團，但由於某些不可言說的原因，皆遲遲無法付排。老師們的肯定與期望讓我既溫暖又惶恐，劇本上不了舞臺又讓我失落與迷惘。我彷彿掉進了一個自己編織的網裡。此後幾年，我在蠅營狗苟中闖出一塊天地來，安心讀書、教書，漸漸丟了寫戲的念頭，直到三年前的那個冬夜。

　　那是一個極冷的北方的冬夜。在一大片難以想像的霧霾中，我看到了郭啟宏先生的京劇《知己》。彷彿被一顆飛行許久的子彈擊中，我那些自以為是的失落與迷惘瞬間破碎成了夢幻泡影，最後凝結成一張臉，嘴角之間滿是對我的嘲諷。從劇場出來，打車回酒店，身邊是的士司機一如既往的乾咳聲，他們習慣性地忍受著這個時代施與的報復，而我卻興奮到了極點，透過層層黑暗顆粒的包裹，我似乎看見了

讓人心動癡迷的遠方，又卻步於無法到達的膽怯與焦慮。但是，無論如何，寫戲的欲望，在那個冬夜復活了。

於是，有了自己的第二個戲曲劇本，《蝴蝶夢》。

二

人總是不自覺地陷在一張網裡。有趣的或可悲的是，這張網多數時候是自己編的。於是我們又渴望有一匹馬，帶我們衝網而出，去一個更廣闊的天地馳騁。但它終究是個夢，明知天地廣闊，偏偏受困於心。人性中的欲望是匹脫韁的野馬，人性中的弱點卻讓我們變成了網中的蝴蝶。這種困境，便是戲吧。

有一次，福建人藝的陳大聯導演找我，要我改編關漢卿的《包待制三勘蝴蝶夢》。我有些膽怯。在當今的戲曲文化氛圍裡，去觸碰經典，是一件危險的事情。尤其你試圖觸摸的，還是一個已經封神的人物。但這三十多年的生命體驗，讓我寧願為瑣碎而真實的細節感動，而麻木於大部分的高臺教化。祛魅，即便在這個諸神不在、群鬼四處的黃昏，依然重要。我的勇氣來自於對人性的判斷，而不是神性的遮蔽。歷史是個圈，人性亦然。人性中總有幾個側面，是沒有時代感的，古今共通，善與溫暖如此，惡與弱點更是。在接下來的十來個深夜裡，我不但精讀了數遍原著，還觀看了它在當今的大部分改編版本。不知為何，在其中，我讀到的看到的不是包青天的大智大勇，也不是王母的大仁大義。我竟讀出了一點悲哀。這一點悲哀，我不知為何會有，它從哪裡來，到哪裡去。它只是像一滴墨順著杯沿，流進了水中，慢慢擴散，最後竟敷衍出一個黑色的戲來。當我最終決定動筆寫它，不是因為我把這點悲哀想明白了，恰恰相反，是因為我的困惑更深了。把一切都想得太明白，就沒有戲了，因為沒有了表達的必要——洞悉世事者，拈花一笑足矣。只有困惑，才給了我表達的欲

望，也給了我心安理得的勇氣。躲在困惑的名義下，我開始把這部不算經典的經典裡的每個人物都重新審視了一遍，試圖先找出悲哀的由來：一定有什麼東西撥到了我的神經，乃至與我存在的這個世界發生了關係。

這一找，就找了一年多。這一年裡，我在劇場裡看了太多的清官戲，以至於夢裡竟常常出現一張鑲著月牙的黑臉。直到某個深夜，忽然有個聲音膽怯地問自己：為什麼我們這麼需要「青天」？這個聲音逐漸由虛弱而頑強起來，使我輾轉反側。是啊，沒有哪個民族像我們一樣對「青天」有著宗教式的迷狂，對「青天」的過度膜拜與神化，難道不是我們這個民族數千年來的悲哀嗎？難道不是民族脆弱性與個體無法獨立的表現嗎？更嚴重的是，為什麼這種青天情結延續至今未見更改？把集體或個體的全部希望寄託在一個「青天」身上，是一件多可怕的事情。我似乎找到彼時那一點悲哀的來處了。

三

包拯，無疑是中國敘事史上的「青天」集大成者。他像箭垛一樣，被民間的渴望、官家的建構不斷射中。他必須是無所不能的，有著超凡的神力與聖人的品格，否則何以平復來自現實世界的巨大苦難。他必須是無情的、無私的、無畏的。他必須是一切弱者的保護神。甚至當人間不足以安放這些苦難，包拯就被施與了日審陽夜審陰的能力，他那張原本白淨、後來被塗抹得越來越黑的臉最終被鑲上了一個偉大而詭異的標記：月牙。

但是，包拯一定是這樣的嗎？青天一定是這樣的嗎？他承載得起嗎？我內心滿是懷疑。

我從關漢卿原著中讀到的那點悲哀，促使我去寫一個作為「人」的包拯，至少是成為「神」之前的包拯，我把他設計成一個壯志滿

懷、初涉仕途的年輕人，他必然有著作為年輕人的溫情和弱點。他沒有月牙，也未必黑臉。對律法的潔癖式堅守是其終生的理想，他相信律法是終極真理，可以解決世間的一切問題。法家思想提供的靜態理想化社會圖景正好可以滿足他秩序化世界的心理需要。但他所受的教育偏又是儒家的，蝴蝶一案，卻讓他深陷人性與律法的悖論之中，要麼嚴格堅守律法，要麼通融人性道義。三勘之後，他才發覺，原來自己才是那只在網中陷得最深的蝴蝶。所以當他最終屈從於對實現抱負的貪戀、皇權與民間的雙重壓力，選擇了人道，便放棄了對律法的堅守。後被葛剛戳破，便以辭官作為解脫，這又是一種道家的作為。當民間百姓攔路跪拜他，贊他為真正的青天，是這個黑暗亂世中的唯一光亮，要他繼續主持世間公道時，他卻嚴詞拒絕，稱所作所為與自己的理想相背，不配為官，惟願世間只有律法，沒有青天。皇帝也不放他走，他們需要包拯來做官場的門面，也不想承擔放逐青天的罵名，他們需要這麼一塊遮羞布，所以他們革去了包拯的實職，以一個貌似更高的虛職將其供養起來，用來裝點朝廷，成為擺放在廁所窗臺上的一盆塑料花。來自民間、朝廷與自身的三重壓力，合構成一張大網，將包拯牢牢困在其中，這是古今包拯們永遠都勘不破的。或者勘破而掙脫不了的。

　　我想寫的，就是這樣一個包拯，還原一個青天的悲哀與無助，他沒有神力，只有理想、糾結、弱點與孤獨。

　　形式上，這是一個具有荒誕感的戲，所以我把主要情節都設計在了夢裡。同時，我開始有意識地突出戲曲的行當色彩。包拯是生角，趙白氏是旦角，風伯、葛剛為淨，傀儡、張千為丑。風伯是仙界掌管人間刑律者，他發覺包拯被聲名所累，便幻化出四個傀儡進入人間。四個傀儡是人性弱點的一種擬人化，也是我對戲曲寫作的一種嘗試，在插科打諢之餘，推動情節的發展，使故事不至於太凝重，也具有嘲諷與批判的色彩。趙白氏的性格剛硬，認死理，代表著民間真理，當

她認為人間已看不到希望，便想攜家人自盡，寄希望於來生。趙紅是一個悲劇性的人物，有清醒的自我意識，卻被當作報恩的獻祭，最後選擇了離家出走。原著中的大反派葛彪，在這裡也並非大奸大惡，騎馬撞死趙老漢也非有意，葛剛也只是一個要求按律判罰的父親，並無太多的以權壓人的行為，這就使得包拯失去了傳統戲中懲強扶弱的道德依據，甚至在強大的輿論壓力面前，孰強孰弱猶未可知。於是包拯只剩下兩條路可選，要麼按律判罰，要麼按照民間訴求放人。初勘，他遵循自己的律法理想，堅持按律判趙氏兄弟中一人死刑，但得知趙白氏為報恩捨親護養之後，深為感動，內心產生了同情、動搖，這時候，民間的脅迫來了，皇權的壓力來了，他迫切實現自身抱負的執念也來了，他需要民間的擁戴，也需要皇權的看重。改判，成了必然的選擇，於是他以一種自以為巧妙的方式，審馬殺馬，卻被葛剛一語戳破了背後的荒謬，頓時進退失據，準備以辭官作為解脫，卻發現想逃而不得。這種困境無疑具有強烈的荒誕意味。

那匹馬的設計，是我竊以為得意的地方。它既是兩次死亡事件的直接施與者，也是包拯自身處境的隱喻，是被審問者，也是犧牲品，也不斷強化著故事的荒誕色彩。它在每一個關鍵的情節中都起到了作用。同時，馬的虛擬化又有利於戲曲舞臺空靈式的表現，它是虛空的，卻無處不在。

四

劇本寫完後，在福建省的一個創作會議上，引發了很大的爭議。有些老劇作家很不喜歡我的闡釋，覺得離經叛道。鄭懷興老師認可我試圖衝擊當前保守的戲曲現狀的勇氣，但也覺得我的觀念過於超前。我知道，他是愛護我的，而且對我有著很高的期望。陳欣欣老師則給了我許多修改建議，讓我似乎找到了一個新的天地，對後來的修改極

有助益。還有周明老師、王馗老師、姚曉群老師，也給了我許多建設性的意見。感謝范小寧老師，從第一稿開始，便開始關注、督促我修改。對他們，我心存感激，卻不知如何表達，唯有堅持寫戲，堅持獨立的思考與個性化的表達。特別感謝我的導師王仁杰先生，他有著長者的睿智，又像頑童一樣純真。他是傳統文化的堅定守護者，但我知道他並不是一個保守主義者，相反，很多時候比一些未老先衰的劇作家都要開明，視野也更開闊得多。感謝他願意為我這個戲寫劇評，雖然我總是害怕他不喜歡這個戲，從而對我有所失望。

　　因為我的導師王仁杰先生的緣故，一直對上崑懷有特別的親切感。這個戲的創排很艱難，幾乎是在各種夾縫中生成的。因此，即使某些細節與最終走向與劇本原意有所偏差，但在目前的戲劇生態下也是難能可貴的了。尤其感謝吳雙兄一直以來的賞識，他是我見過的最有學識的戲曲演員之一。希望有一天，時機成熟，那個「瘋子」可以經由他的演繹出現在舞臺上。和沈礦導演、李琪老師的合作也很愉快，受益良多，對崑劇藝術也有了更深入的理解。謝謝趙磊、周婭麗、張文英、韓笑、婁雲嘯、朱霖彥、張前倉諸位老師的投入與精彩演繹。因為疫情的原因，建組迄今都未能線下相見，但時代困境並未改變大家對待藝術的初心。這可能也是戲劇存在的意義和價值吧。

　　戲寫完了，但戲中的那些人和事卻還在現實世界不斷地上演。包拯們的困境並沒有解決，我的困惑也更深了，它們是無解的。但也許便是這個戲的意義。是為記。

<div align="right">二〇二三年三月</div>

「魔變」、表象與無窮無盡的黃昏
——梨園戲《促織記》創作談

一

　　很多時候，我會對寫戲產生懷疑。尤其在這個不得舒展的時代。當下的戲劇環境，拒絕與淘汰了絕大部分的表達，烈日過於灼熱，野草難以生長。但是，有些莫名其妙的情緒，好像又只能通過寫戲去宣洩，給理性鬆綁，讓自己透口氣，用別人的身體和靈魂說話，哪怕泥沙俱下，卻有一種單純的學術研究無法企及的快感。我承認，正是因為快感的存在以及對快感隱秘的渴望，讓我就這麼堅持著，做一棵野草，也不願成為修剪齊整的盆景——否則，我只會比盆景更墮落。

　　情況越來越魔幻了，生活在規整中沉淪，喧鬧著、孤獨著，人類與賴以生存的世界發生了嚴重的衝突，在可見的未來，它基本無解。可奇怪的是，好像還是有什麼東西會勾著你，情人般拉著你的衣袖，讓你歡欣，生出幻象，願意繼續溫柔地看待這個世界和人類，哪怕嘴角依舊掛著那一縷痞子似的壞笑。人總是要靠意義和幻象活著，除了勇於去探求靈魂超越的瞬間，似乎也找不到更好的關乎存在的解釋。這個既虛無又充實的瞬間，就是尼采所癡迷的「魔變」吧。

　　二〇一八年的春夏之交，在廈門環島路一家肯德基的窗邊，我開始創作這個劇本。那裡寫字樓山林聳立，又是上班前的早餐高峰，人們如魚般穿梭來往，身旁的座位更換著不同的軀體，但我心如止水，用了十個早晨，就把它寫完了。然後就是修改與潤色，思緒開始從劇本裡出走，觀察起周遭的世界。

　　前方的小桌子，坐著一個長髮的姑娘，五官談不上精緻，但早晨牛奶般的陽光滲過厚重的玻璃，爬上她的臉，明暗之間的比例恰到好處。她肯定發覺了我的目光，眼波一橫，啃食漢堡的速度驟然慢了下來，不時優雅地撥動髮梢，看向窗外。右手邊是一對中年夫妻，從坐下的那一刻起，妻子的埋怨就沒有停歇過。丈夫的頭始終低著，一言不發，像沙漠中跋涉已久的駝鳥，把厭倦藏在了疲倦裡。姑娘起身，溫柔地把座椅推進桌底，捏著沒喝完的咖啡，路過我，柳枝般飄進隔壁堅硬的寫字樓。妻子終於不說話了，和丈夫一起沉默著，十天來，我第一次察覺到這個餐廳原來是放著音樂的。畢達哥拉斯說，音樂是至高的哲學，欣賞音樂才能照顧好靈魂。但他又說，前提是要研究數學——那就算了。我決定停止胡思亂想，繼續修改劇本。但右手邊可怕的沉默，竟讓我無法專注。我沮喪極了：他們上半場的喧囂，下半場的寂靜，遠比我劇本裡的起伏與反轉要真實和磨人。

　　我終於難以忍受，乾脆收拾背包走出大門，正午的陽光刀劈斧砍般襲來，對眩暈的恐懼讓我趕緊壓低了帽沿，快速走入人群，人群也愉快地接納了我，猶如博爾赫斯那個驚悚的比喻：「如水消失在水中」。

　　看來，「魔變」的瞬間總是短暫，表象以及表象帶來的安全感才是永恆。

二

　　蒲松齡的《促織》寫盡了人生「魔變」的瞬間，但也最終停留在了永恆的表象之上。把它改編成戲曲，難度可想而知，但有難度的事物總是充滿誘惑。有那麼一整年的時間，我掉進了存在主義的深坑，幾乎通讀了相關的代表性著作，尤其是海德格爾、卡夫卡和陀思妥耶夫斯基，對我現在的創作產生了潛移默化的影響，也在某種程度上塑造了我觀察世界的方式。因此，當我無意中重讀《促織》，立刻便想

到了柏拉圖的「魔戒」試驗：假設有兩枚魔戒，一枚給一個我們所知的好人，另一枚給一個我們所知的壞人，看看他們後面的表現如何。試驗結果讓柏拉圖非常失望，他說：「最後，這兩個人根本分不出誰是誰啊！」──但我卻找到了改編它的入口。

改編經典，就像趟著尖刀過河。照著寫，雖然也難，但接著寫，無疑是一種冒險。蒲松齡筆下，成名和里正乃是同一人，而我卻選擇把他們割開，在構成戲劇衝突的同時，試圖作一種人性的探索，去窺測人物內心深處的隱秘與複雜。當然，寫到最後，里正一定會在前方等著成名，他們終歸還是要赫然一體，「根本分不出誰是誰」。面對生活的屠刀，人人皆是死刑囚，但內心卻常常住著一個劊子手，從死刑囚到劊子手，往往只差一把刀和一個自圓其說的轉身。幸虧還有一個成子。在這個戲裡，我把成子視作一切美好的象徵，是療癒的希望，是人類的清晨與純淨的童年，可惜他最終面對的，卻是人類無窮無盡的黃昏。人類也許是不停往前走的，但人性不是。在有限的記載裡，人性始終面對著黃昏，再進一步，便是吞噬一切的暗夜，而黎明，從來只存在於理念的世界，遙不可及。我當然不想讓已經經歷「魔變」的成子回歸人類，去融入人類的黃昏。於是在戲的結尾，當他為了父親和家庭艱難廝殺搏鬥之後，看到了人的去處，「寧為促織，不願做人」，最終化作了一隻自由的鳥兒，和這個可怕的世界作別。蒲松齡在小說結尾營造的美好結局，當然只是一種虛幻的表象，也是他自己受盡羞辱之後的自我安慰，而我所做的，就是要打破這種消極的虛幻，讓「魔變」的力量再次升騰。在這個意義上，我所給與的結尾，才是真正的 Happy Ending。

當然，我絕對不敢妄稱自己的改編超越了原著，只是蒲松齡有蒲松齡的表達，我有我的表達，就像戲曲有戲曲的表達，小說有小說的表達，我們在不同的時空裡見證著幾乎不變的世界，然後得到殊途同歸的結論。但丁自言人生旅途過半，卻發現身處一座幽暗險惡的黑森

林，他走丟了。於我而言，不敢直視這座黑森林，便也體驗不到找到自我時的快感。

三

劇本寫完後，發給幾位我最信任的師友。正是他們的鼓勵與溢美，讓我生出了虛榮心，願意在創作的道路上繼續走下去。他們都曾給過這個劇本許多寶貴的意見和切實可行的修改建議，讓我獲益良多，也正是聽取和綜合了他們的意見，這個劇本也才有了現在的樣子。尤其是陳欣欣老師，她從來沒為別人寫過劇評，但我一說，她立刻就答應了，最終寫出來的文章，見識與水平也都在我的劇本之上。年青一代的劇作者總是能夠得到前輩無私的指導與溫暖的照顧，我想，這種濃濃的人情味，是福建戲曲除了劇種的多元與純粹之外最大的魅力。

梨園團也是個有人情味的劇團。曾靜萍老師是我非常崇拜的藝術家，十幾年前當我還在福州讀研究生的時候，正是因為看了她的《董生與李氏》，才重新喜歡上了戲曲。曾團在表演領域的成就已不必贅言，但我相信她在導演領域也有成為大導的潛力。感謝林蒼曉老師，這個劇本的寫作過程代入了他的舞臺表演，某種程度上也是為他寫的。這個戲的付排，經歷過波折，也讓我收穫了快樂，感謝輝逸老師和淑雲、婕萍、智峰等青年演員的用心——會用心的演員，都是好演員。

仁杰老師已經回他鍾愛的大宋了。不管是創作還是做人，他都對我有著很大的影響，如果不是因為他的鼓勵，我可能早就放棄寫戲了。現在，當我寫一個新劇本寫不下去的時候，就會去翻翻他的《三畏齋劇集》。我很想念他。

這是我寫的最艱難的一篇創作談，因為想表達的都在戲裡了，反而不知該從何談起、談些什麼。

　　如果我的劇本總是充滿批判性，那也是對自我的批判——首先是對自我的批判。

　　因為要發表，便拼湊了如上隨感、零散的文字。歡迎大家去看戲。

<div align="right">二〇二二年九月</div>

作者簡介

林清華

　　文學博士，法國巴黎第三大學電影系訪問學者，現為福建師範大學文學院教授、博士生導師。主要從事中國電影文化與戲劇文學的研究。論文散見於《文藝研究》、《戲劇藝術》、《戲劇》、《戲曲藝術》、《光明日報》等刊物。戲劇作品有歷史劇《瘋子與朱元璋》、昆劇《三勘》、梨園戲《促織記》、戲曲《一塊臘肉》，電影作品《海神》等，曾獲得第三十屆中國田漢戲劇獎一等獎、第二十八、二十九屆福建省戲劇會演劇本一等獎等。

本書簡介

　　本書是作者在戲劇與電影領域進行學術研究與創作實踐的階段性小結，試圖探究電影與戲劇的某些敘事特徵與獨有文化意涵，繼而為實際創作提供一些歷史性借鑒與新的可能性。

福建師範大學文學院百年學術論叢·第八輯　1702H14

水袖光影集

作　　者	林清華
總 策 畫	鄭家建　李建華

發 行 人	林慶彰
總 經 理	梁錦興
總 編 輯	張晏瑞
編 輯 所	萬卷樓圖書股份有限公司
	臺北市羅斯福路二段 41 號 6 樓之 3
	電話 (02)23216565
	傳真 (02)23218698

發　　行	萬卷樓圖書股份有限公司
	臺北市羅斯福路二段 41 號 6 樓之 3
	電話 (02)23216565
	傳真 (02)23218698
	電郵 SERVICE@WANJUAN.COM.TW
香港經銷	香港聯合書刊物流有限公司
	電話 (852)21502100
	傳真 (852)23560735

ISBN 978-626-386-095-7

2024 年 6 月初版二刷

定價：新臺幣 360 元

如何購買本書：

1. 劃撥購書，請透過以下郵政劃撥帳號：

　帳號：15624015

　戶名：萬卷樓圖書股份有限公司

2. 轉帳購書，請透過以下帳戶

　合作金庫銀行　古亭分行

　戶名：萬卷樓圖書股份有限公司

　帳號：0877717092596

3. 網路購書，請透過萬卷樓網站

　網址 WWW.WANJUAN.COM.TW

大量購書，請直接聯繫我們，將有專人為

您服務。客服：(02)23216565　分機 610

如有缺頁、破損或裝訂錯誤，請寄回更換

版權所有·翻印必究

Copyright©2024 by WanJuanLou Books CO., Ltd.

All Rights Reserved　　**Printed in Taiwan**

國家圖書館出版品預行編目資料

水袖光影集/林清華著. -- 初版. -- 臺北市 ： 萬
卷樓圖書股份有限公司, 2024.06 印刷

　　面 ；　公分. -- (福建師範大學文學院百年學
術論叢. 第八輯 ；1702H14)

ISBN 978-626-386-095-7(平裝)

1.CST: 電影理論 2.CST: 影評 3.CST: 劇本

4.CST: 戲曲理論

987.01　　　　　　113005938